名泉名水泡好茶

原書名：好水泡好茶

詹羅九、朱世英◎著

本書編委會

主　編　于觀亭

副主編　穆祥桐　徐永成

編　委　（按姓氏筆畫為序）

　　　　于觀亭　朱自振　朱裕平

　　　　劉勤晉　時順華　姚國坤

　　　　駱少君　徐永成　韓　生

　　　　葛明祥　詹羅九

目　錄

第一章
古人煮茶論泉

　　中國是茶樹原產地，也是最早發現和利用茶的國家。三國魏晉以來，漸行茶飲，其初不習慣飲茶者，戲稱爲「水厄」（溺於水的災難）。《太平御覽》八六七引《世說新語》：「晉司徒長史王濛好飲茶，人至輒命令之，士大夫皆患之，每欲往候，必云：『今日有水厄。』」北魏

劉縞慕王肅之風，專習茗飲，彭城王勰謂曰：「卿不慕王侯八珍，好蒼頭水厄。」（見後魏楊衒之《洛陽伽藍記·三城南報德寺》）

由茶事引發水事。但是，正如宋·葉清臣《述煮茶小品》所說：「昔酈道元善於水經，未嘗知茶，王肅癖於茗飲，而言不及水。」知茶又及水，有史料記載，始於唐。

第一節　唐代開創論泉的先河

到了唐代，飲茶之風大盛，品茶論泉，茶香泉味才開始整合。陸羽是「茶聖」，也是名副其實的「泉聖」。

唐·陸羽《茶經·五之煮》云：……其水，用山水上，江水中，井水下。其山水，揀乳泉，石池漫流者上；其瀑湧湍瀨，勿食之，久食令人有頸疾。又多別流於山谷者，澄浸不泄，自火天至霜郊（降）以前，或潛龍蓄毒於其間。飲者可決之，以流其惡，使新泉涓涓然，酌之。其江水，取去人遠者，井水取汲多者。

茶經中煮茶用水的論述，精闢簡要，開創了古人論泉的先河。

唐·張又新《水經》，托陸羽和劉伯芻之名，次第水

品，導泉水文化之源。《水經》把茶聖推上了「泉神」的寶座。

唐·張又新《煎茶水記（即水經）》云：

故刑部侍郎劉公，諱伯芻，于又新丈人行也，為學精博，頗有風鑒稱，較水之與茶宜者凡七等：

揚子江南零水第一。無錫惠山寺石泉水第二。蘇州虎丘寺石泉水第三。丹陽縣觀音寺水第四。揚州大明寺水第五。吳松江水第六。淮水最下第七。

斯七水。余嘗俱瓶於舟中親挹而比之，誠如其說也。客有熟於兩浙者，言搜訪未盡，余嘗志之。及刺永嘉，過桐廬江，至嚴子瀨，溪色至清，水味至冷，家人輩以陳黑壞茶潑之，皆至芳香。又以煎佳茶，不可名其鮮馥也。又愈於揚子南零殊遠。及至永嘉，取仙岩瀑布用之，亦不下南零，以是知客之說，誠者信矣。夫顯厘鑒物，今之人信不迨於古人，蓋亦有古人所未知，而今人能知之者。元和九年春，予初成名，與同年生期於荐福寺。余與李德垂先至，憩西廂玄鑒定，會適有楚僧至，置囊有數編書。余偶抽一通覽焉，文細密，皆雜記，卷末又一題，云《煮茶記》。云代宗朝，李季卿刺湖州，至維揚，逢陸處士鴻

漸。李素熟陸名，有傾蓋之歡。因之赴郡，泊揚子驛，將食，李曰：「陸君善於茶，蓋天下聞名矣。況揚子南零水又殊絕。今者二妙千載一遇。何曠之乎？」命軍士謹信者，挈瓶操舟，深詣南零，陸利器以俟之。俄水至，陸以杓揚其水曰：「江則江矣，非南零者，似臨岸之水。」使曰：「某棹舟深入，見者累百，敢虛給乎。」陸不言，既而傾諸盆，至半，陸遽止之，又以杓揚之曰：「自此南零者矣。」使蹶然大駭，伏罪曰：「某自南零齎至岸，舟蕩覆半，懼其鮮，挹岸水增之。處士之鑒，神鑒也，其敢隱焉！」李與賓從數十人皆駭愕。李因問陸：「既如是，所歷經處之水，優劣精可判矣。」陸曰：「楚水第一，晉水最下。」李因命筆，口授而次第之：

　　「廬山康王谷水帘水，第二；

　　　無錫縣惠山寺石泉水，第二；

　　　蘄州蘭溪石下水，第三；

　　　峽州扇子山下，有石突然，泄水獨清冷，狀如龜

　　　形，俗云蛤蟆口水，第四；

　　　蘇州虎丘寺石泉水，第五；

　　廬山招賢寺下方橋潭水，第六；

揚子江南零水，第七；

洪州西山西東瀑布水，第八；

唐州柏岩縣淮水源，第九（自注：「淮水亦佳」）；

廬州龍池山嶺水，第十；

丹陽縣觀音寺水，第十一；

揚州大明寺水，第十二；

漢江金州上游中零水，第十三（自注：「水苦」）；

歸州玉虛洞下香溪水，第十四；

商州武關西洛水，第十五（自注：「未嘗泥」）；

吳淞江水，第十六；

天台山西南峰千丈瀑布水，第十七；

郴州圓泉水，第十八；

桐廬嚴陵灘水，第十九；

雪水，第二十（自注：「用雪不可太冷」）。

此二十水，余嘗試之，非係茶之精粗，過此不之知也。夫茶烹於所產處，無不佳也，蓋水土之宜。離其處，水功其半。然善烹潔器，全其功也。」李置諸笥焉，遇有言茶者，即示之。又新刺九江，有客李滂門生劉魯封言嘗見說茶，余醒然，思往歲僧室獲是書，因盡篋，書在焉。

古人云：瀉水置瓶中，焉能辨淄澠。此言不必可判也，萬古以為信然，蓋不疑矣。豈知天下之理未可言至，古人研精，固有未盡，強學君子，孜孜不懈，豈止思齊而已哉。此言亦有裨於勤勉，故記之。

張又新因充當宰相李逢吉的爪牙而留下惡名。身後人們對《煎茶水記》也多有疑問，認為是假虎張威。但是，張又新作為古代泉水文化的鼻祖之一，其顯理鑒物之識，在歷史長河的傳承中，凸現出的作用，應是不爭的事實。如「溪色至清，水味至冷，家人輩以陳黑壞茶潑之，皆至芳香。又以煎佳茶，不可名其鮮馥也」；「茶烹於所產處，無不佳也，蓋水土之宜。離其處，水功其半。然善烹潔器，全其功也。」在後代的泉水文化論著中多有認同。

第二節　宋代泉水文化的鼎盛

宋・歐陽修《浮槎山水記》、《大明水記》，對《煎茶水記》中陸羽次第水品提出質疑。《四庫總目》說：「修所記（指上述歐陽修的二篇記述）極詆又新之妄，謂與陸羽所說皆不合，今以《茶經》校之，信然。又《唐書》羽本傳稱李季卿宣慰江南，有荐羽者，召之，羽野服

挈具而入，季卿不爲禮，羽愧之，更著《毀茶論》。則羽與季卿大相齟齬，又安有口授《水經》之理。殆以羽號善茶，當代所重，故又新托名歟？」

《茶經》問世於公元 758 年前後，陸羽卒於公元 804 年，《煎茶水記》撰寫於公元 825 年前後，陸羽品水由上、中、下，發展爲細分第一、第二、第三……並糾正自己過去的偏見，不是完全不可能的。不論「泉品二十」是出自又新之筆，或是「托名」，縱觀千年泉水文化之源流，它的歷史地位是應該肯定的。至於神化陸羽、挂一漏萬，只能說是一種歷史的局限性，後人不能苛求。至於瀑布水，後來的論泉者，也有不同於《茶經》的說法。不能因人廢言。

宋·葉清臣《述煮茶小品》，其文沒有批判《煎茶水記》的內容，字裏行間尚能品嘗到對張又新泉水文化觀念的認同。文中「昔酈道元善於《水經》，而未嘗知茶；王肅癖於茗飲，而言不及水」之句，頗有幾分對陸羽和張又新崇敬之意。與歐陽修相比，葉清臣也算是先輩了，各執己見，當屬正常。

宋·蔡襄《茶錄》：「水泉不甘能損茶味，前世之論

水品者以此。」宋徽宗《大觀茶論》：「水以清輕甘潔爲美，輕甘乃水之自然，獨爲難得。古人第水雖曰中零、惠山爲上，然人相去之遠近，似不常得。但當取山泉之清潔者，其次則井之常汲者爲可用。若江河之水，則魚鱉之腥，泥濘之污，雖輕甘無取。」基本上是陸、張泉水文化之傳承，但也有發展變化。

宋·聶厚載《惠山泉記》：「先生（指陸羽）未生，泉味非苦；先生後生，泉方有譽。……天下之山，珠聯櫛比，山中之泉，絲棼髮委，先生不登之山，未嘗之泉多矣。……無情之水，遇至鑒汲引，尚能紀名於簡册，分甘於郡國……」。天下甘泉多矣！對次第紀名，不以爲然。「先生後生，泉方有譽」，一語道破了「名人名泉」的事理。

宋·李昭玘《白鶴泉記》說白鶴泉「味甘色白，於茶尤宜，以謂雖不及惠山，而不失爲第三水，人始稱之。世傳陸羽、張又新《水記》次第二十種，多出東南。北洲之水，棄而不載。」既認同次第，又對其局限性不滿。此文所記之白鶴泉在山東省，具體位置不詳。

《煎茶水記》記述的水品，除雪水外，淮水源地處淮

河流域；天台山瀑布水、桐廬嚴陵灘水地處新安江流域；其餘 16 品目，都在長江流域。按行政區劃分：江蘇 6 品目，江西 3 品目，湖北 3 品目，浙江 2 品目，陝西 2 品目，安徽、河南、湖南各 1 品目，僅限於 8 省，華南、西南、華北、東北，無有。難怪後人有「翻憐陸鴻漸，跬步限江東」之句。但是，二十水品的次第也眞實地反映了唐代社會發展和茶事活動的狀況，名泉多處飲茶之風最興盛的地域。

宋・唐庚《鬥茶記》：「茶不問團銙，要之貴新；水不問江井，要之貴活。」在陸羽的「井水取汲多者」基礎上，發展爲「貴活」。流水不腐，惟有源頭活水來也。

宋・蘇軾有「活水還須活火煎」、「貴從活火發新泉」等傳世之句，把「活水」與「活火」聯繫在一起，由水擴展到煮水方法。

宋・湯巾《以廬山三疊泉寄張宗瑞》有「幾人競嘗飛流勝，今日方知至味全」詩句。《宋詩紀事》據《游宦紀聞》判定湯巾是用瀑布水瀹茶的始作俑者。瀑布水可食，後人突破前人的認識框架。

宋代有文字記述的泉水主要有：江蘇蘇州天平山白雲

泉、宜興顧渚湧金泉；浙江杭州的六一泉、參寥泉，紹興的苦竹泉、鄭公泉，湖州的金沙泉、瑞應泉；福建建州御泉；廣東惠州錫杖泉，瓊州惠通泉；山東濟南金線泉，青州范公泉等等。

與唐代相比，宋代泉水詩的作品劇增，僅《中國茶文化精典》（光明日報出版社 1999）收錄的就有近百首，其中有諸多的論泉之作。如蔡襄的「鮮香箸下雲，甘滑杯中露」；蘇轍的「熱盡自清涼，苦盡即甘滑」；洪芻的「水之美者三危露，邂逅清甘一勺同」；楊萬里的「下山汲井得甘冷，上山摘芽得甘梗」等等。

元·陳基《煉雪軒記》說吳郡因了堂上人歸老其鄉，其鄉之水宜茶，與中泠惠山相伯仲，但不取用，偏愛殿者－雪水，把家居小室也改名煉雪軒。「故茶之袪煩滌滯，猶雪之凌弭毒害也。……故不必虎丘、松江，而水之品存斯善乎水者也。不待涸陰冱寒而雪之用足斯善乎雪者也。」關於雪水，宋·周紫芝《雪中煮茗》有「旋掃飛花煮玉塵」；宋·李綱《建溪再得雪鄉人以為宜茶》有「閩嶺今多雪再華，清寒芳潤最宜茶」；元·劉詵《雪鼎烹茶》有「人誇江南谷簾水，我酌天山白玉泉」；元·謝宗

可《雪煎茶》有「夜掃寒英煮綠塵，松風入鼎更清新」；
元‧葉顒《雪水煎茶》有「雪水烹佳茗，寒江滾暮濤」；
元‧陳基《煮雪窩爲玉山作》有「就山爲窩受山雪，雪勝
玉泉茶勝芝」等。

第三節　明代泉水文化的昇華

明‧錢宰《煮雪軒記》，可謂元代《煉雪軒記》的姊
妹篇。「一勺入口，神水上華池，靈永斯烈，白雪之英，
清入肺腑，因名其軒曰：『煮雪』。……嗟夫！天地間至
清之氣也。」以不污的白雪，讚譽人品高潔之士。以物喻
人，以泉品喻人品，把自然之物昇華爲文化之物，論泉從
自然範疇拓展到了人文範疇。

明‧朱權，自號臞仙。《茶譜‧序》：「挺然而秀，
郁然而茂，森然而列者，北園之茶也。泠然而清，鏘然而
聲，涓然而流者，南澗之水也。……予嘗舉白眼而望青
天，汲清泉而烹活火，自謂與天語以擴心志之大，符水火
以副內練之功，得非游心於茶灶，又將有裨於修養之道
矣，其惟清哉？」北園之茶，南澗之水。作者汲清泉，烹
活火，瀹茶品。與天語以擴心志，符水火以副內練，在清

心寡欲，休閒品茗中修身養性。《茶譜‧水品》：「青城
山人村杞泉水第一，鍾山八功德水第二，洪崖丹潭水第
三，竹根泉水第四⋯⋯」當屬唐代次第泉水的傳承。

　　明‧田藝蘅《煮泉小品》正文分十品目，一源泉、二
石流、三清寒、四甘香、五宜茶、六靈水、七異泉、八江
水、九井水、十緒談。是古代一篇有價值的論泉之作。摘
錄於下：

　　源泉　積陰之氣為水，水本曰源，源曰泉。水本作林
象，眾水併流，中有微陽之氣也，省作水。源，本作原。
亦作𠽵，從泉出厂下；厂，山岩之可居者，省作原，今作
源。泉，本作求象，水流出成川形也。知三字之義。而泉
之品思過半矣。山下出泉曰蒙。蒙，稚也。物稚則天全，
水稚則味全。故鴻漸曰：「山水上」。其曰「乳泉石池漫
流者」，蒙之謂也。源泉必重，而泉之佳者尤重（按：佳
泉必重）。山厚者泉厚，山奇者泉奇，山清者泉清，山幽
者泉優，皆佳品也（按：有佳山必有佳泉）。

　　石流　石，山骨也，流水行也。山宣氣以產萬物，氣
宣則脈長，故曰「山水上」。《博物志》：石者，金之根
甲。石流精以生水，又曰山泉者，引地氣也。泉非石出者

必不佳。故楚辭云：「飲石泉兮蔭松柏。」皇甫曾《送陸羽詩》：「幽期山寺遠，野汲石泉清。」梅堯臣《碧霄峰茗詩》：「烹處石泉嘉。」又云「小石冷泉留早味。」誠可為賞鑒者矣。泉往往有伏流沙土中者，挹之不竭即可食。泉不流者，食之有害。泉湧者曰濆。在在所稱珍珠泉者，皆氣盛而脈湧耳，切不可食。（按：氣者，為二氧化碳，實誤。）泉懸出曰沃，暴溜曰瀑，皆不可食。

　　清寒　清，朗也，靜也，澄水之貌；寒，冽也，凍也，覆冰之貌。泉不難於清，而難於寒。（按：宋・黃庭堅有「寒泉湯鼎聽松風」、「錫谷寒泉橢石俱」；明・孫承恩有「清冽猶可掬」；明・鄭善夫有「茶仙品泉泉為寒」。）冰，堅水也，窮谷陰氣，所聚不泄，則結而為伏陰也。在地英明者，惟水而冰，則精而且冷，是固清寒之極也。謝康樂詩：「鑿冰煮朝飧。」《拾遺記》：「蓬萊山冰水，飲者千歲。」下有石硫黃者，發為溫泉（按：實誤。），在在有之。又有共出一竅，半溫半冷者，亦在在有之，皆非食品。特新安黃山朱砂湯泉可食。（按：溫泉多有礦泉水，有醫療用的和飲用的，或兼用。可飲可浴的溫泉很多。）《拾遺記》：「蓬萊山沸水，飲者千歲，此

又仙飲。」

甘香　甘，美也；香，芳也。黍惟甘香，故能養人。泉惟甘泉，故亦能養人。然甘易而香難，未有香而不甘者也。味美者曰甘泉，氣芳者曰香泉，所在間有之。泉上有惡水，則葉滋根潤，皆能損其甘香。甜水，以甘稱也。《拾遺記》：員矯山北，「甜水繞之，味甜如蜜。」

宜茶　茶，南方嘉木，日用之不可少也。若不得其水，且煮之不得其宜，雖佳弗佳也。茶如佳人。此論雖妙，但恐不宜山林間耳。昔蘇子瞻詩：「從來佳茗似佳人。」鴻漸有云，烹茶於所產處無不佳，蓋水土之宜也，此誠妙論。（按：產區之水，尤發茶香。）故《茶譜》亦云，蒙之中頂茶，若獲一兩，以本處水煎服，即能袪宿疾是也。今武林諸泉，惟龍泓入品。而茶亦惟龍泓山為最，蓋茲山深厚高人，佳麗秀越，為兩山之主。故其泉清寒甘香，雅宜煮茶。又其上為老龍泓，寒碧倍之。其地產茶，為南北山絕品。鴻漸第錢唐、天竺、靈隱者為下品，當未識此耳。而郡志亦只稱寶雲、香林、白雲諸茶，皆未若龍泓之清馥雋永也。余嘗一一試之，求其茶泉雙絕。龍泓今稱龍井，因其深也。擇水當擇茶也。鴻漸以婺州為次，而

清臣以白乳為武夷之右，今優劣頓反矣。意者所離其處，水功其半耶？有水有茶，不可無火。非無火也，有所宜也。前人云，茶須緩火炙，活火煎。活火，謂炭火之有焰者。蘇軾詩「活水仍須活火煮」是也。煮茶得宜，而飲非其人，猶汲乳泉，飲之者一吸而盡，不暇辨味，俗莫甚焉。

　　靈水　靈，神也。天一生水，而精明不淆。故上天自降之澤，實靈水也。古稱上池之水者非歟，要之皆仙飲也。露者，陽氣勝而所散也。色濃為甘露，凝如脂，美如飴。一名膏露，一名天酒是也。《博物志》：「沃渚之野，民飲甘露。」《拾遺記》：「含明之國，承露而飲。」《楚辭》：「朝飲木蘭之墜露。」是露可飲也。雪者，天地之積寒也。《氾勝書》：「雪為五穀之精。」《拾遺記》：「穆王東至大椒之谷，西王母來進嶰州甜雪。」是靈雪也。是雪尤宜茶飲也。處士列諸末品，何耶？意者，以其味之燥乎？若言太冷，則不然矣。雨者，陰陽之和，天地之施，水從雲下，輔時生養者也。和風順雨，明雲甘雨。《拾遺記》：「香雲遍潤，則成香雨。」皆靈水也，固可食。若夫龍所行者，暴而霆者，旱而凍

者，腥而墨者，及檐溜者，皆不可食。文子曰，水之道，上天為甘露，下地為江河，均一水也。故特表靈品。

異泉　異，奇也，水出地中，與常不同，皆異泉也。亦仙飲也。

醴泉　醴，一宿酒也，泉味甜如酒也。

玉泉　玉，石之精液也。

乳泉　石鐘乳山骨之膏髓也。其泉色白而體重，極甘而香，若甘露也。

朱砂泉　食之延年卻疾。

雲母泉　泉滑而甘。

茯苓泉　山有古松者多產茯苓。金石之精，草木之英，不可殫述。與瓊漿並美，非凡泉比也，故為異品。

江水　江，公也。眾水共入其中也，水共則味雜，故鴻漸曰：江水中。其曰：「取去人遠者，蓋去人遠，則澄深而無蕩漾之漓耳。泉自谷而溪，而江，而海，力以漸而弱，氣以漸而薄，味以漸而咸，故曰水，曰潤下。潤下作咸旨哉。潮汐近地，必無佳泉，蓋斥鹵誘之也。揚子固江也。其南泠則夾石渟淵，特入首品。余嘗試之，試與山泉無異。若吳淞江，則水之最下者也，亦復入品，甚不可

解。

　　井水　井，清也。泉之清潔者也。其清出於陰，其通入於淆。脈暗而味滯。故鴻漸曰：「井水下。」其曰「井水取多汲者」，蓋汲多則氣通而流活耳。終非佳品，勿食可也。市廛民居之井，煙灶稠密，污穢滲漏，特潢潦耳，在郊原者庶幾。若山居無泉，鑿井得水者，亦可食。井味咸色綠者，其源通海。井有異常者，若火井、粉井、雲井、風井、鹽井、膠井，不可枚舉。而冰井，則又純陰之寒沍也，皆宜知之。

黃山太平湖

　　緒談　山水固欲其秀，而蔭若叢惡則傷泉。今雖未能使瑤草瓊花披拂其上。而修竹幽蘭自不可少。作屋覆泉，不惟殺盡風景，亦且陽氣不入，能致陰損，戒之戒之。泉

稍遠而欲其自入於山廚，可接竹引之，承之以奇石，貯之以淨缸。去泉再遠者，不能自汲。須遣誠實山童取之，以免石頭城下之偽。汲泉道遠，必失原味。山居之人，固當惜水，況佳泉更不易得，尤當惜之，亦作福事也。（按：諺云，近水惜水，此實修福之事云。這是古代水文明之一例。今天，缺水，缺優質的飲用水，在許多地區已成事實，有些地區也將面臨缺水之苦，水已成為許多地方的稀缺資源。節約用水，應該成為人們的共識。）山居有泉數處，若冷泉、午月泉、一勺泉，皆可入品。其視虎丘石水，殆主僕矣，惜未為名流所賞也。泉亦有幸有不幸邪。要之，隱於小山僻野，故不彰耳。

後跋　子藝作《泉品》，品天下之泉也。予問之曰：「盡乎？」子藝曰：「未也。未泉之名，有甘有醴，有冷有溫，有廉有讓，有君子焉，皆榮也。在廉有貪，在柳有愚，在狂國有狂，在安豐軍有咄，在日南有淫。雖孔子亦不飲者，有盜皆辱也。」予聞之曰：「有是哉，亦存乎其人爾，天下之泉一也，惟和士飲之則為甘，祥士飲之則為醴，清士飲之則為冷，厚士飲之則為溫。飲之於伯夷則為廉，飲之於虞舜則為讓，飲之於孔門諸賢則為君子。使泉

雖惡，亦不得而污之也。惡乎辱泉，遇伯封可名為貪，遇宋人可名其愚，遇謝奕可名其狂，遇楚項羽可名為咄，遇鄭衛之俗可名為淫。其遇跖也，又不得不名為盜。是泉雖美，亦不得而自濯也。惡乎榮。」子藝曰：「噫！予品泉矣。子將兼品其人乎？」（按：後跋為蔣灼題。以對話形式，論泉品、人品，把品泉的話題和品人聯繫起來，把對自然和人文的認識，上升到哲理的高度。田藝蘅、徐獻忠、蔣灼三人論泉之識，頗為一致。）

　　明‧徐獻忠《水品》，專論煎茶之水，上卷為總論，分七目；下卷為分論，記述 37 品目宜茶之泉水，為古代較早的泉水匯考。其論泉之基本內容與《煮泉小品》近似。「瀑布水不可食，流至下潭，渟匯久者，復與瀑處不類。」是對前人認識的修正和發展。

　　明‧屠隆《茶錄》對天泉、地泉、江水、井水、丹泉以及養水做了論述，提出「茶之為飲，最宜精形修德之人」。直言李德裕「水遞」有損盛德，陸羽怒以鐵索縛奴，殘忍若此。把品茶、品水和品人整合起來，人文精神可讚。

　　明‧張源《茶錄》：「品泉　茶者水之神，水者茶之

體。非眞水莫顯其神，非精茶曷窺其體。山頂泉清而輕，山下泉清而重，石中泉清而甘，砂中泉清而冽，土中泉淡而白。流於黃石爲佳，瀉於青石無用。流動者愈於安靜，負陰者勝於向陽。眞源無味，眞水無香。」吳江顧大典題《引》曰：「其隱於山谷間，無所事事，日習誦諸子百家言。每博覽之暇，汲泉煮茗，以自愉快，無間寒暑，歷三十年，疲精殫思。」《茶錄》是作者博覽諸子百家，汲泉煮茗自愉，疲精殫思的精神產品。

「眞源無味，眞水無香」。名言也，格言也！寧和、透徹、充滿清氣。「眞」，眞源、眞水、眞人。「無」，無味、無香、無智、無德、無欲、無功，亦無名。天人合一，自然、平靜、清澈、淡漠無痕、空闊無邊，沒有目標，也無爭，是一種「超塵出俗」、「超凡入聖」人生價值的體現。張源的精神世界已經進入「自由王國」，但是他在現實生活中，懷有理想、希望、目的。這就是物質與精神的統一。「眞源無味，眞水無香」，隱士積三十年人生感悟之大智也。至此，泉水文化昇華到了一個新的高度，進入了一個新的人文境界。

明·張謙德《茶經·論烹》：「擇水　烹茶擇水，最

28

為切要。……據已嘗者言之，定以惠山寺石泉為第一，梅天雨水次之。南零水難眞者，眞者可與惠山等。吳淞江水、虎丘寺石泉，凡水耳，雖然或可用。不可用者，井水也。」

明‧許次紓《茶疏‧擇水》：「清茗蘊香，借水而發，無水不可與論茶也。……今時品茶，必首惠泉，甘鮮膏腴，至足貴也。往日渡黃河，始憂其濁，舟人以法澄過，飲而甘之，尤宜煮茶，不下惠泉。黃河之水，來自天上，濁者土色，澄之旣淨，香味自發。（按：黃河水可以煮茶。）余嘗言有名山則有佳茶，茲又言有名山必有佳泉，相提而論，恐非臆說。（按：名山、名茶、名泉，相得益彰。）余所經言行，吾兩浙、兩都、齊、魯、楚、粵、豫章、滇、黔皆嘗稍涉某山川，味其水泉，發源長遠，而潭沚澄澈者，水必甘美，即江湖溪澗之水，遇澄潭大澤，味鹹甘冽，唯波濤湍急，瀑布飛泉，或舟楫多處，則苦濁不堪。蓋云傷勞，豈其恒性，凡春夏水漲則減，秋冬水落則美。」

明‧熊明遇《羅岕茶記》：「烹茶，水之功居大。無泉則用天水。秋雨為上，梅雨次之。秋雨冽而白，梅雨醇

而白。雪水天地之精也。」

明‧羅廩《茶解‧水》：「古人品水不特，烹時所須先用以製團餅。即古人亦非遍歷宇內，盡嘗諸水，品其次第，亦據所習見者耳。甘泉偶出於窮鄉僻境，土人藉以飲牛滌器，誰能省識？即余所歷地，甘泉往往有之，如角川蓬萊院有丹井焉。不必瀹茶，亦堪飲酌。蓋水不難於甘，而難於厚。……若余中隱山泉，止可與虎跑、甘露作對，較之惠泉，不免徑庭。大凡名泉，多從石中迸出，得石髓故佳。沙灘為次，出於泥者多不中用。宋人取井水，不知井水只可炊飯，作羹瀹茗必不妙，抑山井耳。瀹茗必用泉，次梅水。梅雨如膏，萬物賴以滋長，其味獨甘。……秋雨多雨俱能損人。雪水尤不宜，令肌肉銷鑠。……黃河水自西北建瓴而東，支流雜聚，何所不有。舟次無名泉，聊取充用可耳，謂其源從天來，不減惠泉，未是定論。」

明‧龍膺《蒙史‧泉品述》記述泉品 50 餘處，多為前人著述和泉事匯考。

明‧張大復《梅花草堂筆談‧試茶》：「茶性必發於水。八分之茶，遇水十分，茶亦十分矣。八分之水，試茶十分，茶只八分耳。」

第四節 清代泉水文化的集成

清·王士禎《古夫於亭雜錄·山東泉水》：「唐劉伯芻品水，以中泠為第一，惠山、虎丘次之。陸羽即以康王谷為第一，而次以惠山。古今耳食者，遂以為不易之論。其實二子所見，不過江南數百里內之水。……不知大江以北，如吾郡發地皆泉，其著名者七十有二。以之烹茶，皆不在惠泉之下。……『翻憐陸鴻漸，跬步限江東』。」（按：批判「耳食」者之守舊，指出劉伯芻、陸羽的局限性。）

清·劉源長《茶史卷二·品水》集唐宋以來名家論泉水之大成，內容涉及山泉、江水、井水、靈水、雨水、雪水、冰水、梅水、秋水、竹瀝水。《茶史卷二·名泉》記述 38 泉品。

清·汪灝《廣群芳譜·茶譜》在記述茶史的同時也記述泉水之事。從後魏楊衒之《洛陽伽藍記》中的王肅「蒼頭水厄」，到明馮時可《滇南紀略》記述的雲南楚雄府城外的石馬井水，時空之廣，大矣。但是，主要內容為史書的編纂。

清‧陸廷燦《續茶經‧茶之煮》，也是古代茶書中泉水文獻資料之匯編。

清‧愛新覺羅‧弘曆《玉泉山天下第一泉記》：「水之德在養人，其味貴甘，其質貴輕，然三者正相資，質輕者味必甘，飲之而蠲痾益壽。故辨水者恒於其質之輕重分泉之高下焉。」（按：古人論泉，以容重判定其質之優次，有言佳泉必重，亦有言佳泉必輕。現代水化學之研究表明，容重大小不能作為判定泉水質量之標準。）

自後魏到清康乾盛世千餘年間，因飲茶漸興，顯現水的話題。唐代，知茶曉水的陸羽，以「山水上、江水中、井水下」之精闢論述，首創泉水文化，張又新又把茶聖推上「泉神」的寶座，次第泉水七品，二十品，「繪製」了一幅泉水文化「分布圖」，引發了人們對烹茶用水的關注。

宋代茶文化和泉文化達到鼎盛，對泉水和煮水瀹茶的知識增加，泉性與人性交融，泉水文化之多元化格局形成，並傳承到明清。今天「美惡派」、「等次派」之二元說，與史不合，有損無益。

明代《煮泉小品》、《水品》，承先啟後，是唐宋泉

水文化的整合。張源「茶者水之神，水者茶之體」和張大復「茶性必發於水」之說，一脈相通，表述了茶香泉味之物理。「眞源無味，眞水無香」，從人生哲學的高度，表達了精神超越的價值理念。

　　綜上所述，古人論泉，主要是從宏觀出發，察天地之精細，集經驗之累積，悟物理之靈性，具有古代科技的一般特點，且夾摻有「文字遊戲」的成分，其時代局限性，不言而喻。其偏見、謬誤，甚至糟粕，也是不爭的事實。

新安江

第二章
古代名泉和泉水試茶

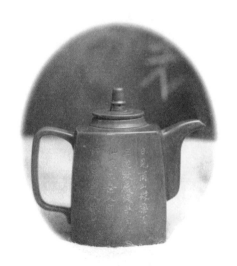

　　泉爲「天然物」，它是大自然的造化。大江大河的源
頭，山川、丘陵和平原，到處都可能有天然的泉穴，流淌
著潺潺的清泉。無名之泉，多矣！數不清，記不完。以泉
試茶，以名山之名泉試名山之名茶，泉事和茶事結下了不
解之緣。泉一旦進入人們的「生活圈」，就有了名。歷代

名人的茶事活動，名人、名山、名泉、名茶，用文字記述和民間傳說的形式，傳承和澱積，「天然物」就化為「文化物」。

作為「文化物」的泉，依附於「天然物」的泉，並在它的基礎上才能產生。區別「文化物」和「天然物」是理解泉「文化意義」的關鍵。「天然之泉」是水文地質科學研究的對象之一，茶文化主要關心「文化之泉」、泉香茶味。一些名泉，已經「死了」，但是其茶文化澱積豐厚，我們還記述它（如江蘇丹陽觀音寺水）。人跡稀至的深山密林，到處是無名之泉，叮叮咚咚地默默無聞地流淌了千百年，尚待人們去認識它、利用它、記述它。

第一節　泉水命名初考

泉水一旦進入了人類的生活圈，就有了名字。本書附錄中記述了 747 品目泉水的名字，都是人給的。什麼樣的人，賦予什麼名，與人的文化有關。各式各樣的泉名，也是文化多樣性特點決定的。

作者在北京密云縣白龍潭

一、龍泉

龍是古代傳說中一種有鱗、有鬚能興雲作雨的神奇動物。封建時代用龍作爲皇帝的象徵。舊時堪輿家以山勢爲龍，稱其起伏綿亙的脈絡爲龍脈，氣脈所結爲龍穴。以「龍」爲泉名，就是中國傳統文化中龍的傳人創造的龍文化的一種表徵。

北京密雲縣有白龍潭，古跡有龍泉寺，寺以泉名。

山西五台縣五台山下有龍泉，位於九龍岡山腰。臨汾市有龍子泉。

江蘇南京祈澤寺有龍泉、牛首山有龍王泉、衡陽寺有龍女泉。蘇州天平山有龍口泉。揚州天寧門有青龍井。

浙江杭州有龍泓（龍井泉）。淳安縣有玉龍溪飛瀑，山溪自龍口而下，水流湍急。餘姚城西龍泉山有龍泉，山依泉名。樂清北雁蕩山有龍湫泉。上有瀑布下有深潭，曰：「龍湫」，猶言龍潭。樂清龍鼻泉，有岡似龍，鼻有竅，泉從中湧出。嵊州市剡山有五龍潭、龍藏大井。臨海市北有黑龍潭三，其水三色。

安徽九華山有龍虎泉、龍玉泉、龍女泉，龍女指石，揭之得泉。六安城東龍池山有龍池水，山以水名。含山縣蒼山有白龍潭。休寧縣齊雲山有龍涎泉，水從龍口流出，似龍的唾液。休寧龍井潭瀑布，爲新安江源頭第一瀑。潛

38

山縣天柱山有龍井泉、萬壽宮有飛龍泉。

安徽貴池萬羅山清溪

　　福建永泰縣有白龍井。金門島有龍井泉。龍海市有龍
腰石泉。武夷山有龍井石泉。福鼎太姥山有七龍泉。

　　江西安遠縣九龍山有九龍泉，詩云：「龍泉水烹龍嶂
茶。」山名九龍，泉名九龍，茶也名九龍。龍南縣有龍潭
泉。德興市有烏龍井。婺源縣有龍泉井。遂川縣有西龍
泉。

　　山東濟南有五龍潭、青龍泉。泰山有白龍池。莒縣有
臥龍泉。

　　湖北武昌有烏龍泉、黃龍山泉。麻城有白龍井、黑龍井。

　　湖南芷江侗族自治縣有龍井。

　　廣東廣州白雲山有九龍泉井。惠陽有龍塘泉。

　　廣西柳江有小龍潭。靖西有大龍潭。

　　海南瓊山有玉龍井。

　　重慶梁平有蟠龍泉。

　　四川江油獸目山有百匯龍潭。興文縣有龍王井。

　　雲南沾益有鄧家龍潭。馬龍縣有馬龍溫泉。麗江有黑龍潭。

黃山「人字瀑」

二、錫杖泉

　　錫杖，梵文Khakkhara（隙棄羅）的意譯，亦譯「聲杖」、「鳴杖」。杖高與眉齊，頭有錫環，原爲僧人乞食時，振環做聲，以代扣門，兼防牛犬之用。是比丘常持的十八物之一。後世稱僧人遊行曰：「飛錫」、「巡錫」；稱居住曰「掛錫」、「駐錫」等本此。卓錫，僧人在某地居留。楊載《贈惠山聖長老》詩：「道人卓錫向名山，路絕岩頭未易攀。」以錫杖、卓錫爲泉名者，即泉事與僧人有關聯，也是佛教文化於泉水之滲透，而映射出的斑斕。

　　江蘇江浦定山觀音崖下定山寺有卓錫泉。宜興有卓錫泉，又名眞珠泉，唐時泉水入貢。

　　安徽黃山雲谷寺前有錫杖泉。含山縣太湖山普明禪師塔寺西，有錫杖泉。天柱山三祖寺東卓錫峰下有卓錫泉。

　　湖南衡山福嚴寺有卓錫泉。

　　廣東南雄大庾嶺有卓錫泉。樂昌蔚嶺有卓錫泉，又名蔚嶺泉。相傳均爲六祖卓錫出泉。博羅羅浮山有錫杖泉，爲梁大同中（535～545），景泰禪師卓錫。潮陽靈山有卓錫泉，相傳爲唐僧人大顛以杖扣石出泉。

　　海南瓊山潭龍嶺下有卓錫泉，宋時名衲和靖卓，又名

和靖泉。

　　與佛教有關聯的泉名很多。古時僧人多於山林依泉建廟，開山種茶。名剎、名泉、名茶，茶佛一味。也有寺院為生活用水之需，開鑿井泉。如北京香山廣泉寺，寺以泉名。湖北鄂州菩薩泉，為寒溪寺內開鑿之水井。以佛教大乘菩薩命名的觀音泉、地藏泉；以高僧之名為泉名的（無錫）惠泉、憨憨泉、參寥泉；還有佛眼泉、定心泉等，都有濃郁的佛教文化色彩。

三、聖泉

　　聖，無所不通。孔傳：「於事無不通謂之聖。」聖，謂道德極高，僅次於神。《孟子‧盡心下》：「大而化之之謂聖，聖而不可知之之謂神。」聖，謂所專長之事造詣至於極頂。如：詩聖、茶聖。聖，稱頌帝王之詞。如聖旨、聖駕。聖，宗教上指屬於教主的。如聖地、聖徒。

　　江蘇靖江長安寺北有聖井。

　　安徽九華山古聖泉寺有聖泉，寺久廢，泉仍溢流不息。黃山蓮花峰腰有聖水泉。蕭縣鳳山有聖泉。

　　福建安溪聖泉岩有聖泉，岩以泉名。

山水出龍門

江西進賢麻姑山麻姑觀之東有聖井。

山東泰山之玉女泉，又名聖水池。

湖南漵浦有聖人山泉。

四川犍爲小安樂窩（即聖泉漱玉）有聖泉。

貴州貴陽西郊黔靈山有聖泉。

雲南大姚聖泉寺有聖泉。

內蒙古阿爾山有阿爾山溫泉（可浴可飲）。「阿爾山」爲蒙語「聖水」的意思。

四、廉泉和貪泉、盜泉

廉，廉潔；不貪。廉潔，清廉，清白。與「貪污」相對。《楚辭‧招魂》：「朕幼清以廉潔兮。」王逸注：「不受曰廉，不污曰潔。」《漢書‧貢禹傳》：「禹又言：孝文皇帝時貴廉潔，賤貪污。」貪者，愛財也，也泛指無節制的愛好。

江蘇蘇州法海寺有清白泉。

浙江紹興臥龍山有清白泉。

安徽合肥包公祠左側有廉泉（井）。

江西贛州光孝寺有廉泉。相傳，有一個「官廉泉湧」

的故事。婺源紫陽鎮東門外有廉泉，南宋朱熹至此，揮筆題名。

山東泗水有盜泉。成語「不飲盜泉」，比喻為人正直廉潔。

廣東廣州西北石門山有貪泉。王勃《滕王閣序》：「飲貪泉而覺爽。」意思是清官喝了貪泉水，為政更加廉潔。

五、虎跑泉、白鶴泉

虎，動物名。哺乳綱，貓科。中國有東北虎、華南虎。白虎，中國古代神話中的西方之神，後為道教所信奉。青龍、白虎、朱雀（即朱鳥）、玄武合稱四方之神。《禮記·曲禮上》：「行前朱鳥而後玄武，左青龍而右白虎。」

鶴，動物名。鳥綱，鶴科。鶴壽，鶴的年壽長，因用為祝壽之辭。《淮南子·說林訓》：「鶴壽千歲，以極其遊。」王建《閒說》詩：「鶴壽千年也未神。」白：純潔。白鶴，純潔之鶴也。

古人賦予虎、鶴以文化內涵。泉名之文化，躍然紙

上。

　　江蘇南京有虎跑泉，具體位置不詳。

　　浙江杭州大慈山有虎跑泉。「龍井茶，虎跑水」，茶泉雙絕。鄞縣靈山有虎跑泉，有詩云：「靈山不與江心比，誰為茶仙補水經。」

　　安徽九華山西洪嶺有虎跑泉，九華山摩空嶺有龍虎泉。

　　福建泉州清源山有虎乳泉。漳浦虎山有虎泉。

　　江西宜豐黃檗寺有虎跑泉。

濟南趵突泉

山東濟南有黑虎泉、飲虎泉、金虎泉。

湖南衡山福嚴寺有虎跑泉。

廣東廣州白雲山有虎跑泉。

河北井陘縣蒼岩山有白鶴泉。

江蘇丹陽繡球山有白鶴泉。

安徽天柱山眞源宮前有白鶴泉。

福建建甌白鶴山有白鶴泉。

山東泰山升元觀有白鶴泉。李昭玘《記白鶴泉》所記述的白鶴泉，泉在山東，具體地域不詳。

六、第次泉名

次，等第、次第。《呂氏春秋・原亂》：「亂必有第。」

唐・陸羽《茶經》分水品爲上、中、下。其後，張又新《煎茶水記》分水品爲第一、第二、……第二十。第一泉、第二泉……第次泉名，從此顯現。

第二泉，即江蘇無錫惠泉（惠山泉、陸子泉）。民間藝術家阿炳，那首象徵它一生命運的《二泉映月》曲子的原名爲《惠山二泉》，明月清泉交織著藝術家溫柔、凄苦、文雅、憤恨、寧靜、不安諸多情感。《二泉映月》增

添了惠泉的文化韻味。沒有第二泉，哪來的《二泉映月》。元·張雨《遊惠山寺》有「水品古來差第一，天下不易第二泉」的詩句。惠山泉之文化瀿積，爲中國名泉之冠。

第六泉，在江蘇昆山、吳江接壤的吳淞江中。《煎茶水記》判爲七品目之第六，又名六品泉。

第五泉，即江蘇揚州大明寺井，清·李斗《揚州畫舫錄》圍繞「第五泉」引發出一系列泉事記述，「第五泉」又升格爲「天下第五泉」。

濟南酒泉

第六泉，在江西盧山招賢寺下方橋。張又新《煎茶水記》判定為二十品目之第六，故名。因為《水記》說為陸羽判定，又名陸羽泉。

第三泉，在湖北浠水鳳棲山。張又新《煎茶水記》判定為二十品目之第三。也名陸羽泉。

江北第一泉，在江蘇儀徵。

天下第一湯，在雲南安寧市。安寧溫泉古稱碧玉泉。明‧楊慎《浴溫泉序》中讚譽溫泉七大特色後說：「雖仙家三危之露，佛地八功之水，可以駕稱之，四海第一湯也。」明代旅行家徐霞客也說：「余所見溫泉，滇南最多，此水實為第一。」

四個「天下第一泉」。即江西盧山康王谷谷帘泉、江蘇鎮江中泠泉、北京玉泉山玉泉和山東濟南趵突泉。前二泉為張又新《水記》第次。玉泉為乾隆帝賜封。趵突泉相傳也是乾隆帝賜封。蒲松齡《趵突泉賦》有「海內之名泉第一，齊門之勝地無雙」之句。

還有一個「第三泉」——江蘇蘇州虎丘石井，也是《煎茶水記》第次；浙江杭州虎跑泉，有人第次為「第四泉」；江西弋陽萬壽泉，有「信州第三泉」之稱，相傳，

還是陸羽第次的呢；安徽懷遠白乳泉，有「天下第七名泉」之稱，是北宋元祐七年（1092）蘇軾赴杭路過遊此時譽定的；湖北宜昌蛤蟆泉，《煎茶水記》第次排名爲六，後來第次爲四，陸游有詩云：「巴東峽里最初峽，天下泉中第四泉」；廣東番禺雞爬井，有「南嶺第一泉」之稱，因爲是學士黃諫謫廣州時品第，故又有學士泉之名。

最後，說一個文化價值取向與上述不同的品外泉。和排名次、爭次第不同，自稱爲品第之外，與世無爭。泉在江蘇南京。同治十三年（1874）《上、江（上元、江寧）縣志》：「而西崎乎大江者，曰攝山，前有妙因寺，寺後有古佛庵，左折爲品外泉。石蓮中擎，鑿穴引水，濫泉湧出，復折而下，潺湲成音。曰品外泉者，爲陸羽解嘲也。」一語道破，言簡意賅。

七、人名泉名

以人名爲泉名，也很普遍。前面已說了以僧名爲泉名。

陸羽著《茶經》，後人以其茶事無所不通，稱「茶聖」；張又新著《水記》，又將精通水事的陸羽，推崇爲「泉神」，陸羽泉多矣。

湖北天門「文學井」

江蘇無錫惠泉，又名陸子泉。蘇州虎丘石泉，又名陸羽泉。

福建建甌有陸羽泉。宋‧楊億《陸羽井》詩云：「陸羽不在此，標名慕昔賢。」偽托也。

江西廬山第六泉，又名陸羽泉。上饒廣教僧舍有陸羽泉，陸羽曾定居於此，開山種茶，汲泉烹茗，名副其實。江西瑞金有陸公泉。此陸公非陸羽，乃宋代縣令陸蘊。看來古人也會做文字遊戲。

湖北浠水有陸羽泉，又名第三泉。湖北天門有文學泉，又名陸子井。相傳陸羽曾在此汲泉品茶。

湖南郴州有陸羽泉。宋‧張舜民《郴州》詩云：「枯井蘇仙宅，茶經陸羽泉。」

名人名泉很多，下面列舉一些。

以六一居士歐陽修命名的六一泉，一在浙江杭州，一在安徽滁州。

以蘇軾爲名的東坡泉，一在浙江臨安，一在江西泰和。

以黃庭堅（自號摩圍老人）爲名的摩圍泉，在安徽天柱山。

以蒲松齡（柳泉居士）爲名的柳泉，在山東淄博。人以泉名，泉以人名。

以范文正爲名的范公泉，在山東青州。

以盧仝（玉川子）爲名的玉川井，在河南濟源。

以陸游爲名的陸游泉，又叫三游洞潭水，在湖北宜昌。

以寇準（寇萊公）爲名的萊公泉，一在廣東雷州市，一在湖南常德。

以孔子爲名的孔子泉，在重慶巫山。

八、以數字爲泉名

一畝泉，在北京西山。一勺泉，一在江蘇南京，一在浙江杭州。一線泉，在福建泉州。一滴泉，一在江西廬山，一在江西上饒。一碗泉，在雲南鶴慶。

二泉，在江蘇無錫。雙井，一在浙江杭州，一在江西修水。雙泉井，在安徽歙縣。雙口井，在安徽休寧。雙蛺泉，在安徽九華山。二相泉，在福建泉州。

三疊泉，一在北京延慶，一在安徽黃山，一在江西廬山。三懸潭，在浙江嵊州。三角泉，在安徽九華山。三味

泉，在安徽黃山。三仙矼，在河南信陽。三眼井，在湖北天門。三泉，在陝西勉縣。

四眼井，在江蘇揚州。四井泉，在湖南郴州。大四方井，在湖南芷江。

五龍潭，一在浙江嵊州，一在山東濟南。五龍泉，在山東濟南。

六泂泉，在江蘇蘇州。六泉，在安徽九華山。六八泉，在江西泰和。

七寶泉，在江蘇蘇州。七布泉，在安徽九華山。七龍泉，在福建福鼎。

八功德水，在江蘇南京。八卦泉，在江蘇南京。八眼井，在安徽歙縣。八泉，在廣東翁源。

九曲泉，一在安徽天柱山，一在福建福鼎。九仙泉，在福建仙遊。九龍泉，一在江西安遠，一在廣東廣州。九龍潭，在江西泰和。九女泉，在山東濟南。九曲池水，在湖南汝城。九眼井，在廣東廣州。

百泉，一在河北邢台，一在河南輝縣市。百谷泉，在山西長子縣。百丈泉，在江蘇南京。百脈泉，在山東壽光。百匯龍潭，在四川江油。百刻泉，在貴州平壩。

黃山「萬丈泉」

千尺泉，在安徽九華山。千秋泉，在安徽黃山。千淚泉，在新疆拜城。

萬壽泉，在江西弋陽。萬石灣水，在湖北石首。

九、泉水的其他命名

以山名爲泉名。如小湯山溫泉、小山泉、雞鳴山泉等。

以寺廟名爲泉名。如觀音寺水、城隍廟泉、蓮花庵泉等。

以泉性爲泉名。如湧泉、甘泉、蜜泉、溫泉、熱泉、沸泉、清泉、香泉、玉泉、乳泉、珍珠泉、笑泉、潮泉、瀑布泉等。

第二節　泉水故事

《史記‧太史公自序》：「余所謂述故事，整齊其世傳，非所謂作也。」泉水故事，乃世傳之泉水舊事。某些借助想像和幻想，把自然之泉擬人化的神話故事，不是現實生活的科學反映，而是生產力水平低的古代條件下，歷史局限性的映現，其中也隱含人們的價值觀念和人生追求。

黃山溫泉與白龍溪

一、承德避暑山莊的來歷

　　承德避暑山莊和外八廟風景名勝區，坐落在冀北山地承德盆地。山莊和寺廟皆建於清代康乾年間。避暑山莊為中國最大、最優秀的皇家園林，熱河泉位於山莊東沿。清康熙四十年（1701）臘月十一日，康熙首次到武烈河谷，發現一洼清泉，水霧蒸騰。7個月後，康熙四十一年六月十四日，康熙二勘武烈河谷，清澈、見底的河水，霧氣瀰漫的清泉，真山實水，清泉碧波，康熙被承德盆地的北國山水風光陶醉了，詩興勃發：「君不見，磬錘峰，獨峙山麓立其東。君不見，萬壑松，偃蓋重林造化間。」正式頒令興建熱河行宮，後更名避暑山莊。康熙四十二年行宮於武烈河西岸動工，康熙五十二年築行宮圍城。雍正元年（1723）置熱河廳，治所在今承德市。民國 17 年（1928）設熱河省，1956 年撤消，分別併入河北、遼寧和內蒙古。這就是由一個泉引發的歷史。

二、高氏父子泉泉名的由來

　　高氏父子泉，在江蘇武進市陽湖安豐鄉南芳茂山大林

庵。高紳早歲寓橫山沖虛觀，泉味極甘，謂可比惠泉，惜不入陸鴻漸品第。太平興國中，以大宰少卿出宰故里。天聖時，命其子夷直爲尉，俾就養焉。首訪是泉，廢已久，至是復騰湧。郡別駕董黃中作詩序其事，名高家父子泉。

以泉事有關之人名爲泉名者，多矣。但以兩代人之泉事名者卻不多。

三、東坡與參寥的故事

東坡《應夢記》云：「僕在黃州日，參寥自吳中來訪，一日夢此僧賦詩，覺而記兩句云：寒食清明都過了，石泉槐火一時新。後七年，僕出守錢塘，此僧始卜居西湖智果院，院有泉出石隙間。寒食之明日，僕與客泛湖，自孤山來謁。參寥子汲泉鑽火，烹黃蘗茶。忽悟予夢詩兆於七年前，衆客皆嘆。遂書始末並題之，非虛語也。」參寥泉在杭州上智果寺，東坡以僧之名爲泉名。7年前的夢裏蝴蝶，成了眞實。眞是無巧不成書。

四、武水幽瀾的美麗傳說

幽瀾泉在浙江嘉善城東武水北景德寺。相傳，有僧見一女子厲聲曰：「窗外何家女？」應曰：「堂中何處僧？」逐之忽隱，掘得石刻，有「幽瀾」二字。石下得泉，大旱不竭，煮茶無滓，盛水經宿，而味不變。邑人盛唐有記八景之一曰「武水幽瀾」。宋·張堯同《幽瀾泉》詩云：「神女鍾靈處，真堪療渴恙。滿罌秋玉色，一酌灑清涼。」

五、王安石坐石忘歸

宋·王安石《山谷泉》：「水無心而宛轉，山有色而環圍，窮幽深而不盡，坐石山以忘歸。」詩人置身於山水美景，留戀忘歸。山谷泉在安徽天柱山馬祖寺西山谷間，源於卓錫峰西，經十里藏桃，過石牛洞，至西林橋出谷口。兩岸崖壁巉削，松蘿叢覆，流水潺潺，宛轉清冽。

六、李白和聰明泉

聰明泉在安徽宿松鯉魚山南麓。李白於唐至德二年（757）來宿松休閒，遊福昌寺，偶見石徑有蟻成群，「有

蟻必有泉」，撬石，清泉湧出。僧人譽其聰明，故名。現
寺廢泉存。舊時寺僧汲泉煮茶，有「羅漢蕩茶，聰明泉
水」之說。羅漢蕩，宿松縣北山名，產名茶。

七、蘇東坡蕉溪試茶

蘇軾（1037～1101）北宋文學家、書畫家。字子瞻，
號東坡居士，四川眉山人，嘉祐進士。神宗時曾任祠部員
外郎，知密州、徐州、湖州。因反對王安石新法，以作詩
「謗訕朝廷」罪貶謫黃州。哲宗時任翰林學士，曾出知杭
州、穎州，官至禮部尚書。後又貶謫惠州、儋州。最後北
還，病死常州，追謚文忠。蘇軾一生與茶泉難解難分，留
下了諸多的茶事、泉事和茶詩、泉詩。就在被貶南遷時，
仍以蕉溪水試鍋坑的雨前茶。《舟次浮石》詩有「浮石已
乾霜後水，蕉溪閒試雨前茶」之句。好一個「閒試」！就
在貶謫時，心境仍明白暢達，可謂「大家」風度。蕉溪在
江西南康市西南，源出鍋坑，流至浮石，入章水。鍋坑、
蕉溪一帶產茶甚佳，有「鍋坑茶，蕉溪水」之稱。

八、紫氣東來虹井泉

　　傳說老子出函谷關，關令尹喜見有紫氣從東而來，知道將有聖人過關。果然老子騎了青牛前來，喜便請他寫下《道德經》。後人因以「紫氣東來」表示祥瑞。北宋紹聖四年（1097）朱松（朱熹父）出生時，朱家院內井泉中氣吐如虹；南宋建炎四年（1130）朱熹出世時，井中紫氣如雲，彩虹東映。故立「虹井」巨碑，下刻朱松井銘。明正統間，知縣陳斌建「虹井亭」。現井、亭已廢。遺址在江西婺源縣紫陽鎮南街文公闕里。明‧汪偉《虹井》詩云：「韋齋（朱松）當日浚源深，一旦虹光出井陰。道學上傳洙四遠，餘波千載淑人心。」

九、孝子之心感動天地

　　孝感泉在江西豐城市西南 40 公里道人山。南宋紹興（1131～1162）中少卿曹戬避地寓此。其母嗜茗飲，山初無井，戩乃齋戒吁天，掘地才尺，清泉湧溢，味甚甘冽。孝子之心感天地，故名孝感泉。

「八大山人」詠水墨跡

十、雷公井和龍舞茶

相傳，很久以前有一年，東涸山區久旱無雨，山泉斷流，草枯木死，男女老少齊往主峰大烏山焚香祈雨，結果感動了觀音菩薩，瞬間狂風四起，烏雲滾滾，霹靂一聲，在山坡下開出一口泉井來，後人稱之為雷公井。又有一天，天空烏雲翻滾，一條綠色的彩龍，飛舞在雷公井上空，瞬間山坡上長出幾十棵枝葉茂盛的茶樹，後人稱之為龍舞茶樹，所製的龍舞茶，清涼甘爽，回味無窮。雷公井在江西吉安。「雷公井和龍舞茶」的故事，至今還流傳在當地民間。

十一、廉泉、貪泉和盜泉

晉吳隱之，字處默，操守清廉，為廣州刺史，未至州二十里，地名石門，有水曰貪泉。相傳飲此水者，即廉士亦貪。隱之至泉所，酌而飲之，因賦詩曰：「古人云此水，一歃懷千金；試使夷齊飲，終當不易心。」及在州，清操愈厲。見《晉書‧吳隱之傳》。王勃《滕王閣序》：「酌貪泉而覺爽，處涸轍而猶歡。」

范柏年見宋明帝，帝言次及廣州貪泉，因問柏年：

「卿州復有此水下？」答曰：「梁州有文川、武鄉、廉泉、讓水。」又問：「卿宅在何處？」曰：「臣所居廉、讓之間。」帝嗟其善答。見《南史・胡諧之傳》。後因以「廉泉讓水」指風土習俗淳美的地方。

孔子過於盜泉，渴矣而不飲，惡其名也。見《尸子》。後以「不飲盜泉」比喻為人正直廉潔。司馬貞索隱：「不仕暗君，不飲盜泉，裏足高山之頂，竄跡滄海之濱。」見《史記・伯夷列傳》。

孔子拒絕，范柏年遠離，吳隱之飲貪泉而不易清廉之心，都是古人道德高尚的表現。貪泉在廣州北二十里石門。盜泉在山東泗水。

十二、菩薩泉和東坡餅

菩薩泉在鄂州西山寒溪寺前。井泉為東晉建武元年（317）慧遠主持寒溪寺後，擴建廟宇寺觀時，於寺前開鑿。幾年後，武昌太守陶侃攜文殊菩薩金像一尊贈予寒溪寺，後慧遠去廬山創建東林寺時，將文殊菩薩金像帶走，眾僧侶深情難捨。一日，僧人臨井汲水，見泉井中文殊的靈光聖影，還有慧遠的身影，轟動寺宇內外，眾僧言是菩

薩顯露，遂名菩薩泉，從此寒溪寺也改名靈泉寺。

相傳，蘇軾遊西山時，對菩薩泉情有獨鍾，常汲泉煎茗，以「助詩興而雲山頓色」，感嘆曰：「志絕塵境，棲神物外，不伍於世流，不污於時俗。」蘇軾還以菩薩泉代美酒饋送友人。並吟出了「送行無酒亦無錢，勸爾一杯菩薩泉。何處低頭不見我，四方同此水中天。」靈泉寺和尚投蘇軾所好，用菩薩泉水調製麵餅給他吃，酥餅脆香，滋味尤勝，令人叫絕。從此這種酥餅便成了西山傳統名點，並稱東坡餅。

十三、嘗水愧嘆的笑話

明‧袁宏道《識張幼於惠泉詩後》：余友麻城丘長孺，東遊吳會，載惠山泉三十壇之團風。長孺先歸，命僕輩擔回。僕輩惡其重也，隨傾於江。至到灌河，始取山泉水盈之。長孺不知，矜重甚。次日，即邀城中諸好事嘗水。諸好事如期皆來，團坐齋中，甚有喜色。出尊，取磁甌盛少許，遞相議，然後飲之。嗅玩經時，始細嚼咽下喉中，汩汩有聲，乃相視而嘆曰：「美哉！水也！非長孺高興，吾輩此生何緣得飲此水？」皆嘆羨不置而去。半月

後，諸僕相爭，互發其實事，長孺大恚，逐其僕。諸好事之飲水者，聞之愧嘆而已。

十四、重見天日的文學泉

清乾隆三十三年（1768），天久旱不雨，居民掘池求水，乃發現刻有「文學」字跡的斷碑一塊，並覓得泉水，清澈甘冽，隨即甃井建亭，立碑以志，文學井遂得以重見天日。相傳，陸羽曾在此汲水品茶。因其曾拜太子文學太常寺太祝之職（未就），故以其官職「文學」名泉。文學泉又名陸子井，俗稱三眼井，在湖北天門城北門外。

十五、照面遺蹤話屈原

相傳，屈原從小不僅讀書用功，且愛清潔，洗臉後都對著響鼓溪水梳理照面。由於他聽說井泉清澈如鏡，就決計挖井泉供姐姐女嬃和自己照面。屈原讀書之餘，挖井不止，但收效甚微。屈原挖井感動了伏虎山神，借結金鎬一把，並囑屈原，井成後在七七四十九天裏，每天要迎著太陽，凝望伏虎山，直到用你的眼神將井泉養出佛光，方可告人。屈原恪守神囑，井成後，又終於將井泉養出了佛

光。一日，屈原與女嬃遙望伏虎山，說：「姐姐，妳看到什麼？」女嬃抬頭一看，見半山腰懸掛著一面巨大的寶鏡，燦燦發光，映現出姐弟倆的面容身影。鄉親們也沾了寶鏡的光，故名照面井。清・向謹齋《照面井》：「深山一井湧寒泉，照面遺蹤話昔年；人傑地靈都還俗，常教野徑鎖雲煙。」

照面井位於湖北秭歸屈原故里香爐坪東側伏虎山西麓，古井旁有大青古樹一株和大柞古樹一株併立。旁有「照面井」石碑碑刻，還有小字的井銘：「予白遐邇人等，此係屈公遺井，特遵神教，重新整頓，以後切勿荒穢，倘若故違，定遭天譴。此株青樹，永世勿得砍伐。三閭闓壇弟子同修。皇清咸豐十年（1860）七月十二日立」古井傍岩甃砌，井口渾圓古樸，周圍石雕護欄，水味甘美冽爽宜茶，清明如鏡，可以照人。

十六、仁宗降旨封賜曾氏忠孝泉

五代南漢時，程鄉縣令曾芳以仁愛為政。因民苦瘴，給藥癒之，而來者接踵，乃為大囊藥投井中，令民汲水飲之皆癒。宋皇祐間（1049～1054），狄青征儂智高，經

此，軍士疾病，禱井水溢，飲之盡癒，旋師奏凱，首以爲言，仁宗降旨，封芳爲忠孝公，又賜飛白書：「曾氏忠孝泉」五字，以揚其美德。曾氏忠孝泉在廣東程鄉縣西一里，治今廣東梅州。

十七、景泰禪師卓錫泉湧

梁大同中（535～546），景泰禪師駐錫於廣東博羅縣西北五十里羅浮山，其徒以無水難之，師笑不答。因卓錫，泉湧而出。味甘殊勝。宋・蘇軾云：「予飲江淮水，彌年覺水腥，以此知江甘於井。來嶺外，自揚子江始飲江水，至南康水益甘，入清遠峽味亦益勝。今飲景泰禪師卓錫泉，則清遠峽水又在下矣。」

十八、抗金被貶，臨高得泉

胡銓（1102～1180）南宋吉州廬陵（今江西吉安）人，字邦衡，號澹庵。建炎進士。金軍渡江時，他在贛州募義兵，保衛鄉里。後至臨安（今浙江杭州）任樞密院編修官。紹興八年（1138）秦檜主和，金使南下稱招諭江南，他上疏請殺秦檜和使臣王倫、參政孫近，因而謫居新州，

移吉陽軍（今海南三亞西崖城）。紹興三十二年孝宗即位，又被起用。胡銓貶謫南遷，經臨高時，遇旱，覓得此泉，甘而冽。後人爲紀念他的愛國精神，故名澹庵泉。

十九、黃庭堅煮茗丹泉井

黃庭堅（1045～1105）北宋詩人，書法家。字魯直，號山谷道人，涪翁，分寧（今江西修水）人。治平進士，以校書郎爲《神宗實錄》檢討官，遷著作佐郎。後以修實錄不實的罪名，遭貶謫。黃庭堅謫黔時，逆大江，過三峽，經彭水，寓鳳凰山開元寺，汲井煮茗，泉水味甚甘冽，因題丹泉井。明縣令曹棟有碑。

二十、玉女津泉薛濤井

薛濤，唐代女詩人。相傳，成都望江樓公園有薛濤井，是詩人命工匠汲水造紙的泉井。因年久無從查究，歷代以玉女津泉替代薛濤井。玉女津泉水質晶瑩澄澈，沁人心脾，故名。人們爲了紀念這位女詩人，將錯就錯。有詩云：「分明玉女甘泉液，遐邇聞名襲薛濤。」薛濤井位於崇麗閣正南浣箋亭畔。

二十一、報國靈泉僖宗賜

宋‧陸游有詩題為《過武連縣北柳池安國院，煮泉試日鑄顧渚茶，院有二泉皆甘寒，傳云唐僖宗幸蜀，在道不豫，至此飲泉而癒，賜名報國靈泉云》。陸游於乾道六年（1170）、八年二次入川，詩題記述了 300 年前唐僖宗飲泉療疾的故事和報國靈泉的來歷。武連縣柳池鎮在古蜀道。

二十二、泉上有老人，隱見不可常

宋‧蘇洵《老翁井銘》：「往歲十年，山空月明，天地開霽，則常有老人蒼頭白髮，偃息於泉上。就之，則隱而入於泉，莫可見。蓋其相傳以為如此者久矣。因為作亭於其上，又甃石以御水潦之暴，……而為之銘曰：『山起東北，翼為南西，涓涓斯泉，坌溢以彌，斂以為井，可飲萬夫。汲者告吾，有叟於斯。里無斯人，將此謂誰？山空寂寥，或嘯而嘻，更千萬年，自詰自好，誰其知之？乃迄遇我，唯我與爾，將遂不泯。無竭無濁，以永千祀』。」見《嘉祐集》卷一五。蘇洵（1009～1066）北宋散文家。字明允，眉山（今屬四川）人。老翁井在眉山市蟆頤山東

20 里。梅堯臣寄蘇洵詩云：「泉上有老人，隱見不可常。蘇子居其間，飲水樂未失。淵中必有魚，與子自徜徉；淵子苟無魚，子特玩滄浪。日月不知老，家有鶵鳳凰。百鳥戢羽翼，不敢言文章。……方今天子聖，無滯彼泉旁。」

四川九寨溝

二十三、嗜茶相公停水遞

李德裕在中書，嘗飲惠山泉，自毘陵（今江蘇常州）至京置遞鋪。有僧人詣謁，德裕好奇，凡有遊其門者，雖布素皆接引。僧白德裕曰：「相公在中書，昆蟲遂性，萬

匯得所，水遞一事，亦日月之薄蝕，微僧竊有惑也，敢以上謁，欲沮此可乎？」德裕頷之曰：「大凡爲人，未有無嗜者，至於燒籙，亦是所短，況三惑博塞弈奕之事，弟子悉無所染，而和尚不許弟子飲水，無乃虐乎？爲上人停之，即三惑馳騁，怠慢必生焉。」僧人曰：「貧道所謁相公者，爲足下通常州水脈，京都一眼井與惠山泉脈相通。」德裕大笑曰：「眞荒唐也！」曰：「相公但取此泉脈。」德裕曰：「井在何坊曲？」曰：「昊天觀經常經庫後是也。」因以惠山一罌、昊天一罌，雜以八罌，一類十罌，暗記出處，遺僧辨析。僧因啜嘗，取惠山、昊天，余八瓶同味。德裕大加奇嘆，當時停水遞，人不苦勞，浮議乃弭。見唐人《玉泉子》。

二十四、霍去病鞭擊五泉湧

相傳，漢元狩三年（公元前 120），霍去病率領 20 萬衆西征匈奴，在炎炎烈日之下，經長途行軍，將士們來到河西走廊的皋蘭山北麓時已口渴舌燥，可是四處無水，大將霍去病得知後帶領將士親自探山尋水，但折騰了半天沒有找到一條溪、一口泉。這時不少戰馬已乾渴倒地，戰士

們橫臥豎躺地在乾渴中掙扎。霍去病見此情景，更是心急如焚，於是急中生智，抽出了馬鞭，對著皋蘭山連抽五鞭，抽出了一座有五眼清泉的山。頓時，人歡馬叫，20 萬大軍士氣猛增。山也因有五泉，名五泉山。五泉山在甘肅蘭州市南 2.5 公里，地處黃河南岸，屬皋蘭山餘脈，古木蓊鬱，樓閣層疊，雄奇清新，現為五泉山公園，因有甘露泉、掬月泉、摸子泉、惠泉、蒙泉，故名。霍去病（公元前 140～前 117）西漢名將。河東平陽（今山西臨汾西南）人。官至驃騎將軍，封冠軍侯。元狩二年（公元前 121）兩次大敗匈奴貴族，控制河西地區，打開了通往西域的道路。

二十五、崑崙仙境　天鏡神池

新疆烏魯木齊市東 90 公里處天山上的天地，古稱瑤池。相傳是西王母宴請周穆王的崑崙仙境，有「天境」、「神池」之稱，故名天池。唐·李商隱有詩云：「瑤池阿姆綺窗開，黃竹歌聲動地哀；八駿日行三萬里，穆王何事不重來。」

新疆賽里木湖

二十六、漁夫潭底救日月

　　相傳，有一對惡龍吞食了太陽和月亮後，潛藏潭中。從此天地漆黑，晝夜無分，獵人打不到禽獸，農夫種不出莊稼。後來，勇敢的漁夫大尖哥和水社姐夫婦潛入潭底，殺掉了惡龍，夫婦倆也同歸於盡。救出了日月，天地重現光明。爲了紀念漁夫救日月，故名日月潭。日月潭在台灣南投縣，爲台灣最大的高山湖泊，潭的北半部，形似日輪；潭的南半部，形似彎月，故名。

台灣日月潭

第三節　泉水藝文

　　唐代以來，有許多泉水記述文。如：唐·獨狐及《慧山寺新泉記》；宋·歐陽修《浮槎山水記》、《大明水記》；宋·李昭玘《記白鶴泉》；元·陳基《煉雪軒記》；明·張岱《禊泉》、《陽和泉》；清·乾隆《玉泉山天下第一泉記》等等。現錄泉水藝文二篇，供讀者鑒賞。

趵突泉賦　　蒲松齡

瀠水之源，發自王屋。為濟為榮，時見（現）時伏。下至稷門，匯為巨瀆，穿城繞郭，洶洶相續。自開府之品題，成遊人之勝矚。朱檻拂人，丹樓礙目，云是舊時所為，當年所築。爾其石中含竅，地中藏機，突三峰而直上，散碎錦而成漪，波洶湧而雷吼，勢潰洞而珠垂。砰硠兮三足鼎沸，鞺鞳兮一部鼓吹。沈鱗駭躍，過鳥驚飛。羌無風而動藻，徑上欄而濺衣。夜氣長薰，濤聲不斷。沙陣搏雲，波紋似線。天光徘徊，人影散亂。快魚龍之騰驤，睹星河之顯現。未過院而成溪，先激沼而動岸。吞高閣之晨霞，吐秋湖之冷焰。樹無定影，月無靜光，斜牽水荇，橫繞荷塘。冬霧蒸而作暖，夏氣緲而生涼。其出也，則奔騰澎湃，突兀匡襄，嚌嚌呿呿，熖翠色以盈裳；其散也，則石沈鶻落，鳥墮蟪飀，泯泯棼棼，射清冷以滿眶。其清則游鱗可數，其味則淪茗增香。海內之名泉第一，齊門之勝地無雙。迨夫翠華東，警蹕至，天顏喜，詞臣侍，爰飛鷩鳳之書，寫成蝌蚪之字，如飛燕之凌風，似驚鴻之舒翼，窮碑臨池，輝影萬世。東海之遊人顧而嘆曰：「幸哉泉乎！滔滔滾滾，幾百千年，夜以繼晝兮，無一息之曾間。誰知千載而下兮，邀聖主之盤桓。誠一時之隆遇兮，

覺色壯而聲歡。」乃歌曰：「東園楊柳樹，西園桃李花。不逢鄒生吹煖律，空同苔莓老山家。喜溯騰之小技，乃分太液之餘華。」〔編者注：鄒生、鄒衍，戰國時人。相傳鄒衍善於吹律，能化寒爲溫。漢·劉向《別錄》：「燕有寒谷，鄒衍吹律，溫氣乃至。」〕

　　按：賦者，古詩之流也。講究文采、韻節，兼有詩歌和散文的性質，接近於散文的爲「文賦」，接近於駢文（以雙句爲主，講究對仗和聲律的文體）的爲「駢賦」、「律賦」。本文爲駢賦文體。記述了泉之源頭、泉之地理、泉之突趵、泉之風景、泉之品第、泉之文化等。

杭州虎跑泉

荷露烹茶賦　紀昀

作者自注：以勝情韻事，合補《茶經》爲韻。

伊荷蓋之亭亭，承露華之晶瑩。含新碧而澄鮮，漾微波而不定。涼定殿閣，空明足滌夫煩囂；清帶煙霞，含嘴彌增夫佳興。銀塘流潤，靈津之滲漉方濃；石鼎烹香，別調之氤氳殊勝。觀其希微有跡，沾灑無聲。曖曖上浮，夜氣涵空以虛白；泠泠下墜，雲漿化水以輕清。譬以醴泉，尚未離乎泥滓；方諸甘雨，似更得其精英。飲其皎潔之風，已堪延爽；雜以芳馨之味，倍足怡情。爾乃蓮渚橫煙，桂輪低暈。花花映水，一灣碧玉淪漣；葉葉含滋，十里綠雲遠近。掬才盈手，儼金掌以高擎；圓自如規，訝晶球之轉運。雖非去天尺五，仰承雲表之神膏；居然在水中央，遠絕世間之塵氣。松花蘭氣，試旋煮以清泠；雷莢冰芽，覺莫名其風韻。則有活火初煎，瑞雲新試。素濤乍瀉，宛然白乳之凝花；綠腳輕垂，猶似青錢之滴翠。貴甘貴滑，性本相宜；以色以香，美無不備。餐同沆瀣，殆欲化於虛無；沃勝醒醐，更不參以膏膩。瓊漿滴瀝，何須玉屑相和；芳潤依稀，亦似木蘭所墜。浮華沉沫，忽思對雪之清吟；回味生涼，無取添酥之故事。於是縷泛銀絲，膏熔金蠟。沸聲乍起，滑流圓折之珠；水氣潛濡，潤滴方渚

之蛤。雖受人間之煙火，高潔自如；本為花上之菁華，芳鮮微雜。味含淡泊，醇釀與辛烈皆非；氣得沖和，苦冽與甘寒相合。飄飄意遠，都忘溽暑之蒸濡；習習風生，但覺清虛之吐納。夫井華朝汲，既有前聞，雪液冬煎，亦傳往古。茲茗碗之閒供，獨蓮塘之是取。張而似蓋，以仰受而得多；圓者如盂，惟中虛而能聚。天廚品味，又新之記猶遺；中禁傳方，鴻漸之經宜補。況乃委素流甘，露本仙人之酒；中通外直，蓮為君子之花。毓卉木之香露，是生瑞草；淪心源之意智，夙貴真茶。和內調神，氣相資而得益；漱芳瀝液，味交濟而彌嘉。非如瓊爵銅盤，惟講求於方術；亦異蟬膏風髓，但矜尚以奢華。彼夫寶翁之壇，荒唐無據；丹邱之國，附會不經。孰若翠釜承來，液化雲英之水；金芽煎試，膏凝天乳之星。感召嘉祥，五色先徵其獻瑞；和平血氣，萬年即可以延齡。伊火齊而水潔，得慮淡而神寧。固將澄其靜虛之體，而浮於湯穆之庭；豈若論茶源者意取諸悅口，辨水源者智上於挈瓶也哉？（見《紀文達公遺集》卷二）

四川都江堰

　　按：本文為駢賦。「委素流甘，露本仙人之酒；中通外直，蓮為君子之花。」作者以仙人之酒，君子之花，讚譽荷露與蓮花。唱出了「天廚品味，又新之記（即《煎茶水記》）猶遺；中禁傳方，鴻漸之經（即《茶經》）宜補」的最高音。作者是評水品茶的名士，更是清代中葉一位文壇巨匠。《荷露烹茶賦》當屬古代茶文化百花園中一枝秀麗悅人的奇葩。

作者在貴陽花溪

第三章
歷代名泉煮茶詩選欣賞

第一節　唐代

西塔寺陸羽茶泉　　裴迪

《統籤云》：此詩楊愼①以爲見之石刻。然羽自在大
曆後，則非迪詩矣。

竟陵②西塔寺，蹤跡尚空虛。

不獨支公③住，曾經陸羽居。

草堂荒廢蛤，茶井冷生魚。

一汲清泠④水，高風味有餘。

（見《全唐詩》一二九卷）

〔註〕

①楊慎：字用修，號升庵，明代文學家。　②竟陵：古地名，故址在今湖北天門市。　③支公：指晉代高僧支道林，也稱支遁。　④泠：輕貌。

〔評〕

竟陵西塔寺泉之所以引人重視，顯然與支道林、陸羽有關，尤其是後者。宋人吳則禮在《清谷水煎茶》詩中吟道：「竟陵、谷帘定少味，喚取阿羽來說嘗。」谷帘被張又新借陸羽之名列為天下第一泉，此則將竟陵與之相提並論，可見其品位之高。總之，一經陸羽品題，則身價百倍，即使「少味」也無妨。

＊本章詩詞的注釋和評論，由安徽大學中文系朱世英先生撰寫。

與元居士青山潭飲茶　　釋靈一

野泉煙火白雲間，坐飲香茶愛此山。

岩下維舟不忍去，青溪流水暮潺潺。

（見《全唐詩》八九〇卷）

〔評〕

　　青山潭不詳所在，謂之「野泉」。隱約勾畫出它澄潔鮮活的面貌。「煙火」著力點染煎水烹茶的場景，「白雲」則以烘托泉的位置之高。面對如此清冷的泉水，如此明麗的山光，遊者怎能不爲之一唱三嘆，流連忘返。

六羡歌　　陸羽

不羨黃金罍①，不羨白玉杯。

不羨朝入省，不羨暮入台②。

千羨萬羨西江水③，曾向竟陵城下來。

（見《全唐詩》三八〇卷）

〔註〕

　　①罍：一種盛酒容器。　②省、台：古代高級官署，如中書省、御史台。　③西江水：在竟陵城西，縣志載：「襄江一派，從城下過，通雲社泉，約數十道云。」

〔評〕

詩題爲「六羨」，其實其中四者爲「不羨」，不羨酒，實即羨茶，不羨官場，實即羨慕山林，另二者爲「羨水」，羨水也包含羨茶。茶聖談茶如此含蓄，表現出他的修養工夫。

與孟郊洛北野泉上煎茶　劉言史

粉細越筍芽①，野煎寒溪濱。

恐乖②靈草性，觸事皆手親。

敲石取鮮火，撇泉避腥鱗。

熒熒爨風鐺③，拾得墜巢薪。

潔色既爽別，浮甌④亦殷勤。

以茲委曲靜，求得正味真。

宛如摘山時，自啜指下春。

湘瓷泛輕花，滌盡昏渴神。

此遊愜⑤醒趣，可以話高人。

（見《全唐詩》四六八卷）

〔註〕

①越筍芽：產於會稽日鑄山的雪芽茶，歐陽修稱之為兩浙草茶之冠。此泛指兩浙草茶之精品。　②乖：違反、背離。　③爨：燒火烹煮。鎗：平底鍋，泛指溫器。　④氲：即「氤氳」，亦作「絪縕」。水氣或光色混合動蕩貌。　⑤愜：舒心盜意。

〔評〕

用野泉烹茶，敲石取火，盡情烹用，身心和自然十分貼近，幾乎達到彼此相渾融的境界。一個「野」字把泉和茶的原色原味以及洗滌心源後人的本性都充分地表現出來。

題陸鴻漸上饒新開茶舍　孟郊

驚彼武陵①狀，移歸此岩邊。

開亭擬貯雲，鑿石先得泉。

嘯竹引清吹，吹花成新篇。

乃知高清情，擺落區中②緣。

（見《全唐詩》三七六卷）

〔註〕

①武陵：舊縣名。治所在今湖南常德市。此指武陵漁人採訪過的桃花源，是不染世塵的樂土。詳見晉‧陶淵明《桃花源記》。　②區中：此指塵世，有限的生活空間。

〔評〕

水是生命的泉源。游牧民族固然要「逐水草而居」，非游牧民族也需有水才能安居樂業。陸羽在上饒開山種茶獲得成功，就因鑿石得泉。不但生活有了依靠，還可盡情享嘗好的茶水，茶是自己精心培植的，水屬「石池漫流」一類，兩者相得益彰，充分發揮出它們固有的物性。

謝廬山僧寄谷帘水　張又新

消渴茂陵客①，甘涼廬阜泉。

濺從千仞石，寄逐九江船。

竹櫃新茶出，銅鐺活火煎。

育花池晚菊，沸沫響秋蟬。

啜意吳僧共，傾宜越碗圓。

氣清寧怕睡，骨健欲成仙。

吏役尋無暇，詩情得有緣。

深疑嘗沆瀣②，猶欠聽潺湲。

迢遞康王谷③，塵埃陸羽篇。

何當結茅屋，長在水帘前。

〔見《全唐詩》外編（下）〕

〔註〕

①消渴：一種疾病，其症狀爲口渴、易飢、尿多、消瘦等。包括今所稱糖尿症、尿崩症等。茂陵客：西漢文學家司馬相如，曾爲漢武帝隨從。漢武帝死後葬在茂陵，故後人多稱司馬相如爲茂陵客。 ②沆瀣：此指露水。 ③康王谷：盧山谷帘泉所在地。

〔評〕

張又新《煎茶水記》借陸羽、李季卿之口將自己次第之泉水說出，頗有沽名釣譽之嫌，但他畢竟鍾情於茶水，也算得上品鑒的行家。「消渴茂陵客」是作者自喻，可見酷嗜飲茶，尤其是用谷帘水煎出的茶，既能「健骨」，又能誘發詩文，更是情之所鍾。

山泉煎茶有懷　　白居易

坐酌泠泠①水，看煎瑟瑟②塵。

無由持一碗，寄與愛茶人。

（見《全唐詩》四四二卷）

〔註〕

①泠泠：清涼貌。　②瑟瑟：形容翠綠或湛藍的顏色。

〔評〕

這是首懷人詩。由品嘗清涼的山泉水，觀賞冒著翠綠色煙霧的茶湯，情不自禁地懷念起嗜好相同的友人，可惜遠莫能致，徒增喟嘆而已。

別石泉　　李紳

（在惠山寺松竹之下，甘爽，乃人間靈液。清澄鑒肌骨，含漱開神慮。茶得此水，皆盡芳味。）

素沙見底空無色，青石潛流暗有聲。

微渡竹風涵漸瀝，細浮松月透輕明。

桂凝秋露添靈液，茗折香芽泛玉英。

應是梵宮連洞府，浴泉今化醒泉清。

（見《全唐詩》四八二卷）

〔評〕

「素沙見底」、「青石潛流」是形成惠山泉水澄清甘冽品質的重要條件，用它來烹瀹香芽，其味純正高雅，品飲之餘，身心俱爽，人的身心與大自然渾融無間。

<div align="center">

杏水　　姚合

不與江水接，自出林中央。

穿花復遠水，一山聞杏香。

我來持茗甌，日屢此來嘗。

</div>

（見《全唐詩》四九九卷）

〔評〕

泉水也像人一樣，大抵具有某種環境的特色。杏泉出自杏林中，由於「穿花」，帶有明顯的杏花香氣，使它流播全山；又由於「遠水」，即不與他水相近相混，始終保持著自身的甘潔。凡有個性，有獨立人格的飲者，都會情鍾於這樣的泉水，「我來持茗甌，日屢此來嘗」的行為選擇，顯然不是偶然的個別現象。

和元八郎中①秋居　姚合

聖代無為②化，郎中似散仙③。

晚眠隨客醉，夜坐學僧禪④。

酒用林花釀，茶將野水煎。

人生知此味，獨恨少因緣。

（見《全唐詩》五〇一卷）

〔註〕

①郎中：朝廷各部門的具體辦事人，屬低級官員。
②無為：「無為即有為」是老莊哲學思想的核心。　③散
仙：獨立自在，無拘無束的仙人。　④禪：僧徒悟道的法
門。

〔評〕

「縱身大化中，無喜亦無懼。」這就是無為而化，與
大自然相融合，隨時隨勢，進退裕如，這樣不僅能活得自
在，還可保全自己的本性。「酒用林花釀，茶將野水煎」
才得以領受人生的至味，摒棄塵世中的污濁。

方山寺松下泉　章孝標

石脈綻寒光，松根噴曉霜。

注瓶雲母①滑，漱齒茯苓②香。

野客偷煎茗，山僧惜淨床。

三禪不要問，孤月在中央。

（見《全唐詩》五〇六卷，一作僧若水作，見同書八五〇卷，字句略有變動。）

〔註〕

①雲母：一種礦物，俗稱「千層紙」，有玻璃光澤，其色澤因組成成分不同而互異。此處用以形容注入瓷瓶的茶湯。　②茯苓：寄生於松樹根上的菌類植物，可入藥。

〔評〕

詩歌先寫泉所在的環境和泉自身的品格，形象鮮明生動，且富有質感。繼寫人們的嚮往之情，末聯展示泉水的精神、文化內涵，境界靜謐澄澈。看來泉與茶一樣，與佛理相通，三者都有洗滌心源的作用。

明田藝蘅《煮泉小品》在論述「山居之人，固當惜水」時，章孝標《松泉》詩，曰：「言偷則誠貴矣，言惜則不賤用矣。安得斯客斯僧也，而與之為鄰耶！」

題碧山寺塔　　章孝標

六時佛火明珠綴，午後茶煙出翠微①。

縈砌②乳泉梳石髮，滴松銀露洗牆衣。

（見《全唐詩》第二五册全唐詩逸卷上）

〔註〕

①翠微：一般指青翠掩映的山腰幽深處。多爲廟宇和居戶所在。　②砌：台階。

〔評〕

中國的寺廟大多建在山間，僧侶不僅是佛理佛法的傳播者，也是種茶、製茶的帶頭人。茶是他們生活中不可或缺的資料，茶事甚至與佛事緊密聯繫，不可分割。例如，有定期舉行的茶供（以茶供佛，同時表演茶藝）、茶會（由富有者出資，備辦茶果，聚集信徒，交流情感和學佛心得），平時來客，也以茶招待，僧徒們念經、參禪，更須飲茶提神。茶佛一味，顯然是生活的昭示。詩歌展現的「乳泉梳石髮」，「茶煙出翠微」境界，是何等清麗動人！

西陵道士茶歌　　溫庭筠

乳竇濺濺通石脈，綠塵愁草春江色。

澗花入井水味香，山月當人松影直。

仙翁白扇霜鳥翎，拂壇夜讀黃庭經①。

疏香皓齒有餘味，更覺鶴心通杳冥。

（見《全唐詩》五七七卷）

〔註〕

①黃庭經：道教經名。它以七言歌訣，講述道家養生修鍊的道理；觀察五臟，特重於脾土，以明中央黃庭之意。

〔評〕

茶與佛有著不解之緣，茶與道也大體如此。道觀旁有山地可利用的，無不植茶。產茶主要供自飲。「疏香皓齒有餘味，更覺鶴心通杳冥。」飲茶不僅是一種生活享受，還有助於使道心更加通靈。正因為西陵水味甘香，茶味才如此清高悠長。

美人嘗茶行　崔珏

雲鬟枕落困春泥，玉郎為碾瑟瑟塵。

閒教鸚鵡啄窗響，和嬌扶起濃睡人。

銀瓶貯泉水一掬，松雨聲來乳花①熟。

朱唇啜破綠雲時，咽入香喉爽紅玉。

明眸漸開橫秋水，手撥絲簧醉心起。

臺時②卻坐推金箏，不語思量夢中事。

（見《全唐詩》五九一卷）

〔註〕

①乳花：精美的茶湯煮熟後呈乳白色，泛起的泡泡有如花朵，故稱乳花。　②台時：此指樂曲一章終了後的休止時間。

〔評〕

這首詩寫酣睡美人（歌者）被喚醒後嘗茶的切身感受，包括生理、心理上產生的快感。「咽入香喉爽紅玉。明眸漸開橫秋水，手撥絲簧醉心起。」茶使美人喉為之爽，眼為之開，整個身心都為之陶醉，藝術的靈感也油然而生，撥弄絲簧更加得心應手，構成夢幻般的美妙境界。可見茶之功效遠不止解渴、提神而已。

題惠山泉二首　皮日休

丞相①長思煮泉時，郡侯②催發只憂遲。

吳關去國三千里，莫笑楊妃愛荔枝。

馬卿③消瘦年才有，陸羽茶門近始聞。

時借僧爐拾寒葉，自來林下煮潺湲④。

（見《全唐詩》六一五卷）

〔註〕

①丞相：這裏指李德裕。武宗時李居相位，力主削藩平叛，政績斐然。嗜茶，專飲用惠山泉水烹煮的茶。在長安（今陝西西安）期間，仍不改變這一習慣。　②郡侯：指常州知州，當時無錫屬常州管轄。　③馬卿：司馬相如，西漢文學家。傳說患有消渴病。　④潺湲：水徐流貌。此處代指惠山泉水。

〔評〕

第一首絕句，寫李德裕驛運惠山泉水至京城飲用的故事。說他酷愛飲茶，特別是用惠山泉烹煮的茶。「莫笑楊妃愛荔枝」一句，以委婉的表現筆法，批判了水遞的奢侈。李德裕自律頗嚴。第二首絕句，從司馬相如和陸羽落筆，以烘托自己自由自在的山野生活，其中最愜意的是煮

茶自飲。「時借僧爐拾寒葉，自來林下煮潺湲。」是作者清純樸厚，極富詩意的生活境界和藝術境界。

和陳洗馬①山莊新泉　　徐鉉

已開山館待抽簪，更要岩泉欲洗心。

常被松聲迷細韻，忽流花片落高岑。

便疏淺瀨穿莎②徑，始有清光映竹林。

何日煎茶釀香酒，沙邊同聽螟猿吟。

（見《全唐詩》七五五卷）

〔註〕

①洗馬：舊官名。爲東宮屬員，職如謁者，太子出時則爲前導。秦漢以後所司略有變化，或掌管經籍。　②莎：草名。多生於濕地或沼澤中，用作中藥名香附子。

〔評〕

「洗心」是這首詩的「詩眼」，也是泉水最突出的功能。大凡泉水所在地多擁有較豐富的景物資源。詩歌展示的畫面，環境清出，風物宜人，猶如世外桃源，著力突出其出深高遠的靜態美。而就局部而言，有悅耳的聲音可聞，有生動的身影可睹，如茶的「抽簪」、人的「洗

心」、松聲傳細韻、花影落高岑等等，彼此有節奏地跳動著，依次融入靜謐和諧的境界，構成一片清空，使人塵念俱消。

第二節　宋代

陸羽泉茶　　王禹偁

甃①石封苔百尺深，試茶嘗味少知音。

唯余半夜泉中月，留得先生②一片心。

（見《全宋詩》第二冊）

〔註〕

①甃：井壁。　②先生：稱唐人陸羽。他是世界上第一部《茶經》的作者。

〔評〕

改朝換代，陸羽泉的容貌和水質卻依然如故。用此泉水烹茶試飲，定會產生種種微妙的感受，意欲一吐為快，卻無人可與傾談。因為知水知茶如陸羽者，千古一人而已。「唯余半夜泉中月，留得先生一片心。」陸羽的身影留在清澈的泉水裏，陸羽的《茶經》傳播天下。總之，他的影響無處不在，無時不在。

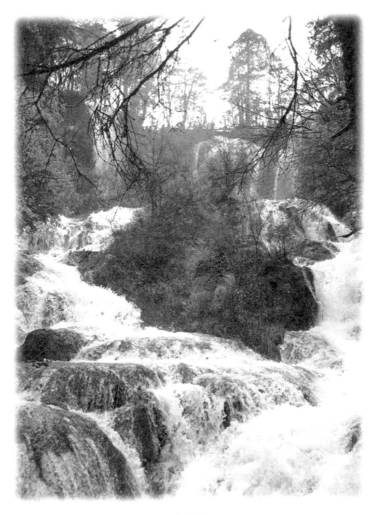

九寨溝

此陸羽泉在湖北蘄州（今浠水），即蘄州蘭溪石下水。

題惠山　王禹偁

吟入惠山山下寺，古泉閒挹味何嘉。

好拋此日陶潛米①，學煮當年陸羽茶。

猶欠片心眠水石，暫開塵眼識煙霞。

勞生未了來還去，孤棹寒篷宿浪花。

〔見民國十一年（1922）《無錫縣志》〕

〔註〕

①陶潛：晉代詩人，字淵明。曾任彭澤縣令，因不願卑躬屈膝地迎接州里派來的督郵，便掛冠歸去，聲稱不願「爲五斗米折腰」。「五斗米」指官俸。

〔評〕

不願忙忙碌碌奔競於官場，願回到山水的懷抱裏，開挹古泉，靜觀煙霞。自然勞生未了，爲謀衣食，獨棹寒篷（簡陋的小船），來而復去，獨立的人格得以保持，這是人生莫大快慰。

嘗惠山泉　梅堯臣

吳楚①千萬山，山泉莫知數。

其以甘味傳，幾何若飴露②。

大禹書③不載，陸生④品嘗著。

昔為盧谷亞⑤，久與茶經附。

相襲好事人，砂瓶和月注。

持參萬錢鼎，豈足調羹助。

彼哉一勺微，唐突為霖澍⑥。

疏濃既不同，物用誠有處。

空林癯⑦面僧，安比侯王趣。

（見《全宋詩》第五冊）

〔註〕

①吳楚：此指古吳國、越國轄境。　②飴露：猶甘露，略帶甜味的露水。　③大禹書：指《尚書·禹貢》。

④陸生：指陸羽。　⑤盧谷亞：唐·張又新《煎茶水記》將盧山康王谷帘泉列為第一，惠山泉居其次，並說這是陸羽的見解。　⑥澍：及時雨：通常稱甘霖。　⑦癯：清瘦貌。

102

〔評〕

　　江南山明水秀，景物宜人。由於山多、樹多、泉水多得莫知其數，其中最著名的當推惠山泉水。詩人不談它是否「其甘如飴」，而是展示相襲成風的現象：「相襲好事人，砂瓶和月注。持參萬錢鼎，豈足調羹助。」意思是物各有用，人若能盡其用，則功莫大焉，否則，不免勞民傷財，貽害無窮。

惠山謁①錢道人，烹小龍團，
登絕頂，望太湖　蘇軾

　　踏遍江南南岸山，逢山未免更流連，

　　獨攜天上小團月，來試人間第二泉。

　　石路縈回九龍脊，水光翻動五湖②天。

　　孫登③無語空歸去，半嶺松聲萬壑傳。

（見《蘇軾詩集》第二冊）

〔註〕

　　①謁：往訪，進見。　②五湖：歧義較多，一般用指五個最大的湖，即洞庭、鄱陽、太湖、巢湖、彭澤。　③

孫登：晉人，隱於蘇門山（在今河南輝縣），爲土窟而居，夏披草爲裳，冬以長髮覆身。常閉口不言。好讀書鼓琴，性寬厚，能知禍福之機。

〔評〕

　　人稱李白謫仙人，事實上蘇軾的仙風道骨相當突出。「獨攜天上小團月，來試人間第二泉。」由小龍團想起天上的圓月，進而想到品質特佳的惠山泉水。於是欣然登山，飲用惠山泉水烹煮的小龍團茶。風生兩腋，飄飄若仙，「孫登無語」，卻樂在其中，眼前是波濤起伏的太湖大幅畫面，耳畔是萬壑松聲，色與聲都極壯麗。

題陸子泉①上祠堂　　楊萬里

先生②吃茶不吃肉，先生飲泉不飲酒。

飢寒只忍七十年，萬歲千秋名不朽。

惠泉遂名陸子泉，泉與陸子名俱傳。

一瓣佛香炷③遺像，幾多衲子④拜茶仙。

麒麟⑤畫圖冷似鐵，凌煙冠劍消如雪⑥。

惠山成塵惠泉竭，陸子祠堂始應歇。

（見清光緒七年《無錫‧金匱縣志》）

〔註〕

①陸子泉：即惠泉，在今江蘇無錫市西郊惠山。　②先生：稱陸羽。　③炷：點火燃燒。　④衲子：僧徒。因僧徒多穿百衲衣，故稱。　⑤麒麟：閣名。原為漢代宮廷藏書閣。漢宣帝時曾畫霍光等十一功臣像懸於其上。　⑥凌煙：閣名。唐太宗貞觀十七年（643），畫開國功臣長孫無忌等二十四人於其上。閣在長安（今陝西西安市）。冠劍：指文臣武將。

〔評〕

人生在世，如白駒過隙，轉眼即逝。凡有志者，大都爭分奪秒，努力工作，希望能給後人留下一點業績和影響。無論麒麟閣中的霍光，還是凌煙閣裏的長孫無忌，都是文臣武將中的出類拔萃者，功績卓著，但知之者並不多，影響自然難得久遠，不像陸羽盡管沒有什麼名位，卻能「萬歲千秋名不朽」。原因是他的著作（《茶經》）以及他種茶、辨茶、辨水的實踐，給世人以深刻的啟示，使人們的生活發生了前所未有的巨大變化。

葉子逸以惠山泉瀹日鑄茶　　章甫

惠山甘泉苦不冷，日鑄茶香才是真。

廣文喚客作妙供，石銚①風爐皆手親。

神清便欲排閶闔②，且了吾人淡生活。

瓶芽分送已無餘，杯水尚容消午渴。

（引自《自鳴集》卷三）

〔註〕

①石銚：石質煮水器，一般平底，有把手。　　②閶闔：傳說中的天門。這裏指皇宮的大門。

〔評〕

廣文原是唐人鄭虔的別號。他一生清苦，反倒覺得樂在其中。這裏用來比喻葉子逸。葉是位淡泊名利的茶人，常邀請同嗜者相聚飲茶。選惠泉水，瀹日鑄茶，並且親自用石銚、風爐烹煮，可見非常講究。這些除了表明他好客的秉性，更突出惠山泉水爽口、消渴、解煩的功能。詩人與其友人樂於過平淡生活的高雅情趣如出岫的輕雲，冉冉升起，給人以美好的印象。

即惠山烹茶　蔡襄

此泉何以珍，適與真茶①遇。

在物兩稱絕，于予獨得趣。

鮮香箸下雲，甘滑杯中露。

當能變俗骨，豈特湔②塵慮。

盡靜清風生，飄蕭入庭樹。

中含古人意，來者庶冥悟③。

（見《端明集》卷三）

〔註〕

①真茶：似有二義，其一是與假茶相對而言；其二是與劣質茶相對而言。　②湔：洗滌。　③庶：幾乎。冥悟：冥冥中與古人之意相契合。

〔評〕

蔡襄是小龍團茶的始作俑者，與督民製作大龍的丁謂相比，有過之而無不及。盡管他是位大書法家，詩也寫得不錯，還是受到「前丁後蔡相籠加」（蘇軾詩句）的譴責。但他畢竟愛茶，對茶的製作加工以及功用，知之甚深，這些都從這首詩的字裏行間透露出來。「此泉何以珍，適與真茶遇。」好茶不得好水烹煮，色和味均發生惡

變，幾至不能下咽。而一旦茶和水「兩稱絕」，則不但爽口解渴、生津提神，並且能「變俗骨」、「湔塵慮」，即能起澄淨心源、改造靈魂的作用。可見茶是不可或缺的生活資料。

<p align="center">**蝦蟆碚①**　陸游</p>

不肯爬沙桂樹邊，朵頤②千古向岩前。

巴東峽里最初峽③，天下泉中第四泉④。

嚙雪飲冰疑換骨，掬珠弄玉可忘年。

清游自笑何曾足，疊鼓冬冬又解船。

（見《劍南詩稿校注》一）

〔註〕

①蝦蟆碚：泉名。宋・王象之《輿地紀勝》：「蝦蟆碚，在夷陵縣（在今湖北宜昌市東南）。凡出蜀者，必酌水以瀹茗。」　②朵頤：此指活動著的下巴。　③巴東（三）峽：即長江三峽。自西向東依次爲瞿塘峽、巫峽和西陵峽。初峽：指西陵峽。當時陸游「入蜀」，首先經過西陵峽，故稱。　④第四泉：即蝦蟆碚。唐・張又新《煎茶水記》：「峽州扇子山下有石突然，泄水獨清冷，狀如

龜形，俗云蝦蟆口水，第四。」他表白說這是陸羽鑒定的。

〔評〕

寫蝦蟆碚的作品很多，有的是耳食之言，不可全信。陸游此詩是在入蜀途中做實地考察之後寫出的，類似酈道元的《水經注》，有一定的史料價值，當然，他作爲詩人的情志，像彩筆一般，給蝦蟆碚塗抹一層瑰麗的色澤。

試茗泉　王安石

此泉地何偏，陸羽曾未閱。

坻①沙光散射，竇乳②甘潛泄。

靈山不可見，嘉草③何由啜。

但有夢中人，相隨掬明月④。

（見《臨川先生文集》卷第十二）

〔註〕

①坻：水中的小洲。　②竇乳：溶洞中的泉水，大抵由涓滴匯爲溪流。　③嘉草：指茶。　④掬：雙手捧起。明月：此代指泉水。

〔評〕

　　泉和人一樣，有幸有不幸。幸者得以馳名遐邇，不幸者雖有麗質，也難逃脫默默無聞的命運，「試茗泉」即屬此類，由於所在地偏僻，人跡罕至，少爲人知。「靈山不可見，嘉草何由啜」，這是莫大的悲劇。詩人發現它，並以之「試茗」，才發現它清淳甘美，可惜無人得以品嘗，於是發出「但有夢中人，相隨掬明月」的慨嘆。

　　試茗泉在江西金溪。

石生煎茶　　劉摯

石生蘭溪①來，手提溪泉瓶。

謂言長官政，如此泉水清。

歡然展北焙②，小鼎親煎烹。

一杯酌官壽，雲腴③浮乳英。

慚非百壺餼④，真意不自輕。

澗沼萍藻細，王公享其成。

冠蓋⑤豈不至，紛紛空涕橫。

珍重石子者，端有古人情。

（見《忠肅集》卷五）

〔註〕

①蘭溪：水名，在今浙江省境內，與新安江匯合後，稱錢塘江，又稱浙江。　②北焙：北苑貢焙，宋代專製貢茶的場所。　③雲腴：通常用稱茶中精品。明・王象晉《群芳譜・茶譜小序》：「甌泛翠濤，碾飛綠屑，不藉雲腴，孰驅睡魔？」　④餞：以酒食送行。　⑤冠蓋：泛指官宦。

杭州江南第一壺

〔評〕

做人要清白，當官的更應如此。「謂言長官政，如此

泉水清。」石生的話表達了勞苦大眾的願望和要求。有首民謠道：「賊如梳，兵如篦，官如剃。」爲官的貪得無厭，不乾不淨，則老百姓何以爲生？石生送行，用茶不用酒，恰如其分地表達了對劉摯人品和政績的禮讚，也符合他本人的身分和追求。

堯峰①新井歌並序　　蔣堂

堯峰景暹暹禪師，有道行，居常遊吾門。一日且曰：山鑿石造井，逾歲僅成。旣洌②而甘，大爲叢林③之利。願得紀述，以永其傳。因作歌云：

白雲莽莽青山頭，一穴四面飛泉流。

其初山間舊井涸，枯腸燥吻海衆羞。

於是大事寶雲者，頤指土脈智慮周。

山靈所感道心爽，檀施聿來工力鳩④。

雲鍤齊下遠雷動，石火內擊飛星稠。

百尺虛空廓地表⑤，一泓清洌訝深幽。

人疑從天墮月窟，或問何處移龍湫⑥。

次則其徒駭殊勝，競持應器⑦嘗甘柔。

飢狖⑧連臂喜跳擲，渴鳥引喙鳴鉤輈⑨。

碧鶩光中轆轤曉，銀床側畔梧桐秋。

寶坊金地互相映，谷鮒坎蛙難此留。

傍晚江形小衣帶，下窺湖面卑浮漚⑩。

何茲鑿飲有功利，一掬入口醍醐⑪優。

熱者濯之昏鈍決，病者沃之沈痼瘳⑫。

而我時邀墨客去，松澗遠挈都籃⑬游。

淨瓶汲引試香荈，雅具羅列無腥甌⑭。

比之玉乳⑮不差別，誚彼練月多謬悠⑯。

今茲泉眼在魯塢，所喜雲液鄰菟裘⑰。

苧翁⑱既往乏鑒者，《水記》⑲未載予將修。

此山此井永不廢，此歌其庶⑳傳南洲。

〔見《宋詩紀事》（上）卷八〕

〔註〕

①堯峰：泉名，人稱堯峰井，在蘇州（今屬江蘇）橫山堯峰院。　②冽：寒冷。　③叢林：即禪林，多數僧侶聚居的寺院。　④檀施：檀主施捨，即富有的信徒捐錢物以促其成。書：急貌。鳩：聚集。　⑤詩人自注：鑿井求水，出土一尺，即有一尺虛空。見《內書》。　⑥龍湫：水潭名。在今浙江省樂清縣雁蕩山。　⑦應器：似指法

器，僧徒做法事時所用。　⑧狨：黑色長尾猿。　⑨鉤
輈：鷓鴣鳴聲。　⑩浮漚：水面上的泡沫。　⑪醍醐：奶
油。　⑫瘳：病癒。　⑬都籃：大籃子。　⑭詩人自注：
《茶經》：膻鼎腥甌，非器也。　⑮玉乳：泉名。參見
〔玉乳泉〕條。　⑯練月：泉名。傳說天竺（今屬浙江杭
州市西湖西）有井名練月。原句詩人自注：俗傳天竺有練
月井，而《茶經》、《水記》皆不載。　⑰菟裘：古邑
名，在今山東泰安東南樓德鎮。後用稱士大夫告老隱退之
地。原句詩人自注：魯塢乃堯峰地，予所居去之一舍。
⑱苧翁：即陸羽。羽自號桑苧翁。　⑲《水記》：即《煎
茶水記》，唐・張又新撰。　⑳庶：幸，期望。

〔評〕

　　這是一首較長的敘事詩，再現堯峰景暹遲禪師率眾鑿
井的故事，以及井中泉水的品質和功能，它不僅能使飲者
（包括讀者）爽口快意，且有藥用價值：「熱者濯之昏鈍
決，病者沃之沈痼瘳。」此外還有洗滌心源，保存本性的
作用：「淨瓶汲引試香莍，雅具羅列無腥甌。」物以類
聚，飲茶亦然，「醉紅裙」者理應受到排斥。

元翰少卿寵惠谷帘水一器　蘇軾

（原題爲《元翰少卿寵惠谷帘水一器、龍團二枚，仍以新詩爲貺①，嘆詠不已，次韻奉和》）

岩垂匹練千絲落，雷起②雙龍萬物春。

此水此茶俱第一，共成三絕鑒中人③。

（見《蘇軾詩集》第二冊）

〔註〕

①貺：賜與、贈送。　②雷起：指驚蟄已到，萬物均點染上春的色彩。　③鑒：古盛水器。「鑒中人」似指對水與茶一往情深的元翰。

〔評〕

詩僅四句，首句寫泉，次句寫茶，第三句是對谷帘水和龍團茶的評價，第四句溶水、茶與「鑒中人」（指元翰）爲一體，顯示出其超凡的品位和風神。

谷帘泉在江西廬山。

谷帘泉　陳舜俞

玉帘鋪水半天垂，行客尋山到此稀。

陸羽品題真黼黻①，黃州吟詠盡珠璣②。

重來一酌非無分，未挈吾瓶可忍歸。

終欲窮源登絕頂，帶雲和月弄清暉。

（見《都官集》卷十三）

〔註〕

①黼黻：文采亮麗。　②黃州：州名。治所在今湖北黃岡市。此處代指蘇軾。因蘇軾曾被貶爲黃州團練副使，又寫過讚頌谷簾泉水的詩，題爲《元翰少卿惠谷簾水一器、龍團二枚，仍以新詩爲貺，嘆味不已，次韻奉和》。珠璣：指小而精美，富有光澤的珠寶。

〔評〕

谷簾泉在廬山康王谷。傳說唐‧陸羽次第二十名泉，把谷簾泉排在首位。事載張又新《煎茶水記》。深山懸瀑，絕少污染，水味自然甘淳可口，若無陸羽、張又新特別是蘇軾的激賞，谷簾泉水也難以不脛而走，揚名天下。「陸羽品題眞黼黻，黃州吟詠盡珠璣。」這是谷簾泉的幸運，其他名泉也大抵如此。

大明寺平山堂① 梅堯臣

陸羽烹茶處，爲堂備宴娛。

岡②形來自蜀，山色去連吳。

毫髮開明鏡，陰晴改畫圖。

翰林③能憶否，此景大梁④無。

（見《全宋詩》第五冊）

〔註〕

①大明寺：在今江蘇江都市西北約2.5公里的蜀岡上。平山堂：宋慶曆年間（1041～1048）歐陽修建。當時他任揚州知州。　②岡：指蜀岡。　③翰林：官名。唐玄宗置翰林待詔，爲文學侍從。歐陽修爲翰林達八年之久。　④大梁：城市名，即今河南開封，北宋的京城。

〔評〕

平山堂與長江南岸的金山遙相對峙，風景絕佳。「岡形來自蜀」，不免引起詩人故鄉之思；「山色去連吳」，蜀岡及其上的風物與江南秀麗風光連成一片，悅目賞心，不免爲之流連忘返。其中最突出的是平山堂的井水（世稱陸羽井）甘淳爽口，誰能捨棄它呢？

蜀井① 蘇轍

行逢蜀井恍如夢，試煮山茶意自便。

短綆不收容盥②濯，紅泥③仍許置清鮮。

早知鄉味勝為客，遊宦何須更著鞭。

（見《欒城集》上冊）

〔註〕

①蜀井：在今江蘇揚州江都市西北約 2.5 公里處蜀岡上，那裏有大明寺、平山堂等名勝古跡。　②盥：洗手。

③紅泥：此指陶質茶具。

〔評〕

蜀岡在揚州，原屬吳國領地。蘇轍是眉山人（今屬四川），早年離家，遊宦於外，故鄉之戀，時時縈繞心頭。此番登上蜀岡，品嘗蜀井的泉水（一般稱「大明水」），更是別有一番滋味。因而感到親切，徘徊不忍離去。「早知鄉味勝為客，遊宦何須更著鞭。」想回故鄉而不得，退而求其次，揚州風物尤其是帶有鄉味的蜀井泉水，是可安撫這顆忐忑不安的心。

虎跑泉① 董嗣杲

廣福山靈托獸傳，甃②邊依約爪痕堅。

噬人難負平時口，跑地能開一掬泉。

不遇下車馮婦③勇，都因脫屣性空④禪。

大慈塢⑤內腥風起，善結叢林渴飲緣。

（見《西湖百詠》卷下）

〔註〕

①虎跑泉：原詩題解：在大慈山廣福院內。唐開成（836～840）中建，性空禪師居此。山無水，有神人告之：明日有泉。是夜，二虎跑地，遂泉湧。　②甃：用磚、石砌成的井壁或池壁。　③馮婦：傳說中的古代勇士，善搏虎。　④性空：當年廣福院的住持。性空為其法名。　⑤大慈塢：即大慈山，在今浙江杭州市九曜山西南。

〔評〕

二虎跑地，泉水隨之湧出，無異奇談怪論，但虎跑泉水確乎澄淨甘冽，附近又產好茶，二者相得益彰，這傳說更是錦上添花，給它增添了神奇瑰麗的色彩，品飲之間，作為談資，回味更加悠長。

龍井① 董嗣杲

腥攢石縫瀑花多，還有龍神蟄②此窠。

通海淺深山不語，隨潮漲落水無波。

漫傳方士③遺丹在，不奈潛鱗④吐霧何。

時雨衍期⑤無驗處，幾番雷火爇⑥松柯。

（見《西湖百詠》卷下））

〔註〕

①龍井：在風篁嶺上，本名龍泓。吳赤烏(238～250)中，葛翁（葛洪）煉丹於此。故老相傳井與海通，其水隨潮候長落。　②蟄：蟄伏，待時而動。　③方士：古代好講神仙方術的人。　④潛鱗：潛伏水中的龍。　⑤衍期：延長時間。此指陰雨連綿。　⑥爇：點燃。

〔評〕

此篇寫西湖龍井，大體圍繞「龍井」說古談今，頗多想像之辭，給龍井泉水和龍井名茶披上一襲輕煙薄霧般的神話外衣。

白沙泉①　郭祥正

幽泉出白沙，流傍野僧家。

欲試甘香味，須烹石鼎茶。

（見《錢塘西湖百詠》）

〔註〕

①白沙泉：泉名。在今浙江杭州西湖附近，具體方位不詳。

〔評〕

詩雖短，但展示的境界清新淡雅。白沙泉是其主體，「野僧家」的「野」字是其核心，即評家經常提到的「詩眼」。冠物象以「野」，則顯得真切可親；冠僧徒以「野」，則塵俗之意態盡消。「欲試甘香味，須烹石鼎茶。」用石鼎烹茶，用心就在於不損害茶和泉水的本性和原味。看來詩人確乎是一位知茶愛茶者。

以六一泉煮雙井茶① 　楊萬里

鷹爪新茶蟹眼②湯，松風③鳴雪兔毫霜。

細參六一泉中味，故有涪翁④句中香。

日鑄⑤建溪當退舍，落霞秋水⑥夢還鄉。

何時歸上滕王閣⑦，自看風爐自煮嘗。

（見《誠齋集》卷二十）

〔註〕

①六一泉：在杭州西湖孤山後岩。僧惠勤掘地得泉，

蘇軾命名。以紀念歐陽修（修自號六一居士）。雙井茶：
宋代名茶。產於黃庭堅老家洪州分寧（今江西修水）。

②蟹眼：茶水快開時，冒出許多細小的水泡，俗稱蟹眼。

③松風：形容茶水沸騰後發出的聲響。 ④涪翁：黃庭
堅字。 ⑤日鑄：茶名，亦山名。山在今浙江紹興市東
南，茶被歐陽修稱為兩浙草茶之冠。 ⑥落霞秋水：本於
唐・王勃《滕王閣序》「落霞與孤鶩齊飛，秋水共長天一
色」句。 ⑦滕王閣：在今江西南昌，為江南三大樓閣之
冠（另二者為武漢市的黃鶴樓和洞庭湖畔的岳陽樓）。

〔評〕

這首詩著力寫煮茶。茶是散茶中的魁首，水汲自六一
名泉，因此，烹煮時格外小心謹慎。新煮的茶湯之美好竟
然勝過日鑄和建溪。詩人是吉水人，雙井茶勾起他的故鄉
之戀，特別是登上滕王閣，「自看風爐自煮嘗」的那種淳
樸而又富有詩意的生活。

以廬山三疊泉寄張宗瑞① 湯巾

九疊峰頭一道泉，分明來處與天連。

幾人競嘗飛流勝，今日方知至味全。

鴻漸②但嘗唐代水，涪翁不到紹熙年③。

從茲康谷宜居二，試問真岩老詠仙④。

〔按〕

關於此詩的寫作原委《宋詩紀事》據《遊宦紀聞》做了這樣的介紹：「廬山三疊泉，於紹熙辛亥歲（紹熙二年，公元 1191 年）始爲世人所知見，從來未有以瀹茗者。紹定癸巳（紹定六年，公元 1233 年）湯制幹仲能（巾字仲能）主白鹿（書院名）教席，始品題，以爲不讓谷帘，寄張宗瑞云云。」「紹定癸巳，湯制幹仲能主白鹿教席，始品題三疊，以爲不讓谷帘，常以詩寄二泉，張賡之云云。九疊屏風之下，舊有太白書堂。」前爲湯巾寄泉水和詩，後爲張輯（字宗瑞）作詩以和。

〔註〕

①三疊泉：在廬山五老峰後，爲飛流懸瀑，三跌而下，形勢極爲壯觀。上級如飄雲拖練，中級如碎玉摧冰，下級如玉龍走潭，實爲天下一大絕景。張宗瑞：即張輯。輯爲其名，宗瑞爲其字。　②鴻漸：陸羽字。　③涪翁：黃庭堅字。紹熙：宋光宗年號（1190~1194）。　④眞岩老詠仙：似指張輯。眞岩爲其住處。

〔註〕

人們一般喜用湧泉和石澗漫流瀹茶，忌用瀑布水。《宋詩紀事》據《遊宦紀聞》判定湯巾是用瀑布水瀹茶的始作俑者。「幾人競賞飛流勝，今日方知至味全。」這是一大發現，湯巾自然功不可沒。

次韻湯制幹寄三疊泉韻　　張輯

寒碧朋樽勝酒泉，松聲遠壑憶留連。

詩於水品進三疊，名與谷帘真兩全。

壁畫煙霞醒昨夢，《茶經》日月著新年。

山靈似語湯夫子，恨殺屏風李謫仙。

（見《宋詩紀事》卷六十四）

劍池①　　施樞

西壁陰崖翠蘚長，龍泓冷浸斗牛光②。

獨憐有水清無底，不洗花池粉膩香。

（見《全宋詩》卷三二八二）

〔註〕

①劍池：在吳縣虎丘山（今屬江蘇蘇州市）。傳說秦始皇東巡至虎丘，求吳王寶劍。虎當墳而踞，始皇以劍擊之不及，誤中於石，乃陷成池，遂名劍池。　②龍泓：可以藏龍的深水潭，此指劍池。斗牛：此處泛指天上的星斗。

〔評〕

「劍池」一名，頗有陽剛之氣，詩人把劍之剛和水之柔巧妙地揉合在一起，特有藝術感染力。當然，他最為欣賞的還是「清無底」的劍池水，它涵蘊豐厚，不時引發觀賞者懷古的深情。

酌第四橋①水有懷陸羽　周南

未必茶甌勝酒醒②，且將衰髮戴寒星。

太湖西與松江接，不礙幽人第水經。

（見《山房集》卷一）

〔註〕

①第四橋：松江上的第四座橋梁，不詳具體所在。據張又新《煎茶水記》，劉伯芻將水分為七等，吳淞江（即松江）水列為第六；陸羽將水分為二十等，吳淞江水列為

第十六。　②醒：酒醉後的病態。

〔評〕

　　茶能使醉漢清醒過來，恢復理性，幾乎已成為大眾的共識，其實並非必然。「未必茶甌勝酒醒」，這是詩人的親身體驗。料想當時他在酒醉飯飽後，泛舟湖上，一邊飲茶，一邊觀賞四周美好風光時的感受。結尾兩句寫的是品嘗的心得：同一泉源的水，由於地理環境不同，水的品第也有高低美惡之別。

蔣山八功德水① 鮑壽孫

　　功德河沙七寶池，可如甘露降三危②。

　　鍾山一滴曹溪③水，好及蕭郎索蜜時④。

（見《全宋詩》卷三七○四）

〔註〕

　　①蔣山：即鍾山，又名紫金山。在今江蘇南京市。八功德水，在今鍾山靈谷寺。明·徐獻忠《水品全秩》：「八功德者，一清、二冷、三香、四柔、五甘、六淨、七不噎、八除痾。」　②三危：即三災，佛家語，有大小之分。大三災為火災、風災、水災；小三災為飢饉、疫病、

刀兵。　③曹溪：水名。在廣東曲江縣東南。唐代禪宗六
祖慧能曾居此修道佈法。此處借指八功德水。　④蕭郎：
指梁武帝蕭衍。南齊時，王儉曾稱其爲「蕭郎」。蕭衍初
重儒學，後改奉佛敎，曾三度捨身同泰寺。「索蜜」事可
能發生在他餓死台城前。

〔評〕

　普渡衆生，功德無量。具有上述八種「功德」的水，
於人、於世都有不可限量的貢獻。而實際上，集八種功德
於一身幾乎不可能。蔣山的泉水亦然。取名「八功德」，
表達的是一種願望，一種需求，而非事實。「高山仰止，
景行行止。雖不能至，心嚮往之。」如此而已。

禱雪天竺由靈鷲過冷泉① 　張蘊

　　降香②天竺去，淪茗③冷泉來。
　　新徑石間過，危亭④木杪開。
　　煙山晴若畫，霜葉濕如灰。
　　點檢經行處，今年未見梅。

（見《鬥野稿》）

〔註〕

①禱雪：求天下雪，以期來年豐收。天竺：山名。在浙江杭州西湖西，有上、中、下三天竺寺，舊爲佛教名山。靈鷲：飛來峰的別稱，下有冷泉，山水清幽，是旅遊避暑勝地。　②降香：進香，燒香。　③瀹茗：烹茶，泡茶。　④危亭：指高聳的冷泉亭。

〔評〕

冷泉所在，山水清幽。天竺、飛來、靈隱諸名山分立兩旁；天竺寺、靈隱寺香火不斷，旅遊觀光者更是絡繹不絕。泉上有亭，爲唐人元藥所建，白居易作有《冷泉亭記》，後人紛紛吟詩作文，抒發賞心悅目的感受，因而名噪一時。直到今日，它仍然是杭州最吸引人的旅遊景點之一。

詠蒙泉① 熊禾

天地有佳水，雲氣護深山。

我愛泓澄好，人嫌澤潤慳②。

暗空鳴滴滴，高壁瀉潺潺。

漸近塵泥涴③，何時復此還。

（見《熊勿軒先生文集》卷七）

128

〔註〕

　　①蒙泉：泉名。據志書記載，蒙泉有多處，其名著稱有兩處：一在湖北荊門縣（今荊門市）西蒙山下。《輿地紀勝》：「在軍城峽石山之麓。南曰蒙泉，西北曰惠泉。」《明一統志》：「蒙泉水嘗（常）寒，惠泉水嘗（常）溫。」一在湖南石門縣（今屬常德市）西花山下，有黃庭堅書「蒙泉」二字。五雷諸山至此忽然開朗，山川窈窕，爲石門最勝處。　　②慳：吝嗇，小氣。　　③涴：爲泥土所沾污。

〔評〕

　　顧名思義，蒙泉聲色並不壯麗，它出自深山幽谷，匯聚涓滴而成溪流。「我愛泓澄好，人嫌澤潤慳。」這是一組難以折衷調和的矛盾，涓滴之水匯爲溪流後，固然有了氣勢，但泓澄可愛的性質也就逐漸喪失。「漸近塵泥涴」，無論於自身，還是於愛惜者，都是無可挽回的損失。

福寧州①藍溪寺前蒙井　　鄭樵

　　靜涵空碧色，瀉自翠微②巔。

　　　　品題當第一，不讓慧山泉。

（見《夾漈遺稿》卷一）

〔註〕

①福寧州：宋代州名。州治在今福建寧德市霞浦縣。

②翠微：形容山色青翠。

〔評〕

人的見識有限，品嘗過的泉水雖多，與大千世界中的所有相比，不過滄海一粟而已，爲之分出高下，排列有序，不免唐突。「靜涵空碧色，瀉自翠微巔」，就是這樣上好泉水，也多得無法計數。說它勝過惠山泉是可信的，但「品題當第一」的判斷並無確鑿依據。詩人姑妄言之，我們也就姑妄聽之罷了。

煎茶　　釋文珦

吾生嗜苦茗，春山恣攀緣。

采采不盈掬，浥①露殊芳鮮。

慮涸②仙草性，崖間取靈泉。

石鼎乃所宜，灌濯手自煎。

擇火亦云至③，下令有微煙。

初沸碧雲聚，再沸雪浪翻。

一碗復一碗，盡啜祛④憂煩。

良恐失正味，緘默久不言。

須臾齒頰甘，兩腋風颯然⑤。

飄飄欲遐舉⑥，未下盧玉川⑦。

（見《潛山集》卷四）

〔註〕

①浥：沾濕、濕潤。　②溷：同「混」。　③至：此處指火的大小，煙的有無要掌握得當。　④祛：擺脫、去掉。　⑤兩腋句本唐‧盧仝《走筆謝孟諫議寄新茶》詩（俗稱《七碗茶歌》）：「七碗吃不得也，唯覺兩腋習習清風生。」　⑥遐舉：高飛遠舉。　⑦盧玉川：即盧仝，他自號玉川子。

〔評〕

製茶須功夫老到，煎茶亦然，包括濯手務求其潔淨，用器須得其宜，火候要控制得恰到好處。如此這般，茶和泉的本性才能充分發揮，即詩中所說的不失其正味。飲者才有爽口稱心的感受，或者也像盧仝那樣，風生兩腋，飄飄欲仙。

第三節　元代

中泠泉① 尹廷高

衰衰②魚龍浪氣腥，江心何處認中泠。

茶邊③滋味人知少，世上空疑陸羽經。

（見《玉井樵唱》卷上）

〔註〕

①中泠泉：古代名泉。傳說在今江蘇鎮江市附近江心中。但迄今未見有具體描摹其所在方位及形色聲勢者。或因長江改道，久已湮沒；或為好事者所謔張，無從考定。

②衰衰：連續不絕貌。　③茶邊：猶茶餘，飲茶之後。

〔評〕

詩人在眞、潤二州之間遍尋中泠泉而不得，不免悵然若失。「衰衰魚龍浪氣腥，江心何處認中泠？」泉水如在江心，而不與江水相混，恐怕不大可能。清人潘介就有這種經歷，因而疑竇頓生。當時金山寺僧掘井建亭，設茶肆以售中泠茶水，潘在人頭攢動中，幾費周折，得飲數甌，他飲後的感受是「味與江水無異」，大為失望。可見沽名釣譽者，還另有借名以撈取錢財的用心，所以耳食之言不

可輕信。

惠山泉　尹廷高

石亂香甘凝不流，何人品第到茶甌①。

可能一勺長安水，瞞得文饒②老舌頭。

（見《玉井樵唱》卷上）

〔註〕

①甌：飲茶用的器具。　②文饒：唐大臣李德裕字。他出任丞相，住在長安（今陝西西安），仍飲驛傳來京的惠山泉水。

〔評〕

惠山泉水自唐朝始，特富盛名。泉分上、中、下三池，以上池泉質最佳，甘香重滑，極宜煮茶，李德裕愛莫能捨，茶非惠泉水烹煮不飲，遂派專人驛遞至京。詩人認為李過於痴迷，水從數千里外運來，未必是惠山泉水，即使從那裏運來，時間久長，未必不變味。「可能一勺長安水，瞞得文饒老舌頭。」深含諷喻，卻又顯得輕鬆、幽默。

題惠山　白珽

名山名剎①大佳處，紺②殿翠宇開雲霞。

陸羽乃事③已千載，九龍④諸峰元一家。

雨前茶有如此水，月裏樹豈尋常花。

奇奇怪怪心語口，無根柱杖任橫斜。

（見《湛淵集》）

〔註〕

①名剎：一作古剎，即廟宇。　②紺：天青色，一種深青帶紅的顏色。　③乃事：其事，指陸羽研究傳播茶的事跡。　④九龍：山名，即惠山。上有九逢，下有九澗，風景絕佳。

〔評〕

好茶需要好水烹煮、浸泡，否則會導致茶損水味，水傷茶香。一般說來有好水處大都產好茶，產好茶處，也多有好水，正如詩人所體察、表述的：「雨前茶有如此水（指惠山泉水），月裏樹豈尋常花。」此詩末聯用語新奇，寓意深遠，彷彿已全然擺脫塵世的種種羈絆，進入自由王國。

百字令·惠山酌泉　張可久

艤①舟一笑，正三吳②好處，天將僧占。百斛冰泉，醒醉眼、庭下寒光瀲灩③。雲濕欄杆，樹香樓閣，鶯語青山崦④。倚花索句，終日登臨無厭。小瓶聲卷松濤，俗塵不到，休把柴門掩。甌面碧圓珠蓓蕾，強似花濃酒釅⑤。清入心脾，名高秘水，細把茶經點。留題石上，風流何處鴻漸。

（見《全金元詞》下冊）

〔註〕

①艤：使船靠岸。　②三吳：古地區名。三國吳韋昭有《三吳郡國志》，其書久佚。通常以吳郡、吳興、紹興為三吳（本《水經注》），或以吳郡、吳興、丹陽為三吳（本《元和郡縣志》）。　③瀲灩：水滿貌。　④崦：山名，在今甘肅天水縣西。後常用指日落的地方。　⑤酒釅：指酒味濃烈。

〔評〕

往惠山遊覽，無論遠眺近觀，都會感到悅目賞心。登山酌泉，最大的收獲是「俗塵不到」，「清入心脾」，在一定程度上感受到陸羽風流倜儻，不染凡塵的滋味。

遊惠山　張雨

水品古來差第一，天下不易第二泉①。

石池漫流②語最勝，江流湍急非自然。

定知有錫藏山腹，泉重而甘滑如玉。

調符千里辨淄澠③，罷貢百年離寵辱。

虛名累物果可逃，我來為泉作解嘲。

速喚點茶三昧手，酬我松風吹兔毫。

（見《名曲外史集》卷中）

〔註〕

①第二泉：指惠山泉。張又新《煎茶水記》假借陸羽的話，羅列二十泉水次第之，盧山康王谷水帘水第一，無錫惠山寺石泉水第二。後人大都愛飲惠泉水，對康王谷水褒貶不一，此故謂「天下不易第二泉」。②石池漫流：陸羽評泉語，見其所著《茶經·五之煮》：「其山水揀乳泉石池漫流者上。」　③「調符」句指唐·李德裕故事。李非惠泉水不飲，故遠從常州無錫通過驛運調水入京城長安。勞民傷財，後人多有非議。淄：水名，即今山東境內的淄河，淄水比較渾濁。澠：古水名。《左傳·昭公二年》：「有酒如澠，有肉如陵。」可見澠水水質較好。

無錫惠山天下第二泉

〔評〕

這首詩的思想核心在後四句：虛名累物，實即累民，比如惠泉，名噪千年，幾乎人人都以一飲為快，因而貢茶之外，又要貢水，老百姓和一些低級官吏疲於奔命，為害極大。「罷貢百年離寵辱」，這是詩人美好的設想，實際無法實現，只得作詩「為泉解嘲」而已。

惠山泉　楊載

此泉甘洌冠吳①中，舉世咸稱煮茗功。

路掛山腰開鹿苑，池攢石骨閟龍宮②。

聲搖夜雨聞幽谷，彩發朝霞炫③太空。

萬古長流那有盡，探源疑與海相通。

（見《楊仲弘集》卷六）

〔註〕

①吳：指古吳國的地域。　②攢：簇擁。閟：關閉。
③炫：光采明麗奪目。

〔評〕

詩人把惠山泉寫得有聲有色，讀之如身臨其境。「路掛山腰」、「池攢石骨」和「彩發朝霞」是描繪形色的；而「聲搖夜雨」、「萬古長流」則主要是摹聲的筆墨，所有這些都能把握其特徵，顯得個性鮮明，搖曳生姿。詩人還善於概括，如開頭兩句把惠山泉的品質和功用標舉出來，籠蓋全篇，簡潔有力。

玉泉① 　元好問

玉水泓澄古展隅，又新名第不關渠②。

每因天日流金際，更憶風雷裂石初。

百里官壺分韻勝，千人齋粥荐甘餘。

八功德③具休誇好，玩景台④荒有破除。

（見《元遺山詩集箋注》卷十）

〔註〕

①玉泉：全國有多處。此似指今浙江杭州餘杭市的玉泉。舊在清漣寺中，源於西山伏流數十里，至此始現。

②又新：人名，即《煎茶水記》的作者張又新。渠：人稱或物稱代詞，如同「他」、「它」。　③八功德：泉水名，在今江蘇南京鍾山靈谷寺旁。　④玩景台：似在清漣寺東北。

〔評〕

詩人著力展示玉泉水的「功德」，因張又新《煎茶水記》沒有提到它，而深感不平。但物之美者，自然會脫穎而出，「百里官壺分韻勝，千人齋粥荐甘餘」就是明證。與名噪一時的八功德水相比，它的形質俱有過之而無不及。

茗飲　元好問

宿醒未破厭觥船①，紫筍②分封人曉煎。

槐火石泉寒食後，鬢絲禪榻落花前。

　　一甌春露香能永，萬里清風意已便。

　　邂逅華胥③猶可到，蓬萊④未擬問群仙。

（見《遺山集》卷十三）

〔註〕

　　①宿醒：隔夜飲酒致醉，憊憊若酒。觥船：古飲酒器，青銅製，器腹橢圓，有流及鋬。　②紫筍：古代茶名。其葉似筍芽，採摘時，葉片尚未全部轉青，故稱。③華胥：傳說中的國名，只可夢遊的樂土。　④蓬萊：傳說中的海上三神山（一說五神山）之一。

〔評〕

　　茶可醒酒，自古相傳。詩人在「宿醒未破」，臥床不起時，特想飲茶。寒食後的新茶香味濃郁，一杯下肚，精神大振，像盧仝一般，「萬里清風意已便」，那種安靜、閒適，無拘無束的境界，誰不艷羨呢！

趵突泉① 　胡祗遹

積原源深伏沇②洄，何年擇地擘③山開。

石根怒激亭亭立，海氣寒催滾滾來。

正喜茶瓜湔④玉雪，只愁風雨湧雲雷。

塵纓汗服初公退，野友來臨共一杯。

（見《紫山大全集》卷六）

〔註〕

①趵突泉：在今山東濟南市西門橋南。　②泆：水潛流地下。　③擘：分開。　④湔：洗滌。

〔評〕

泉脈原在地下潛流，或自行湧現，或爲人刨出。趵突泉原有三眼，終年噴湧不絕，平均流量可達 1600 升／秒。泉地近似方形，廣約畝許，水質清純甘冽，爲濟南七十二泉之首。用於烹茗，尤發茶香。可惜泉脈被挖斷，今不時乾涸，靠自來水維持，確乎可悲。趵突泉當日雄奇的身姿和氣勢只保留在前人的傳神摹寫上，如這首詩的第二聯「石根怒激亭亭立，海氣寒催滾滾來。」但願這種動人的景象能很快恢復，濟南（歷城）這座古城也盡快重現「家家泉水，戶戶垂楊」的醉人風光。

石泉　劉詵

重岩括元氣①，雲竇出湧泉。

迸流絡廣石，百尺高帘懸。

微風度午日，燁燁②生紅煙。

始知窮幽討，奇觀滿琰琬③。

我友趁奔鹿，搴裳陟其巔④。

蹇步獨伶俜⑤，矯想為歡欣。

瓢汲試茶鼎，庶足凌飛仙。

（見《桂隱詩集》卷一）

〔註〕

①元氣：大氣，生生之氣。　②燁燁：光輝燦爛貌。

③琰琬：玉石。　④搴：撩起。陟：登。　⑤蹇：跛足。伶俜：孤獨飄零。

〔評〕

這首詩寫石、寫泉、寫煙雲變化，寫汲泉烹茶，極富野趣。前四句寫泉，是「石池漫流」的形象示現，「迸流絡廣石，百尺高帘懸。」「絡」字用得精當，可以說無可替代。其餘部分都有光色，都有動感，像出岫的雲彩在中午日光的照射下「燁燁生紅煙」的狀態，表明詩人觀察之細，感觸之深。「瓢汲試茶鼎，庶足凌飛仙。」茶作為主體，起到把人引入仙境的作用。

瑞鷓鴣・詠茶　馬鈺

盧仝七碗已升天。撥雪黃芽①傲睡仙。雖是旗槍為絕品，亦憑水火結良緣。兔毫盞熱鋪金蕊②，蟹眼湯煎瀉玉泉③。昨日一杯醒宿酒，至今神爽不能眠。

（見《全金元詞》上冊）

〔註〕

①黃芽：尚未轉青的幼嫩茶芽。　②金蕊：即黃芽，不過已經沖泡。　③玉泉：泉名。北京、杭州等多處都有名玉泉者，不知此處所指為何。

〔評〕

文學作品的動人之處，是用平平常常的語言，真真切切地表達出幾乎人人都體驗過，卻沒法說清楚的道理來。如這首詞裏的「雖是旗槍為絕品，亦憑水火結良緣」就是個突出的例證。沏茶須用優質泉水，在煮水燒湯過程中，如何控制火力的大小和時間的長短，都關係到成茶的優劣成敗，否則即使有好茶好水，也泡不出令人口爽心醉的茶湯來。

第四節　明代

會宿成均汲玉兔泉煮茗諸君聯句

不就因戲呈宋學士① 高啓

玉兔如嫌桂宮冷，走入杏花壇下井。

嫦娥無伴每相尋，水底亭亭落孤影。

曾搗秋風玉臼霜，至今泉味帶天香。

玉堂仙翁欲飲客，鹿盧②半夜響空廊。

齋燈明滅茶煙裏，醉魂忽醒松風起。

只愁詩就失彌明③，殘雪滿庭寒似水。

（見《高青丘集》卷九）

〔註〕

①宿成均：人名，身世不詳。宋學士：即宋濂，由翰林院編修累官至翰林學士承旨。　②鹿盧：同轆轤，汲水器械，類似滑輪。　③彌明：全名爲軒轅彌明，韓愈《石鼎聯句》中的人物。

〔評〕

詩人由泉名「玉兔」生發聯想和想像，把它和月裏嫦娥和玉兔的神話傳說融合在一起，顯得空靈邈遠，而又有

鮮明生動的形象可靚，虛虛實實，極富變幻。

玉兔泉在江蘇南京府學東廊前。

石井泉① 　高啟

清泉生石脈，冷逼煮茶亭。

淨映銀床色，明開玉鑒②形。

分秋歸客鼎，汲月貯僧瓶。

樹影沉弘碧，苔文漬壁清。

熱中嘗可滌，醉後漱堪醒。

品第宜居留，誰修舊《水經》③。

（見《高青丘集》卷十三）

〔註〕

①石井泉：具體所在無考。　②玉鑒：用玉磨成的鏡子。形容井水澄清明麗。後面的「泓碧」是對它的補充。

③舊《水經》：主要指唐·張又新的《煎茶水記》。

〔評〕

詩歌的首聯交代泉的位置和它的水質。「生石脈」，從石縫裏溢出的水自然潔淨、清涼。接著用一半的篇幅寫井的形色，其中還穿插著包括詩人在內的茶事活動。後四

句談茶的消暑、滌煩和醒酒的功用。並對《水經》中七泉、二十泉的品第質疑。窺一斑可知全貌，結構緊湊，語言精練，是古今茶詩中的佼佼者。

遊慧山① 文徵明

幾度扁舟②過慧山，空瞻紫翠負躋③攀。

今年坐探龍頭水④，身在前番紫翠間。

慧山清夢特相牽，裹茗來嘗第二泉。

慚愧客途難盡味，瓦瓶汲取趁航船。

（見《文徵明集》卷十四）

〔註〕

①慧山：即惠山，在今江蘇無錫市。 ②扁舟：小船。 ③躋：登、升。 ④龍頭水：惠泉分上、中、下三池，上池水質最佳。龍頭水即上池之泉水。

〔評〕

文徵明一行觀賞了虎丘風物之後，又乘船來到惠山。對於惠山泉水，詩人情有獨鍾。他裹茗而來，汲泉烹煮。在暢飲一番之後，還要「瓦瓶汲取趁航船」。他如此愛茶愛泉，怪不得他的茶詩茶畫不僅數量多，而且品位也高，影響相當深遠。

146

濟南東高泉

詠慧山泉　文徵明

少時閱《茶經》，水品謂能記。

如何百里間，慧泉曾未試。

空餘裹茗興，十載勞夢寐。

秋風吹扁舟，曉及山前寺。

始尋琴筑①聲，旋見珠顆泌②。

龍唇雪漬③薄，月沼玉瀲泗④。

乳腹信坡言⑤，圓方亦隨地。

不論味如何，清澈已云異。

俯窺鑒鬢眉，下掬⑥走童稚。

高情殊未已，紛然各攜器。

昔聞李衛公⑦，千里曾驛致。

好奇雖自篤⑧，那可辨真偽？

吾來良已晚，手致不煩使。

袖中有先春⑨，活火還手熾。

吾生不飲酒，亦自得茗醉。

雖非古易牙⑩，其理可尋譬。

向來所曾嘗，虎阜⑪出其次。

行當酌中泠，一驗遍翁⑫智。

（見《文徵明集》卷一）

〔註〕

①筑：古樂器名，形似箏，有十三弦。　②泌：從地下直接湧出的泉水。　③濆：泉水從地下湧出。　④泗：古州名。治所原在臨淮，清康熙年間州治陷入洪澤湖。⑤坡言：蘇軾的話。蘇軾《求焦千之惠山泉詩》中有「淺深各有值，方圓隨所蓄」的話。　⑥掬：捧。一掬，一捧。　⑦李衛公：李德裕，唐武宗時出任宰相長達六年之久。他在長安期間，仍堅持飲用惠泉水，開驛運泉水之先

河。　⑧自篤：奮發圖強，並嚴格要求自己。　⑨先春：古茶名，採製於早春，故名。　⑩易牙：春秋時期齊國大臣，長於逢迎，傳說曾烹其子爲羹，獻給齊桓公。　⑪虎阜：即虎丘，在今江蘇蘇州市。　⑫逋翁：唐·顧況字。

濟南湛露泉

〔評〕

　　這首詩較長，寫攜「先春」絕品茶，乘船往惠山汲泉烹茗的全過程，貫串其中的是俗念漸消，高情迭起的體驗。這種經歷和體驗，蘇軾有，顧況也有。稱頌惠泉包含聽覺、視覺、味覺等多方面的反應，有較大的起伏開合，

也有精雕細刻的展示，變化多卻又不失其自然面目。

三月晦涂少宰同遊虎丘① 文徵明

海湧峰頭宿霧開，王珣②祠畔少風埃。

林花落盡春猶在，岩壑無窮客又來。

水囓滄池③消劍氣，雲封白日護經台。

一樽不負探幽興，更試三泉④覆茗杯。

（見《文徵明集》卷十三）

〔註〕

①晦：陰曆月終。少宰：古爲太宰之副，一般是對吏部侍郎的別稱。 ②王珣：字德潤，成化（1465～1487）進士，在任御史期間，曾行部蘇松，爲錯定爲盜者平反，當地百姓感恩戴德建祠禮拜。 ③滄池：即劍池。 ④三泉：即惠泉。惠泉分上、中、下三池。

〔評〕

尋常百姓家都希望過豐衣足食的太平日，詩人偕友人遊虎丘正是明朝處於和平安定時期，「水囓滄池消劍氣，雲封白日護經台。」對蘇州人來說這樣的好辰光與王珣公正清廉爲民作主是分不開的。詩人及其同行者也爲之遊興大增，「一樽不負探幽興，更試三泉覆茗杯」，看來茶已

成爲祥和的象徵。

七寶泉① 文徵明

何處清冷結靜緣，幽棲遥在太湖邊。

掃苔坐話三生石②，破茗③親嘗七寶泉。

翠竹傳聲雲裊裊，碧天流影玉涓涓。

高人④去後誰真賞？一漱寒流一慨然。

（見《文徵明》補輯卷十）

〔註〕

新疆月牙泉

①七寶泉：疑在今浙江杭州餘杭市吳山南。其山名七

寶山，山中有七寶寺。七寶泉可能在山間寺旁。　②三生石：在今浙江杭州餘杭市下天竺寺後山。　③破茗：詩人一行攜帶的是團餅茶，故而要「破」。　④高人：似指唐人李源與圓澤。兩人友善，幾乎不能分離。圓澤將亡，與李源約定十二年後在杭州相見。李源按時前往赴約，有牧童歌曰：三生石上舊精魂，賞月吟風不要論。慚愧情人遠相訪，此生雖異性長存（事見《甘澤謠》）。

〔評〕

此詩一開頭就提出一個有關人生觀的大問題：「何處清冷結靜緣？」山寺、泉水和「野人」，都可與之「結靜緣」，前提是自身要消除俗念，澄淨心源。詩人欣賞的是「翠竹傳聲，碧天流影」，這種感受是愛泉之心孕育出的。但像李源、圓澤那樣可與之「結靜緣」的人卻少而又少，想到這裏，詩人怎能不「一漱寒流一慨然」！

虎跑泉和坡翁韻① 孫承恩

遠續曹溪②水更香，雲腴深甃石陰涼。
百靈呵衛天龍嘯，一線潛通地脈長。
病體偶從窺勝跡，塵心應得悟迷方。

152

為邀陸羽來同宿，擊火烹茶試共嘗。

洞口生風薜荔③香，萬松陰護佛龕涼。

禪僧獨對青山老，遊子貪依慧日長。

世故極知俱幻想，安心何用覓奇方。

探幽笑我真成癖，一滴甘泉合試嘗。

（見《文簡集》卷二十二）

〔註〕

①虎跑泉：在今杭州西湖西南隅大慈山下，水自山岩間滲出，晶瑩透亮，清涼醇厚，有「龍井茶葉虎跑水」之美譽。附近有廟宇，唐元和年間（806~820）建，原名定慧寺，繼改名廣福院，後定名虎跑寺，始建者爲性空大師。此詩以曹溪與之相比，蓋因其與佛門有因緣關係。坡翁：對蘇軾的尊稱。此篇和蘇軾《虎跑泉》詩韻。　②曹溪：溪名。在廣東韶關市曲江縣城東南約25公里處。唐代禪宗六祖慧能曾居此，大興佛法。後被佛徒視爲中國佛教源頭之一。　③薜荔：植物名，亦稱木蓮、鬼饅頭。桑科，常綠藤本，含有乳汁。

〔評〕

寫虎跑卻遠從曹溪落筆，這樣，既富於騰挪變化，又

突出了茶禪一味的主旨，顯得簡潔而又峭拔。末四句筆墨疏淡，卻深含生活哲理，值得反覆吟誦、體味。

煎茶圖　徐禎卿

惠山秋淨水泠泠①，煎具隨身挈②小瓶。

欲點雲腴③還按法，古藤花底閱《茶經》。

（見《古今圖書集成·食貨典》卷二九五）

〔註〕

①泠泠：清涼貌。　②挈：提攜。　③雲腴：精心採製的茶，亦指美好的茶湯。

〔評〕

茶的烹煮沖泡，須尊重前人的經驗，即詩人所說的「按法」。「古藤花底閱《茶經》」，把茶理參透，依法而行，茶香水味才有可能充分發揮出來。

陸羽泉①　王世貞

康王谷瀑中泠水②，何似山僧屋後泉。

客至試探禪悅味，玉團初輾浪花圓。

（見《弇州山人四部稿》卷五十二）

〔註〕

杭州龍井茶莊

　　①陸羽泉：泉名「陸羽」、「陸子」的頗多，大抵出於對茶聖陸羽的崇敬和借重。此陸羽泉似指上饒廣教僧舍旁的泉水。亦稱「陸子泉」。宋‧韓元吉《南澗甲乙稿‧兩賢堂記》云：「廣教僧舍，在（上饒）城西北……有茶叢生數畝，故老相傳唐‧陸鴻漸（羽）所種也，因號茶山。泉發砌下，甚乳而甘，亦以陸子名。」　②康王谷瀑：瀑布名，在廬山（今屬江西）。唐‧張又新《煎茶水記》將它列爲天下第一泉（借陸羽口）。中泠水：泉名。在鎮江附近揚子江心中。亦被列爲天下第一泉（借劉伯芻之口）。

大理蝴蝶泉

〔評〕

這首詩品泉，特重其中蘊涵的禪味。因此，詩人並不以《煎茶水記》為依據，大肆宣揚谷帘泉（即康王谷瀑）和中泠泉的水品質如何好，卻看重「山僧屋後泉」，因為它不止水味正，禪味尤濃，這樣就把康王、中泠兩個「第一」比下去了。如此評泉，確實富有個性，富有遠見卓識。

湧泉庵① 焦竑

石磴盤雲鳥道通，一庵宛轉翠微②中。

浮生冉冉③僧初老，時事棼棼④夢已空。

過雨梅泉翻淨碧，得霜楓砌墮危紅。

何當長此觀心坐，茶燕⑤爐燻午夜同。

（見《焦氏澹園集》卷四十二）

〔註〕

①湧泉庵：不明具體所在。　②翠微：山嵐縹緲處。

③冉冉：此指時光慢慢地、不停地逝去。　④棼棼：紛亂貌。　⑤燕：通宴。

〔評〕

　　這是一首情景交融的好詩，或者說這首詩是用畫筆寫成的，其中包含著人性和佛理。寫景筆墨有淡有濃，像頭兩句是素描，勾出寺廟及其背景，頷聯抒發對人生和世事的感嘆，輕描淡寫，頗有概括力。頸聯突出泉水有聲有色，筆力遒勁。結尾的「觀心坐」是思想核心。禪意禪味甚濃。佛家認為人皆有佛性，「觀心坐」的目的就是「明心見性」，進而「見性成佛」。

　　　　　　茶灶　　胡應麟

　　夜風起南軒①，然藜煮雀舌②。

　　山童荷擔歸，滿翁嚴陵③月。

（見《少室山房集》卷七十九）

〔註〕

　　①軒：有窗檻的小室。　　②藜：植物名，一年生草木，其嫩葉可食，乾枯的莖葉，可作燃料。雀舌：茶葉名。指細嫩的茶芽。　　③嚴陵：似指嚴瀨，岸邊是嚴子陵釣台。

〔評〕

　　張又新的《煎茶水記》將桐廬的嚴陵灘水排在第十九位，總算「榜上有名」。當時桐廬不但以產茶著稱，而且盛產鱒魚。官府見有利可圖，增加土貢數量，或勒索錢財，弄得民不聊生。這首詩描述月夜在桐廬江畔烹飲雀舌的情趣。「山童荷擔歸，滿翁嚴陵月」，多麼清麗的景色，多麼高雅的享受！

題石田①品泉圖　　文嘉

　　唐子西云：水無惡美，以活為上，故中泠②第一，惠泉次之。茶鄉乃欲抑江扶惠，宜其不能服石田諸公也。幼於以此卷索題，因次韻以覆。

　　　江水山泉偶並嘗，新茶初試得清忙。
　　　已欣陸子③能題品，更喜吳君④為較量。
　　　揚子江心真活潑，惠山岩下有清香。
　　　不須調水將符⑤遞，千石清風自不忘。

（見《文氏五家集》卷九）

〔註〕

①石田：沈周，字石田，明代著名畫家，與唐寅、文徵明、仇英齊名，時稱四大家。 ②中泠：泉名，在鎮江附近揚子江心。早已湮沒不聞。 ③陸子：陸羽。 ④吳君：似指以沈周爲代表吳地諸公。幼於或亦在其列。 ⑤符：符節。古時持以出入關卡的憑證。

〔評〕

評論泉水的優劣，不完全一致，本是正常的現象，但各立門戶，互不相融，則不免偏激、徇私。其實人的嗜好和欲望有同有異，求同存異，才有可能平心靜氣地進行交流，從而達到和諧一致的目的。何況前人評水多憑感觀上的直覺，比如是清是濁，是甘是苦，各陳其感觀印象，沒有定準。惟一不爲主觀所左右的是按水的輕重論優劣，盡管它是否科學，尙難判定，但這種檢測的手段無疑是科學的。

白乳泉① 袁宏道

一片青石棱②，方長六大字。
何人妄刻畫，減卻飛揚勢。
泉久淤泥多，葉老槍旗③墜。

縱有陸龜蒙④，亦無茶可試。

（見《袁中郎全集》卷二十八）

〔註〕

①白乳泉：礦物質含量較高的泉水，其味一般甘冽醇厚，煮茶烹茗尤爲可口。這篇描述的白乳泉，不詳具體所在。或即今安徽懷遠縣望淮樓附近的白乳泉。　②石棱：此指邊角分明突出的石塊。　③槍旗：雙關語，一指細嫩的茶葉，一指炫耀威勢的手段。　④陸龜蒙：唐代文學家，隱居不仕，性格豪放。「嗜茶，置園顧渚山下，歲取租茶，自判品第。」（見《新唐書・隱逸傳》）

〔評〕

此白乳泉屬石池漫流一類。詩歌前半寫石，石上刻了六個大字，不詳其爲何。「何人妄刻畫，減卻飛揚勢」。此處有歧義，既可理解爲刻六個大字的人，也可釋爲於六字之外，又胡亂刻畫。「減卻飛揚勢」似應指石。後半寫泉，泉水從石縫中溢出，一般都不帶泥沙，但此泉無人疏瀹，漸有淤泥沉積，就像茶樹已老，槍旗無力支撐。即使出現像愛茶種茶的陸龜蒙那樣的，面對稀疏蒼白的老茶園，也無能爲力。

無錫夜汲惠山泉烹茶時方讀《華嚴》①戲作　袁中道

笠蓋覆青瓷，提來三兩升。

好茶烹一盞，供養看經僧。

（見《珂雪齋前集》卷二）

〔註〕

①《華嚴》：佛經名。全名《大方廣福華嚴經》，其主旨在於說明世間諸事物的相互依存、相互制約的關係。只是運用詭辯手法宣揚佛教唯心主義的世界觀。

〔評〕

詩歌從另一角度說明茶與禪的特殊關係。和尚或尼姑每天都要念經、參禪，不免感到枯燥、疲憊，因此需用茶來提神養性，驅除睡魔。詩的前三句依次寫汲泉、烹茶，末句點明題旨，表述對「看經僧」的愛護和尊重，若隱若現地透露茶佛一味涵蘊。

蕉雨軒嘗水　范景文

片片峴山①云，朝來看起止。

此外無一事，睡足惟品水。

中泠以意尋，想像江心底。

慧②稱第二泉，遠汲塵易滓③。

何如碧苕溪④，潺潺來城裏。

入目快平遠，挹⑤之清且美。

便瀹洞山⑥芽，雪花泛冰蕊。

泉味與茶香，相和有妙理。

細嚼潤枯喉，泉脈濕靈肺。

白石點作湯，並以礪⑦吾齒。

（見《文忠集》卷十）

〔註〕

①峴山：山名。在湖北襄陽南。東臨漢水，為襄陽南面的要塞。　②慧：即惠山。在今江蘇無錫市。　③滓：液體下面沉澱的雜質。　④苕溪：溪名。在浙江省北部，有東西兩源，分而後合，流入太湖。　⑤挹：舀取，汲取。　⑥洞山：山名。在江蘇宜興浙江長興之間，所產岕茶最為有名。　⑦礪：打磨使之鋒利。

〔評〕

中國有以閒為樂的傳統，不過樂中也有苦（主要是苦惱），比如夏天到了，「日長似小年」，如何打發這長得

怕人的白晝，就是一個頗為棘手的問題。「片片峴山雲，朝來看起止。」看雲的出沒，情也悠悠，意也悠悠，倒也樂在其中。但總不能追蹤行雲一整天。「此外無一事，睡足惟品水。」品水，有的是實嘗，無疑是一番享受，有的是想像，「中泠以意導，想像江心底」。這兩句是寫「中泠」最實在同時也最空靈的筆墨，如同王維「江流天地外，山色有無中」的詩句那樣，若有若無，變幻莫測，給人一種審美的興奮。但詩人不改他務實的態度，看上了「入目快平遠」的苕溪水也領悟到「泉味與茶香，相和有妙理。」詩人洞察這種妙理，也就閒得諧和，充滿理趣。

虎井① 譚元春

披榛②求山泉，寂寂入遠鏡。

山泉出山濁，不如在山井。

紆曲斷行人，蘚氣斂碧冷。

上無桿與欄，下無瓶與綆③。

淺汲不盈盂，微月生盂影。

坐對茗床間，色味深以永。

鍾磬善護之，幽庵正隔嶺。

164

（見《譚友夏合集》卷十六）

〔註〕

①虎井：井名，不詳其所在。　②榛：落葉灌木或小喬木。早春開花，結小堅果，可食。　③綆：汲取井水用的繩索。

〔評〕

「山泉出山濁，不如在山井。」詩人深諳此理，故而不顧夜黑山深，荊榛密布，摸索著上山尋井。山井終於出現，但「上無杆與欄，下無瓶與綆」，費了九牛二虎之力，才汲得「不盈盂」的少量泉水，經過烹煮，總算嘗到「色味深以永」好茶的真味。此時隔嶺幽庵的鐘磬之聲飄然而至，更是別有一番滋味。

謝吳東澗①惠悟道泉　吳寬

試茶曾憶廿年前，抱甕傾來味宛然②。

踏雪故穿東澗屐，迎風遙附太湖船。

題詩寥落③懷諸友，悟道分明見老禪④。

自愧無能為水記⑤，遍將名品與人傳。

（見《吳都文粹續編》卷三十三）

〔註〕

①吳東潤：人名，生平事跡不詳。　②宛然：此指二十年後的泉水幾乎與當年沒有什麼兩樣。　③寥落：空虛、寂寞。　④老禪：老禪師。悟性高，道行好的佛徒。⑤水記：指類似《煎茶水記》的著作。

〔評〕

泉名自身就把茶、泉和悟道聯繫起來。可見茶禪一味功底很深，源遠流長。全詩流溢著戀舊、守舊的情思。

飲惠泉有感　陳繼儒

陸羽竹爐寒，清泉氣若蘭。

如何出山後，便作下流看！

（見《晚香堂小品》上）

〔評〕

詩人圍繞「出山」二字做文章。泉水大多出山，因為水勢趨下，不得不然，除非泉源枯竭，或者涓滴而出，無可流淌。泉源在高山深谷中，那裏清新自然，少有污染物，故而大體能潔身自愛，人若出山，必有所求，心源就已不淨，加上一路受污染，怎能保持身心的潔淨。所以一

且出山，就很難逃離「便作下流看」處境。詩人多才多藝，卻一直過著隱居的生活，多次被徵召，皆不爲所動。看來他也曾就出山還是不出山這個問題進行過冷靜的思考，「終南捷徑」說在世間廣爲流傳，事實上走這條捷徑的人也確乎不少，他怎能視而不見或充耳不聞。

杭州龍井茶園

第五節　清代

歸來泉歌答金壇①於惠生曹汝眞　　錢謙益

小桃舒紅落梅白，小寒②山中茶欲摘。

松風徐吹石火新，爐煙輕颺紗帽側。

遲君雙屐③到漁灣，嘯詠新泉古澗間。

剩將詩筆評泉品，何似匡山與惠山。

（見《牧齋初學集》卷十五）

〔註〕

①金壇：舊縣名，今改爲市，隸屬江蘇省常州市。
②小寒：二十四節氣之一。《月令七十二候集解》：「十二月節，月初寒尚小，故云，月半則大矣。」小寒在陽曆1月6日前後。　③屐：通常稱木底鞋。

〔評〕

小寒之後，正值隆冬時節，茶芽不過米粒大小。有些地方在官吏的催逼下，已開始採茶，炒製出的成茶謂之「先春」，多作爲貢茶，運往京師。地方的大小官吏以及某些家底較厚的好事者，也有仿效的。錢謙益是有名的學者，官階也高（做過侍郎、尚書），當然有這種福分。歸

來泉是新開出來的，附近又有古澗，煮茶用水有選擇的餘
地。可分別用古澗、新泉的水烹煮先春茶，而後品飲。茶
湯的滋味究竟如何哩？「剩將詩筆評泉品，何似匡山與惠
山？」匡山指廬山康王谷帘泉，惠山指惠山泉水，此二水
被《煎茶水記》排在第一、第二位，可與之比優劣者，定
非凡品，無須明言。

惠山二泉亭為無錫吳邑侯①賦　吳偉業

九龍山②半二泉亭，水遞名標陸羽經③。

寺外流觴何處訪，公餘飛舄④偶來聽。

丹凝高閣空潭紫，翠濕層巒萬樹青。

治行吳公今第一，此泉應足勝中泠。

（見《吳梅村集箋注》）

〔註〕

①吳邑侯：姓吳的縣令或知府。　②九龍山：即惠
山。《太平寰宇記》：「九龍山，一名冠龍山。又曰惠
山，一曰九隴山。」　③陸羽經：陸羽《茶經》似未提及
惠泉。　④舄：鞋。

〔評〕

　　詩人把地方官的政績和山泉的品位聯繫起來固然有些牽強附會，但二者也不無關連。古代的清官循吏都重視一個「簡」字和一個「閒」字，總之不願勞民、煩民。政求其「簡」，老百姓的擔子就輕，身心就比較的自由，日子就比較好過。當官的「公務」也相對減少，因而有暇來聽聽清泠泠的泉聲，看看「丹凝高閣空潭紫，翠濕層巒萬樹青」的美景。如此這般，惠泉的水質也就非中泠可比。末聯是想像之言，主要用來烘托政簡民安的社會環境。

惠泉歌　　方文

惠山之泉天下聞，惠泉釀酒良清芬。

平生雅嗜惠泉酒，恨未一看惠山雲。

比年來往東吳路，舟人不肯少亭駐。

引領雲山興欲飛，一水迢迢阻官渡。

今夏冒暑無錫過，役夫疲困南風多。

道傍密蔭且休息，因之理策登山阿。

千章①夏木亂崗嶺，中有方亭覆二井。

一井泉甘一井苦，甘者行汲苦照影。

山水性情何瑰奇②，咫尺之間分淳漓③。

世人不識山水理，但聞惠泉便云美。

予家乃在龍瞑山④，中有清泉日潺潺。

其味與此正相似，從不著名於人間。

乃知山水亦有幸不幸，所居沖⑤僻是其命。

陸羽品泉亦偶爾，如謂真有第一第二吾不信。

（見《涂山集》卷三）

〔註〕

①章：高大的木材。　②瑰奇：特出的，不同尋常的。　③漓：此指薄酒。　④龍瞑山：山名。似即龍眠山，在今安徽省桐城市。桐城是詩人的故鄉，他開鑿的新泉又取名「歸來」，故可判定山在該市。　⑤沖：交通要道。

〔評〕

寫泉水的詩歌作品，多以惠泉爲主體，而且一般都唱歌，千部一腔，委實顯得單調乏味。這首詩以《惠泉歌》爲題，但表達的主體卻不是惠泉而是詩人故鄉龍眠山的古澗和由他領頭開鑿的「歸來」泉。他經過考查品嘗，得知惠山的兩口井，一者甘，一者苦，不是衆口一詞的甘美，所以他批評說：「世人不識山水理，但聞惠泉便云美。」

另外還在結尾處直言不諱地否定將泉名排出次第的荒唐做法：「乃知山水亦有幸不幸，所居沖僻是其命。」「陸羽品泉亦偶爾，如謂真有第一第二吾不信。」這是肺腑之言，亦是顛撲不破的真理。

趵突泉歌　方文

山東諸郡濟南大，齊州自古稱都會。

中有名泉七十二，尤以趵突泉①為最。

趵突發源王屋山②，伏流千里來河間。

歷城③西南始湧出，平地三穴如輪轊④。

雪濤噴薄高數尺，又如瀑布沖激石。

散為濼水⑤入清河，委輸東海無朝夕。

泉上嵯峨⑥樓復亭，香龕⑦繡幕供仙靈。

道人煮茗待遊客，自向波心汲一瓶。

（見《塗山集·魯遊草》）

〔註〕

①趵突泉：中國著名泉水，在今山東濟南市。　②王屋山：在山西垣曲與河南濟源等地間。　③歷城：濟南市古稱。　④輪轊：車輪輾壓（而成）。　⑤濼水：古水

名。源出今山東濟南市西南。　　⑥嵯峨：高峻貌。　　⑦
龕：供奉神像或佛像形同小木屋或石屋的台子。

〔評〕

詩歌全方位地映現畇突泉的形象，至於它的功能，只
用淡墨加以點染：「泉上嵯峨樓復亭，香龕繡幕供仙靈。
道人煮茗待遊客，自向波心汲一瓶。」瀹茶原是它的主要
功用，而今時過境遷，人們去旅遊，恐怕寧願喝用自來水
沖泡的茶，也不去汲飲畇突泉水了。

偶得玉泉水試敬亭綠雪茶①　　施潤章

渴比玉川子②，茶思桑苧③煎。

今朝烹綠雪，山客餉④清泉。

甘露初嘗日，秋蘭未放前。

官閒饒勝事，心賞向誰傳。

（見《學余堂詩集》卷五十三）

〔註〕

①玉泉水：似指宣城（今屬安徽）某山中的泉或泉亦
名玉泉。敬亭綠雪：茶名。　　②玉川子：唐人盧仝自號。
③桑苧：唐人陸羽自號桑苧翁。　　④餉：用飲食款待客

人，或贈送飲食物品與人。

〔評〕

敬亭綠雪茶產於安徽宣城（今宣州市）的敬亭山，也就是李白詩中所謂「相看兩不厭，唯有敬亭山」的那座著名的小山。詩人的老家在宣城，對於敬亭綠雪，他自然情有獨鍾，爲了兩全其美，「山客」特意汲取品質最好的玉泉水送來給他沖茶。由於他愛民如子，平安無事，他嘗到官閒的甜頭，又品嘗着好水沖泡的好茶，其樂融融，急欲向人傾訴，又不知從何說起，跟誰懇談。這與獨對敬亭山的李白的處境自有天淵之別。

惠山寺試泉　施閏章

自蓄滄浪意①，導源過竹房。

松風清入聽，雪乳②快初嘗。

見洞知泉穴，披雲臥石床。

中泠復何似，留賞下斜陽。

（見《施愚山先生學余詩集》卷三十一）

〔註〕

①滄浪意：對水的情意，即接近水、了解水、品嘗水

的欲望。　②雪乳：用先春茶泡的茶湯。

〔評〕

詩寫在惠山寺試泉的經歷（包括心理活動的歷程），前半部分都是快節奏的，表現出急切、歡快的心情：「松風清入聽，雪乳快初嘗。」後半部分臥遊，身靜而心動，隨意之所之，不受時間和空間的約束，像中泠泉，早已不知其所在，仍然可駕馭想像之舟之遊覽一番，盡管夕陽已西下，如此身心舒暢的滄浪之遊仍然可以連續不斷。

靈山寺①聽泉　吳綺

禪林②塵事少，雨過一亭開。

境靜聲難隱，泉高響自來。

百盤穿冷翠，一道下驚雷。

童子燒紅葉，烹茶日幾回。

（見《林蕙堂全集》卷十六）

〔註〕

①靈山寺：安徽繁昌縣舊有靈山寺，不知詩人所寫可是此寺。　②禪林：一作叢林，僧眾聚居的寺院。《林蕙堂全集》卷十六原作「旃林」。

〔評〕

詩人吳綺一度寄居歙縣，無論北上還是東移（他做過湖州太守），都有可能經過繁昌。詩歌將禪事與茶事結合起來，同時融進自己的山林之念，展示了類似「曲徑通幽處，禪房花木深」的境界，不過它更顯得幽深、冷峭。末聯「童子燒紅葉，烹茶日幾回」，給人以親切感，表現了他對茶與茶事愛戀之情。

題陳曼生《珠泉讀畫圖》　　王夫之

濟南風景天下傳，勝遊況是珍珠泉①。

秋堂讀畫遂終日，夜火烹茶殊未眠。

苦竹甘蔗各滋味，明窗大几皆雲煙。

蓬蓬衙鼓自朝暮，此處雅人無俗緣。

（見《船山詩草》卷十四）

〔註〕

①珍珠泉：在山東濟南市，有南北二泉，南泉在鐵佛巷東，已淤；北泉在白雲樓前。清·王昶《珍珠泉記》描述道：「泉從河際出，忽聚忽散，或斷或續，忽急忽緩。日映之，大者為珠，小者為璣，皆自底以達於面。」

蘇州虎丘劍池

〔評〕

如王昶所述，珍珠泉從河際湧出，聚散不定姿態萬千，特別是在陽光照耀下，珠光閃爍，令人眼花撩亂，它們又跳動不已，忽隱忽現，像是一群喜歡挑逗人的可愛的小精靈。濟南原就以泉水聞名於世，所謂「家家泉水，戶戶垂楊」，頗有江南水鄉的風光。如今有的泉脈已被切斷，七十二個名泉所剩無幾，欲恢復舊貌已不可能，但願幸存能保持下來。山東原是不產茶的地域，近年來試種成功，且日見其多。要飲好茶，須有好的泉水，所以保護好現存的泉水，不僅有利於改善人民的日常生活，更有利於發展山東的茶業。

寶雲井① 汪琬

松間湧古泉，上下百尺綆。

值此槐火新②，客來鬥奇茗。

（見《堯峰文鈔》卷四十八）

〔註〕

①寶雲井：在蘇州橫山堯峰院，相傳寶雲禪師所開，水味甘寒，最宜瀹茶。　②槐火新：中國古代風俗，寒食

斷炊，次日用槐樹鑽而生火，謂之「新火」。

〔評〕

「松間湧古泉」，已是一大奇觀，而它的深度竟達百尺，著實令人嘆爲觀止。此時新茶已陸續上市，南方鬥茶之風盛行，參與者不但要物色絕品茶，還得張羅不受污染，且具有甘、寒、活特性的泉水，這樣，寶雲井水陡然身價百倍，鬥茶（比賽茶藝）就在近旁進行。這偏僻的所在，也就頓時熱鬧起來。

初登惠山酌泉　　查慎行

九龍①蜿蜒來，垂首倒吸川。

噴雲泄乳竇②，至味③淡乃全。

我攜陽羨④茶，來試第二泉⑤。

山僧導我至，古木枝參天。

不知閱幾朝，仰視皆蒼煙。

蔭此一眼碧，自然得澄鮮。

出山豈不清，真膺⑥恒相懸。

瓶罌列市肆，例索三十錢。

挹注苦被欺，向來殊可憐。

會當置符調，此法休輕傳。

（見《敬業堂詩集》卷二十二）

〔註〕

①九龍：惠山又名九龍山。故稱九龍。　②乳竇：布滿鐘乳石的洞穴。　③至味：最好的滋味。　④陽羨：古縣名，治所在今江蘇宜興南。六朝時移至今宜興。　⑤第二泉：即惠泉。唐・張又新《煎茶水記》假陸羽之口將其列爲天下第一泉。　⑥膺：假冒的、僞造的。

〔評〕

當我們冷靜地回憶自己的某些生活經歷時，就會發現這樣一種現象或稱之爲規律：凡是平平常常的事物，都包含著真善美。就像詩人被惠山泉的盛名吸引、目視、口嘗的感覺一樣。如說：「噴雲泄乳竇，至味淡乃全。」淡到不能再淡，也就是純到不能再純，到了這種境界，任何弄虛作假的念頭都萌生不起來，因爲明鏡高懸，虛假、醜惡的東西一出手就原形畢露，結果是老鼠過街，人人喊打，豈非自找苦吃，自討沒趣。泉水的符調雖不易摻假，但勞民傷財，也不能保全原汁真葉，這種做法，理應明令禁止，否則後患無窮。

黃山

遊虎跑泉寺　　徐�

徐釚

山路馥幽花，探泉入溪谷。

籃輿①過寺門，石骨亂飛瀑。

跨澗飲列虹②，方池浸寒玉。

朱鱗戲碧波，翠蘚上斑竹。

紺殿③俯冬青，齊奉古天竺④。

攜樽塔院西，野梅傍山麓⑤。

因想坡公⑥遊，葛巾連野服。

引甓⑦夜月涼，樹下《茶經》續。

甘冽賽中泠，七碗驅煩濁。

余亦掛詩瓢，聊步古人躅⑧。

藉此一泓清，鑒彼鬢眉綠。

（見《虎跑定慧寺志》）

〔註〕

①籃輿：竹轎子。　②列虹：此處指代飛瀑。　③紺殿：指廟宇。紺：天青色。一種深青帶紅的顏色。　④天竺：山名，亦寺名。在靈隱寺前，飛來峰後。　⑤麓：山腳。　⑥坡公：指蘇軾。他自號東坡。他遊虎跑泉後，作有《虎跑泉》詩，其中有「僧來汲月歸靈石，人到尋源宿

上方」句，此詩「葛巾」、「野服」云云，或是由此引發的聯想。　⑦甃：井壁。「引甃」似應爲「引綆」。　⑧躅：足跡。

〔評〕

　　詩人採用移步換形的手法展示遊虎跑泉寺的經歷。全篇充滿泉情和野趣。無論是幽花、飛瀑、朱鱗、斑竹，或是葛巾、野服，都顯得優美、自然，不帶一絲半點的塵俗氣味。結尾部分集中寫泉、寫茶，成功地表達了他那清雅的茶情和泉趣。

錫山①　　*愛新覺羅・玄燁*

朝遊惠山寺，閑飲惠山泉。

漱石流仍潔，分池②溜自圓。

松間幽徑辟，岩下小亭懸。

聊共群工濯，天真本浩然。

（見《聖祖仁皇帝御製文集》卷四十）

〔註〕

　　①錫山：惠山的支脈，在今江蘇無錫市。陸羽《惠山記》：「山東峰當周秦間大產鉛錫，故名錫山。」　②分

池：惠山泉水分三池蓄水，其中以上池水質最佳。

黃山

〔評〕

　　清代的康熙帝是位明君，他愛遊山觀水，但不像乾隆
那樣濫，在主政期間，重視知識分子，重視民族的和睦團
結，尤其是能持天真的本性，這樣與民眾的距離就縮小
了。他遊惠山寺，除了看山看水，接近自然外，與他愛茶
愛泉的情趣顯然有關聯。傳說名茶「碧螺春」就是他取名
的，它不但清雅，而且形象鮮明，這個名號本身就有吸引
力。他似乎沒有一般萬歲爺的架子，遊惠山期間竟然與

「群工」在一個池子裏沐浴，這是他「天眞」本性的發揮，因而化作「浩然」之氣，使之與天、地、人融合在一起，形成廣大無邊的諧和氛圍。

烹茶　張英

泉自花陰汲，鐺①隨樹影移。

松聲才歇處，蟹眼漸生時。

綠雪②從斟淺，香雲③欲啜遲。

只須分茗荈④，不在試槍旗。

（見《文端集》卷二十二）

〔註〕

①鐺：溫器。　②綠雪：茶名，如宣州產的敬亭綠雪。或指茶湯。　③香雲：茶名。亦指茶煙，茶煮熟後散發出的帶有茶香的水蒸氣。　④茗：茶的別名。亦指細嫩的茶芽。荈：茶的別稱。亦指晚採的老葉。

〔評〕

詩人是位隨和的長者，他愛飲茶，更喜親手烹茶，既不奢求，也不馬馬虎虎，敷衍了事。泉水是從「花陰」處汲的，隱隱地帶有花香，烹茶的溫器則隨著樹影的移動而

移動，防止上下兩頭加熱，導致茶香的減弱、消散。「松聲」和「蟹眼」二句，透過聲和形標示茶湯燒熟的過程。「綠雪」和「香雲」是兩種不同的茶，前者細嫩需要快飲，後者蒼老，須耐心等待茶香充分揮發時，才去飲它。末兩句表示自己不苛求，同時對和平生活的愛惜之情。

小廊　鄭板橋

小廊茶熟已無煙，折取寒花瘦可憐。

寂寂柴門秋水闊，亂鴉揉碎夕陽天。

〔評〕

這首小詩寫得清新自然。季節是深秋，寒花寂歷，亂鴉爭巢，顯現出一片蕭疏淡遠。茶已熟而未飲，花已折而未供。四圍景色把詩人吸引住了，使他不免顧此失彼。「寂寂柴門秋水闊，亂鴉揉碎夕陽天。」動與靜、大與小，整齊與零亂，互相穿插、映現，構成一幅富有茶情茶趣的江南水鄉的風景畫和風情畫。

詠惠泉　愛新覺羅・弘曆

石瓮淙雲乳，何從問來脈。

　　摩挲①幾千載，滌蕩含光澤。

　　澄澈不受塵，豈雜溪毛碧。

　　鴻漸真識味，高風緬②疇昔。

（見《御製詩二集》卷二十六）

〔註〕

①摩挲：撫弄、搓揉。　②緬：緬懷、遙想。

〔評〕

　　乾隆帝是一位喜歡遊山逛水的君主，而且喜歡到處題詩。這首寫得不俗，就因爲他有個性，也有吐露衷情的自由。詩的開頭就不同一般：「石甃淙雲乳，何從問來脈。」這是實話，接下去寫的也是實情。結尾對茶聖陸羽大加讚許，不把《茶經》的著作當成雕蟲小技，委實難得。

江南雜詩之一　　納蘭性德

　　九龍一帶晚連霞，十里湖堤①半酒家。

　　何處清涼湛沁骨，惠山泉試虎丘茶。

（見《通志堂集》）

〔註〕

①湖堤：指太湖的堤岸。

187

〔評〕

這首小詩是寫惠山的，筆墨簡淡，卻顯得清麗動人。詩人是個多情種子，描山繪水也情意綿綿。還有一點很可貴，即短短的四句詩，能把景物的特點，也就是特定時空交叉點的狀態標舉出來。例如首句寫山用「九龍」而不用「惠山」，因為「九龍」顯示了山的脈絡綿延狀態，這樣「晚連霞」，就自自然然把惠山、太湖和晚霞揉合在一起，特覺美麗動人，富有生氣。有這樣的環境背景，飲茶產生的快感就不言而喻了。

月夜汲中泠泉　　沈德潛

浮玉山①頭月光起，金波鱗鱗漾千里。

微風不動水無聲，短棹直入空明裏。

江心有泉名中泠，尋源何處窮冥冥②。

珠沫難逢窟穴秘，銅瓶③深墜蛟龍驚。

千層濁浪名泉出，一勺清寒徹肌骨。

歸拾松枝活火煎，地爐已熱江中月。

（見民國十六年（1927）《瓜洲續志》）

〔註〕

①浮玉山：天目山的別稱，在今浙江杭州臨安市。

②冥冥：幽深闊遠。　③銅瓶：古時汲水器具。

〔評〕

　　中泠泉在江心石穴中，顯得神秘莫測。從有關文字看，儘管繪聲繪色，有的還包涵深長的情意，給讀者留下的印象不過是子虛烏有而已。「千層濁浪名泉出，一勺清寒徹肌骨。」恐怕只是夢想而非事實。這時可能的也是最好的選擇就是「歸拾松枝活火煎，地爐已熱江中月。」中泠泉水取自江心，與江水混合在一起，兩者並無明顯差異，只要烹煮得法，也不致損害名茶的清甘柔美的韻味。

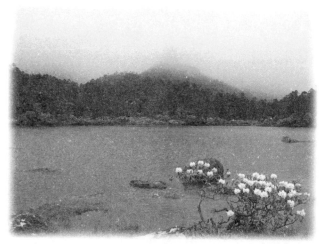

雲南天筆鋒

第四章
科學泡茶用水

　　生活用水，尤其是飲用水的質量對保障現代人的生活質量，具有十分重要的意義。至於泡茶用水，除了要求符合飲用水標準外，還要求與茶性協調。「清茗蘊香，借水而發。」古人對水質及其鑒評、水質與茶香味之關聯，多有論述（詳見本書第一章），其中有許多精闢之哲理，直

到當今，仍爲諸多茶人認同。但是，由於科學技術水平的限制，對水之物理，還處於粗淺的認識階段。

第一節　泉水科學知識

一、泉

地下水是地球表面各種水體之一。地下水一方面在不斷地接受補給，另一方面又在不停地被消耗——排泄。其排泄方式主要有向地表泄流、蒸發和人工排泄。

蒸發是在地下水埋藏較淺的地區，當毛細管帶的頂部達到地面時，透過地面蒸發和植物的蒸騰消耗大量毛細管帶水，不斷地向大氣中排泄地下水。人工排泄是指人類開發利用地下水。古代鑿井汲水，就是地下水的人工排泄。

地下水向地表排泄的主要形式是泉。泉是地下水的天然露頭，埋藏於地下的不同類型的水都可能以泉的形式排出地表。一般見到的泉水，多來自泉水含水層，人們稱這種泉爲下降泉；通常還見到一種泉水，在泉口出露時呈噴湧狀或緩緩的湧流狀，它們一般來自承壓含水層，這種泉稱爲上升泉。

地下水能流出地表而形成泉，這主要與一定的地形、

四川黃龍

地質與水文地質條件有關。泉可以分為侵蝕泉、接觸泉、溢流泉和斷層泉。

　　侵蝕泉　是由於河流和溝谷的下切，揭露了潛水含水層而形成的泉。這種泉常見於河流兩岸或溝谷坡腳。而當下切揭露承壓含水層時，便會有承壓水湧出。凡是因河流下切而出露的泉都稱為侵蝕泉。中國山西省平定縣的娘子關泉，就是典型的侵蝕泉。

　　接觸泉　是潛水沿含水層與隔水層接觸面湧出的泉。這類泉形成的過程與侵蝕泉相似，只是溝谷下切的不是潛

水面，而是含水層與隔水層的接觸面，只有當溝谷下切到這個面時，向下流動的泉水才會從這裏流出而形成泉。

溢流泉　是潛水在前進方向上，由於含水層中岩性變化以及不透水岩層的阻擋，使潛水水位慢慢壅高溢出地表而形成的。中國天山、祁連山等山前的沖積扇下部就有大量的溢出泉。泉水給戈壁帶來了綠洲。

斷層泉　是承壓水層被斷層所切，地下水沿斷層破碎帶上升湧出地面而形成的泉。北京西郊的玉泉、河北邢台的百泉和山西太原的晉祠三泉，都是知名的斷層泉。

四川竹海彩虹瀑

三峽神龍溪交流

　　根據含水層的空隙性質，又可將泉分爲孔隙性的、裂隙性的和岩溶性的。一般地說，岩溶泉的流泉比孔隙泉、裂隙泉大。廣西武鳴縣的靈源泉，是中國一處典型的岩溶泉群。

　　根據泉的湧出狀態，可分爲長流泉和間歇泉。典型的間歇泉稱潮泉，它分布於石灰岩岩溶地區。形成潮泉的地質條件是有儲水溶洞和連接溶洞，有泉水露水口的虹吸水道。當連接溶洞水通過虹吸水道流出時，潮漲；連接溶洞水流失到一定水位，虹吸斷流，潮落。

根據泉水的溫度將其分為冷泉、微溫泉、溫泉、熱泉、沸泉。冷泉水溫一般在當地年平均溫度之下；微溫泉水溫一般在當地年平均溫度以上到 30～35℃；溫泉水溫一般在 35～40℃以上；熱泉水溫超過 70～80℃；沸泉即處於沸騰狀態。

二、水污染和水體自淨

水污染問題，大概從人們大規模定居於水源地附近的時候開始，就已經出現了。在農耕社會，只有農業和手工業，水污染的主要原因有病原體污染、需氧物質污染、植物營養物質污染。但是，在自然因素的作用下，受污染的水體可以逐漸淨化，通常稱為水體自淨。也就是說，水體污染和水體自淨處於不斷進行的動態平衡之中，人們生活的水環境質量，始終保持著優良或良好的狀態。

在大自然環境中，水體自淨的重要淨化因素，有稀釋作用、沉澱作用、曝氣（使水充分接觸空氣）作用和生物作用，其中生物作用尤其重要。在微生物作用下有機污物分解氧化為無機物。分解氧化過程中，水中溶解的氧氣不斷消耗，並不斷從水面空氣中獲得補充。

蘇州虎丘劍池

　　當水體中有機物過多時，氧化消耗量大於補充量，水中溶解氧不斷減少，終於因缺氧而出現腐化現象（水色變黑，散發臭氣，高級水生生物絕跡）。所以容許泄入水體的污物總量取決於水體的自淨能力，若水體為河流，則稱「河流自淨」。「流水不腐」的科學原理，就是稀釋作用等淨化的結果。但是，排污量超過了水體自淨能力，流水也可能腐化。目前，許多大江、大河，由於沿江河城市工業污水和生活污水排放量劇增，江河不堪重負，發生水體污染，水質下降。陸羽《茶經》：「其江水，取去人遠

者。」人們的生活、生產活動，是江水的污染源，距離人群較遠的地方，由於水體有自淨能力，水質當然比較優良。取之淪茶，當然比較理想。

　　隨著工業化、城市化的發展，病原體污染、需氧物質污染、植物營養物質污染，全面加劇。如食品工業和造紙工業的廢水中，含有大量的碳水化合物、蛋白質、油脂和木質素等，這些物質本身無毒，但在微生物的作用下，產生分解過程，消耗大量氧氣，可能導致水體缺氧腐化。生活污水、含洗滌劑的污水和食品、化肥工業廢水中，均含有磷、氮等植物營養物質。農田施用的氮、磷肥料和牲畜糞便，隨地表徑流進入水體，都使水體增加了植物營養物質。水中的磷、氮含量高時，浮游生物和水生植物大量繁殖，夏天水藻大量出現，水面形成藻花，帶有腥臭，水體出現富營養化，水生植物死亡後，分解耗氧。同時，植物腐爛產生硫化氫等氣體，氣味難聞，水質惡化。更嚴重的石油污染、熱污染、有毒化學物質污染、酸鹼等無機物污染，隨著工業化進程，也先後發生，為害水生生物和人體健康。

　　中國的水污染，在 20 世紀 50 年代、60 年代就已陸續

出現。改革開放以來，中國的現代化建設突飛猛進，但由於各種原因，水體污染也在逐年加重，以城市爲中心的水污染，正在向鄉村蔓延，水體自淨能力，已無能力淨化自己了。現代化的污水處理工程，已爲當務之急。

第二節　水質標準

水化學是研究天然水（河水、湖水、海水和地下水等）的化學成分及其在時間上空間上的變化的科學。它的基本任務是：①研究和改進水質分析方法；②研究水的化學成分的形成過程以及與自然環境的關係；③水化學分類和水質評價；④研究水質預測等。

根據水化學及其他有關科學研究成果，考慮到本國社會經濟現狀，各不同地區水資源條件，世界各國都先後規定各種用水在物理性質、化學性質和生物性質方面的要求，編制水質漂準，作爲水質評價和水質監督管理的依據。這些就是現代鑒水（檢驗檢測）科學的基本內容。

中國水質標準包括地面水環境質量標準和各專業用水水質標準（生活飲用水衛生標準、工業企業設計衛生標準、飲用礦泉水和純淨水標準、農田灌漑水質標準等）。

下面簡要介紹地面水環境質量標準、生活飲用水衛生標準、飲用礦泉水標準、瓶裝飲用純淨水標準。

杭州龍州

一、地面水環境質量標準（GB3838 — 1988）

本標準的制定，是為了貫徹執行《環境保護法》和《水污染防治法》，控制水污染，保護水資源。

本標準適用於中華人民共和國領域內江、河、湖泊、水庫等具有使用功能的地面水水域。

依據地面水水域使用目的和保護目標，將水域功能劃分為五類。並對地表水環境質量的基本要求和30個參數的

標準值做了規定。

I 類水域　主要適用於源頭水、國家自然保護區。

II 類水域　主要適用於集中式生活飲用水水源地、一級保護區、珍貴魚類保護區、魚蝦下卵場等。

III 類水域　主要適用於集中式生活飲用水水源地、二級保護區、一般魚類保護區及游泳區。

IV 類水域　主要適用於一般工業用水區及人體非直接接觸的娛樂用水區。

V 類水域　主要適用於農業用水區及一般景觀要求水域。

濟南趵突泉

同一水域兼有多種功能的依最高功能劃分類別。有季節性功能的，可分季劃分類別。

地表水環境質量的基本要求：

所有水體不應有非自然原因導致的下述物質：

a.凡能沉澱而形成令人厭惡的沉積物；

b.漂浮物，諸如碎片、浮渣、油類或其他的一些引起感官不快的物質；

c.產生令人厭惡的色、臭、味或渾濁度的；

d.對人類、動物或植物有損害、毒性或不良生理反應的；

e.易滋生令人厭惡的水生生物的。

此外，各類水域地表水環境的質量標準，還有 30 個參數標準值。

1.水溫（℃）　人為造成的環境水溫變化應限制在：

夏季周平均最大溫升≦1

冬季周平均最大溫升≦2

2.pH　Ⅰ類至Ⅳ類 6.5～8.5，Ⅴ類 6～9

以下 28 個參數，各類水域標準值分別做了規定。Ⅰ類水域標準值限量最嚴，Ⅴ類水域相對寬鬆。下面以Ⅲ類水

域爲例，列出參數標準值。

3.硫酸鹽（以SO_4^{-2}計）　\leq250

4.氯化物（以Cl^-計）　\leq250

5.溶解性鐵　\leq0.3

6.總錳　\leq0.1

7.總銅　\leq1.0（漁 0.01）

8.總鋅　\leq1.0（漁 0.1）

9.硝酸鹽（以N計）　\leq20

10.亞硝酸鹽（以N計）　\leq0.15

11.非離子氨　\leq0.02

12.凱氏氨　\leq1

13.總磷（以P計）　\leq0.1（湖、庫 0.05）

14.高錳酸鹽指數　\leq6

15.溶解氧　\geq5

16.化學需氧量（CODCr）　\leq15

17.生化需氧量（BOD_5）　\leq4

18.氟化物（以F^-計）　\leq1.0

19.硒（四價）　\leq0.01

20.總砷　\leq0.05

21.總汞　≦0.0001

22.總鎘　≦0.005

23.鉻（六價）　≦0.05

24.總鉛　≦0.05

25.總氰化物　≦0.2（漁0.005）

26.揮發酚　≦0.005

27.石油類　≦0.05

28.陰離子表面活性劑　≦0.2

29.總大腸菌群（個／L）　≦10000

30.苯幷（a）芘（μg/L）　≦0.0025

二、生活飲用水衛生標準（GB5749 — 1985）

生活飲用水水質，以下四類指標，不應超過規定的限量。

感官性狀和一般化學指標

1.色　色度不超過15度，並不得呈現其他異色。

2.渾濁度　不超過3度，特殊情況不超過5度。

3.臭和味　不得有異臭異味。

4.肉眼可見物　不得含有。

5.pH　6.5～8.5

6.總硬度（以碳酸鈣計）　450mg/L

7.鐵　0.3mg/L

8.錳　0.1mg/L

9.銅　0.1mg/L

10.鋅　0.1mg/L

11.揮發酚類（以苯酚計）　0.002mg/L

12.陰離子合成洗滌劑　0.3mg/L

13.硫酸鹽　250mg/L

14.氯化物　250mg/L

15.溶解性總固體　1000mg/L

毒理學指標

16.氟化物　1.0mg/L

17.氰化物　0.05mg/L

18.砷　0.05mg/L

19.硒　0.01mg/L

20.汞　0.001mg/L

21.鎘　0.01mg/L

22.鉻（六價）　0.05mg/L

23.鉛　　0.05mg/L

24.銀　　0.05mg/L

25.硝酸鹽（以氮計）　　20mg/L

26.氯仿　　60mg/L

27.四氯化碳　　3μg/L

28.苯并（a）芘　　0.01μg/L

29.滴滴涕　　1μg/L

30.六六六　　5μg/L

細菌學指標

31.細菌總數　　100μg/L

32.總大腸菌群　　3 個／L

33.游離餘氯　　在與水接觸30min後應不低於0.3mg/L。

集中式給水除出廠水應符合上述要求外，管網末梢水不應

低於0.05mg/L。

34.總α放射性　　0.1Bq/L

35.總β放射性　　1Bq/L

三、飲用天然礦泉水標準（GB8537 — 1995）

飲用天然礦泉水是從地下深處自然湧出的或經人工揭

露的、未受污染的地下礦水；含有一定量的礦物鹽、微量元素或二氧化碳氣體；在通常情況下，其化學成分、流量、水溫等動態在天然波動範圍內相對穩定。

礦泉水水質感官要求

1.色度　≦15 度，並不得呈現其他異色

2.渾濁度，NTV　≦5

3.臭和味　具有本礦泉水的特徵口味，不得有異臭異味。

4.肉眼可見物　允許有極少量的天然礦物鹽沉澱，但不得含有其他異物。

礦泉水水質理化要求

㈠**界限指標**　必須有一項（或一項以上）指標符合以下規定。

5.鋰　mg/L≧0.20

6.鍶　mg/L≧0.20（含量在 0.20～0.40 範圍時，水溫必須在 25°C以上。）

7.鋅　mg/L≧0.20

8.溴化物　mg/L≧1.0

9.碘化物　mg/L≧0.20

10.偏硅酸　mg/L\geq25.0（含量在 25.0～30.0 範圍時，水溫必須在 25℃以上。）

11.硒　mg/L\geq0.010

12.游離二氧化碳　mg/L\geq250

13.溶解性總固體　mg/L\geq1000

㈡**限量指標**　各項指標的限量不得超出。

14.鋰　mg/L$<$5.0

15.鍶　mg/L$<$5.0

16.碘化物　mg/L$<$5.0

17.鋅　mg/L$<$5.0

18.銅　mg/L$<$1.0

19.鋇　mg/L$<$0.70

20.鎘　mg/L$<$0.010

21.鉻（Cr^{6+}）　mg/L$<$0.050

22.鉛　mg/L$<$0.010

23.汞　mg/L$<$0.0010

24.銀　mg/L$<$0.050

25.硼（以H_3BO_3計），mg/L$<$30.0

26.硒　mg/L$<$0.050

27.砷　mg/L＜ 0.050

28.氟化物（以F⁻計）　mg/L＜ 2.00

29.耗氧量（以O_2計）　mg/L＜ 3.0

30.硝酸鹽（以NO_3^-計）　mg/L＜ 45.0

31.226／鐳放射性　Bq/L＜ 1.10

㈢**污染物指標**　各項指標的限量不得超出。

32.揮發性酚（以苯酚計）　mg/L＜ 0.002

33.氰化物（以CN^-計）　mg/L＜ 0.010

34.亞硝酸鹽（以NO_2^-計）　mg/L＜ 0.0050

35.總β放射性　Bq/L＜ 1.50

㈣**微生物指標**

36.菌落總數　cfu/ml　水源地＜ 5，灌裝產品＜ 50

37.大腸菌群　個／ 100ml　0

四、瓶裝飲用純淨水標準(GB17323-1998)

(GB17324 — 1998)

瓶裝飲用純淨水是符合生活飲用水衛生標準的水為水源，採用蒸餾法、去離子法或離子交換法、反滲透法及其他適當的加工方法製得的，密封於容器中，不含任何添加

物，可直接飲用的水。

純淨水感官要求

1.色度　≦5 度，不得呈現其他異色。

2.濁度　≦1 度

3.臭和味　無異味、異臭。

4.肉眼可見物　不得檢出。

純淨水理化要求

㈠**質量理化指標**

5.pH　5～7

6.導電率〔（25±1）℃〕　$\mu s/cm \leqq 10$

7.高錳酸鉀消耗量（以O_2計）　$mg/L \leqq 1.0$

8.氯化物（以Cl^-計）　$mg/L \leqq 6.0$

㈡**污染理化指標**

9.鉛（以Pb計）　$mg/L \leqq 0.01$

10.砷（以As計）　$mg/L \leqq 0.01$

11.銅（以Cu計）　$mg/L \leqq 1$

12.氰化物（以CN^-計）　$mg/L \leqq 0.002$

13.揮發酚（以苯酚計）　$mg/L \leqq 0.002$

14.游離氯　$mg/L \leqq 0.005$

15.三氯甲烷　mg/L≦0.02

16.四氯化碳　mg/L≦0.001

17.亞硝酸鹽（以NO_2^-計）　≦0.002

純淨水微生物指標

18.菌落總數　cfu/mL≦20

19.大腸菌群　MPN/100mL≦3

20.致病菌（係指腸道致病菌和致病性球菌）　不得檢出。

21.霉菌、酵母菌　cfu/mL　不得檢出。

杭州西湖

第三節　擇水而飲

　　了解了泉水科學知識和水質標準，人們就可以按照自己生活地域的水環境質量，擇水而飲。

　　根據中國預防醫學科學院的調查，中國約有 79 ％的人飲用受污染的水，上億人喝的水細菌超標，1.7 億人經常飲用受有機物污染的水。飲用清潔又益於健康的水，成了人們孜孜以求的目標。

　　中國城鄉飲用水衛生問題主要有以下幾個方面。

　　(1)細菌超標。經水傳播的傳染病主要有腹瀉、傷寒、痢疾、病毒性肝炎等。在環境污染引起危害健康的事故中，飲水引起的傳染病暴發占總事故案例的 80 ％左右，因而微生物污染是中國飲水衛生中的首要問題。

　　(2)有機物污染。主要來自生活廢棄物和工業污染。當污染物濃度較高時，可使飲用水產生異常的顏色和臭味。有機物污染還導致微生物生長繁殖加快，使水惡臭並含有微生物分泌的毒素。根據調查資料統計分析，有機污染物濃度與肝癌死亡率具有極顯著的正相關關係。

　　(3)氟化物超標。按飲用水水質標準，氟化物限量為 1

毫克／升的要求，中國約有 7700 萬人口的飲用水氟含量超標，氟超標的地域主要是東北、西北、華北的某些農村。長期飲用高氟水，引起氟斑牙和氟骨症。

(4)含鹽過高。飲用水中的鈣、鎂、硫酸鹽、氯化物含量過高，水味苦澀、鹹。鹽類濃度高可能引發腹瀉。含鹽過高的飲用水，主要分布在西北、華北。

(5)感官性狀不良。如水體渾濁、有色、有異臭味等。

水環境質量的惡化，飲用水污染事故逐年增多，人們環境保護和衛生防護的意識也開始加強，過去長期飲用自來水的居民，也開始擔憂自來水污染。十多年前開始出現了礦泉水，飲用純淨水的人群，在最近幾年迅速擴大，「花錢買好水」，「花錢買健康」。純淨水飲水機從涉外賓館、商用寫字樓，快速地推廣到許多城市百姓家，優質的生活飲用水成了一種稀缺資源，成為一種快速普及的生活消費商品。

隨著人民生活水平的提高，對淨水需求增長，淨水產業發軔。1994 年中國著手引進低壓反滲透複合膜製造技術，選擇水源污染嚴重，水質下降甚至惡化的地區，以及經濟比較發達，居民購買力水平較高的大中城市的住宅小

區，設立「淨水屋」，以散裝水為主，同時提供桶裝送水上門服務等形式，使居民能夠直接就近取得新鮮高品質飲用水。由於「淨水屋」減少了運輸、包裝、倉儲、營銷等費用，使淨水價格大幅度下降。每個「淨水屋」可供應2000戶居民飲用。

蒙山仙茶

20世紀90年代在中國不少城市都相繼發生了「水戰」，多次蒸餾製成的蒸餾水，其光輝業績更多地表現在醫學上和實驗室裏；太空水、超純水等「純」得有點過度，不僅除去了有害物質，也失去了對人體有用的微量元

素。後起之秀的純淨水，看來是最好的選擇。

　　純淨水按供水方式，分桶裝純淨水和管道純淨水。
1997 年第一批實施居民樓飲水改造工程的上海寶山路居
民，每戶有兩條水管，分別供應純淨水和生活用水。每千
克純水價只有桶裝純淨水價的 1/4。

　　將高質量的飲用水和一般生活用水、工業用水，透過
不同的管道輸送到千家萬戶的「分質供水工程」，是當今
世界飲水史上的一場革命，最早開始於美國。北歐的丹
麥、荷蘭等發達國家，管道輸送純淨水已相當普遍。中國
的分質供水工程，從淨水工廠，到「淨水屋」，並已開始
向管道分質供水的高級階段發展。

　　礦泉水一般來自地下數百米以至數千米，是在極特殊
的地質條件下，極為複雜的地球化學環境中，經過漫長歲
月的一系列物理化學變化而逐漸形成的，所以它的水化學
性質也是千差萬別，因而在應用上會產生不同的效果。根
據水化學成分及礦泉水的效用，可分為醫療礦泉水和飲用
礦泉水。

　　人類利用礦泉水的歷史久遠，早在公元前人們就知道
了某些礦泉水具有保健和療疾的功效。相傳秦始皇就利用

西安驪山湯泉（華清池）沐浴治療。本書附錄中記述的北京延慶佛峪口溫泉、內蒙古阿爾山溫泉、吉林長白山安圖藥水泉、廣東從化溫泉、雲南安寧碧玉泉等都是可飲可浴的溫礦泉水。從 1868 年法國佩里埃公司生產的第一瓶礦泉水開始，至今已有 130 多年了。20 世紀 30 年代、40 年代礦泉水的產銷普及到了歐洲各國，70 年代以後又普及到美洲和亞洲，礦泉水飲料年均增長速度達到 10 ％以上。

中國青島 1931 年開始生產嶗山牌飲用礦泉水。自改革開放以來，中國礦泉水的開發利用有了新的發展，全國已查明礦泉水水源地 2000 多處，飲用礦泉水的生產量，據有關資料，生產能力已達到 170 萬噸。但從目前市場狀況來看，還是純淨水的天下。原因是礦泉水的開發利用和商品生產成本較高，市場價格競爭中，暫時處於不利的情況，隨著居民購買力水平的提高，礦泉水飲料將具有良好的市場前景。

現代水化學和醫學研究表明，由於礦泉水中含有較豐富的人體必需的常量元素和微量元素，經常飲用礦泉水具有良好的保健功效。古人的生活實踐和現代臨床醫學的研究成果，都證明了這一藥理。礦泉水中的鉀、鈉、鈣、鎂

是維持人體正常功能所必需的。重碳酸鹽對促進胃腸道疾病的康復有良好的效果，硫酸鹽和氯化物能促進腸胃蠕動，緩解便秘。偏硅酸有助於骨質鈣化，促進生長發育，硅還能保護動脈結構的穩定性，降低冠心病和克山病的發病率。中國醫學科學院環境衛生研究所對中國有代表性的十幾種礦泉水進行的動物試驗結果發現，這些礦泉水有程度不同的抑瘤效果。一些流行病學的調查研究資料也說明礦泉水對促進肌體健康，延年益壽確有很好的作用。

21 世紀，我們用什麼水泡茶？遠離城市和工礦區的山泉，當然仍是最優的選擇。但是，絕大多數居民的飲用水，目前還只能就近取得。某些水質較差的北方鄉村和城市，泡茶之水已無能「尤發茶香」，而是引茶入水緩解水之異味，茶已成為飲用水的「解味品」。水質尚好的自來水泡茶，已感受不到山泉泡茶的芳香韻味。礦泉水的化學成分複雜，飲用礦泉水是優質的保健型飲用水，但許多礦泉水不能引發茶香，甚至有損茶湯的色香味。純淨水泡茶是目前飲用純淨水人群的普遍選擇。

「農夫山泉，有點甜」。引發出人們回歸自然的思緒，但人類社會發展到今天，已走上了一條不歸之路。我們寄希望於現代環境科學和技術，還城鄉居民一個優良的

217

水環境。願人們在休閒時光還能品嘗到「茶香泉味」的雅
趣。

貴州黃果樹瀑布

第五章
名泉名水泡名茶

　　泡茶，即茶湯製備。就是用一定溫度的水把乾茶中的可以溶於水的物質浸提出來，製成以水爲主的，含有茶浸出物的茶湯。本章闡述泡茶，主要從科普角度，介紹日常生活中的泡茶方法和飲茶習俗。

　　現時市面上熱銷的各種茶水，也可以叫茶湯，它是在

工廠裏製備的，適合於生活節奏快的人群和缺乏泡茶條件時的消費。目前飲用各種品牌的茶水商品，已經成為一種時尚。但是，檢測結果表明，這些茶水中「茶」的水浸出物含量甚少。品飲時的口感、風味，與純天然的茶湯，大相逕庭。近年來，茶飲料市場的速猛擴展，對傳統的茶葉市場形成了不小的沖擊，但是筆者斷言，歷數千年未衰的傳統茶商品，不可能被茶水全部取代，其最終結果，只能是各占一定份額的多元化格局。

說到多元化，還要提一下把茶作為食物的「吃茶」。作為一種習俗，湖南、江西等地的一些人群，喝完茶湯之後，連茶葉一起咀嚼吞下。還有將茶葉研磨成茶漿、超微茶粉，作為製造食品原料的。

第一節　泡茶方法的歷史演變

《茶經·五之煮》：「初沸，則水合量，調之以鹽味，謂棄其啜餘，無乃餡䶩而鍾其一味乎？第二沸出水一瓢，以竹夾環激湯心，則量末當中心而下。有頃，勢若奔濤濺沫，以所出水止之，而育其華也。」

這裏闡述的是末茶的煮法。先將茶葉炙焙提香，碾、

羅成末待煮。水煮到初沸（即一沸，如魚目，微有聲。）
加入適量的鹽做調味品；二沸（邊緣如湧泉連珠）出水一
瓢，備用，用竹夾攪水以形成漩渦，用茶則量取茶末，從
漩渦中心投下，使末與水迅速均勻混合，爲了防止茶水過
熱翻騰，可將瓢中的二沸水加入茶湯。這樣就可以製備出
香味尚好的茶飲了。這裏的煮茶程序和操作方法，要求甚
嚴，煮茶的時間和溫度要加以控制，時間不可太久，水溫
也不可太高，否則影響茶湯的色、香、味。把操作程序作
適當調整，就演變爲宋代的點茶方法了。

　　煮茶，作爲簡單原始的茶湯製備方法，就是把茶葉放
在鍋裏煮出茶汁（水浸出物），最早是將茶鮮葉直接煮，
其後將曬乾收藏的乾葉直接煮。唐代製茶技術進步，有粗
茶、散茶、末茶、餅茶之分，煮茶的方法也各不相同。粗
茶要打碎，散茶需乾煎，餅茶要搗碎。西晉・郭義恭《廣
志》：「茶叢生，眞煮飲爲茗茶。」東晉・郭璞注《爾
雅》：「檟，苦茶，……可煮作羹飲。」南北朝後魏・元
欣所撰《魏王花木志》：「茶，葉似梔子，可煮爲飲。」
唐・楊華《膳夫經手錄》：「茶，古不聞食之。近晉宋以
降，吳人採其葉煮，是爲茗粥。」茗粥，煮製的濃茶，因

其表面凝結一層似粥膜狀的薄膜而得名。中唐以後，還保留「煎茗粥」的飲茶習俗。

煮茶，作為唐代以前的一種習俗，其茶湯色、香、味欠佳，陸羽稱它為「斯溝渠間棄水耳」。今留傳於民間的「打油茶」、「擂茶」、「奶茶」等，則為原始簡單的「煮茶」遺風。

唐‧皮日休《茶中雜詠‧煮茶》：「香泉一合乳，煎作連珠沸。時看蟹目濺，乍見魚鱗起。聲疑松帶雨，餑恐生煙翠。尚把瀝中山，必無千日醉。」煎作連珠沸，即煮茶。

隨著製茶技術進步，製功精細，茶湯製備也更為講究。「唐煮宋點」就是從唐代的煮茶逐漸演變為宋代的點茶。大勢所趨也。

點茶是將茶置於杯中，用沸水沖泡。宋代蘇軾《送南屏禪師》：「道人曉出南屏山，來試點茶三昧手。」點茶三昧，指其精要，諸如「煎水不煎茶」、「活火發新泉」等。

宋‧趙佶《大觀茶論》：「點 點茶不一，而調膏繼刻。以湯注之，手重筅輕，無粟文蟹眼者，謂之靜面點。

蓋擊拂無力，茶不發立，水乳未浹，又復增湯，色澤不盡，英華淪散，茶無立作矣。有隨湯擊拂，手筅均重，立文泛泛，謂之一發點。……」

宋·蔡襄《茶錄》：論茶篇分：色、香、味、藏茶、炙茶、碾茶、羅茶、候湯、熁盞、點茶，計十節。論及點茶：「凡欲點茶，先須熁盞令熱，冷則茶不浮。」「點茶茶少湯多，則云腳散；湯少茶多，則粥面聚。（建人謂之云腳粥面。）鈔茶一錢七。先注湯，調令極勻；又添注入，環回擊拂，湯上盞可七分則止，著盞無水痕為絕佳。」

宋·胡仔《苕溪漁隱叢話》前集卷四十六引《學林新編》：「茶之佳品，皆點啜之，其煎啜之者，皆常品也。」

點茶用餅茶，茶器有：茶焙、茶籠、砧椎、茶鈐、茶碾、茶羅、茶盞、茶匙、湯瓶等。點茶技藝包括：炙茶（烘焙失水，炭火提香）、碾茶（先將餅茶碎成小塊，再碾成粉末）、羅茶（反復篩碾，茶末細勻）、候湯（活火煮水，沸熟適度，湯未熟則末浮、過熟則茶沉）、熁盞（用沸水熁熱茶盞）、點茶（茶置盞中，沸水沖泡，環回

擊拂）等基本過程。其中，「候湯最難」〔註一〕，「湯要嫩，而不要老」，「蓋湯嫩則茶味甘，老則過苦矣」〔註二〕。點茶則最為關鍵，其要點為「量茶受湯，調如融膠」〔註三〕；點茶之色，以純白為上；追求茶的真香、真味，不摻任何雜質。

唐代以煮茶為主，茶入沸水；宋代以點茶為主，沸水泡茶。這就是「唐煮宋點」的演變。這種演變與製茶技術改進有關，是人們追求「茶葉質量，香味為本」的結果。

中國幾千年的飲茶習俗，發展到明代，已進入一個新的歷史時期。即從唐宋時期的餅茶煮飲法，發展到明代的炒青綠茶的沖泡法。

由蒸青餅茶演變到炒青散茶，使茶葉香氣有了顯著提高，尤其是鍋炒乾燥的松蘿茶香氣更高長，滋味更醇厚，在皖、浙、贛、閩、鄂等產區，競相仿製，也促進了沖泡製備茶湯方法的進一步普及。不用炙焙、不用碾羅、不用擊拂，成茶直接用沸水沖泡成湯，即沖即飲，大大簡化了

〔註〕蔡襄：《茶錄》。
〔註〕羅大經：《鶴林玉露》。
〔註〕趙佶：《大觀茶論》。

操作程序，且高香濃味不減。

　　茶葉質量，香味為本。好茶、好的茶湯，都具有優良的香氣、滋味。優質的山泉水，能促進茶葉香味的發揮；優良的茶具，是保證茶湯香味的重要條件；茶湯製備方法的優劣，也要以發展茶葉香味之效果來衡量。在人們的日常生活中怎樣泡茶？說來也很簡單，即怎樣泡自己感覺到香味好就好了，不要拘於一格，模仿他人，把簡單的事情弄得太複雜。

　　在非酒精飲料中，茶葉作為一種天然飲料，具有兩個明顯的特點：

　　第一，氣味芳香。古時有稱茶葉為「香茗」、「芳茗」、「芳草」、「香葉」。茶的天然芳香是其他許多飲料缺少或沒有的。

　　第二，滋味微苦澀、回甘。茶湯入口苦澀是由於茶葉中含有某些具有藥理作用的生化成分，但隨著時間延長，苦澀味緩解產生良好的甘甜感。茶的回味是其他許多飲料沒有的。

　　「芳香回甘」是茶的香味特點。古時鬥茶又稱鬥香、鬥味。茶的芳香是自然香，淡雅幽長，協調性好，不像人

工合成香料濃烈、刺鼻，甚至有某些不愉快的感覺。茶湯回甘是先苦後甜，是自然的甘醇爽口複合感，不像食糖的單一甜味。

風味，是質量極好的茶葉給人的嗅覺和味覺綜合感受的美好印象，有風味的茶葉香味奇妙獨特。

明代羅廩《茶解》在論述茶品質時，說「茶須色、香、味三美具備。色以白為上，青綠次之，黃為下。香如蘭為上，如蠶豆花次之。味以甘為上，苦澀斯下矣。茶色貴白，白而味覺甘鮮，香氣撲鼻，乃為精品。」

開化龍頂

色澤是茶葉內質的表徵。色澤好的茶，香味不一定優；色澤不好的茶葉，肯定香味也有缺陷。乾茶色、湯色、葉底色，與香味有某種關聯。

目前在茶葉感官質量檢驗中，進行評分加權時，把香氣、滋味的權數均定爲 0.25。台灣地區烏龍茶，香氣、滋味的權數更高，均爲 0.3。這就是「香味爲本」。也是「泡好茶」的技術關鍵。中國茶湯製備方法的歷史演變，從「煮」到「泡」也是沿著上述規律，逐步發展到今天的。

江西廬山

第二節　茶湯化學成分

　　茶湯的香氣、滋味和色澤，是茶葉沖泡時水浸出物在人們嗅覺、味覺和視覺中的綜合反應。茶葉化學成分的差異，茶葉沖泡條件的差異，茶湯中各類浸出物的含量和比例也就存在差異。因此，感官品質表現各異。環境條件對嗅覺、味覺也產生影響。了解茶湯化學成分，可以幫助我們理解茶湯品質及其變化，提高泡茶的技藝。

　　茶湯化學成分是茶湯中所含多種有機物質和無機物質的總稱。主要有：多酚類化合物、氨基酸、咖啡鹼、水溶性果膠、可溶性糖、維生素和無機鹽等。

　　氨基酸最易溶於水，浸出率最高；其次是咖啡鹼；多酚類的浸出率較低，而其中的酯型兒茶素比非酯型兒茶素浸出率更低；可溶性糖浸出率也低。浸出率是指沖泡時某種物質的浸出量占該物質總量的百分率。浸出率高，說明這種物質水溶性部分占的比重大。此外，各類物質的浸出速度也各不同，有快有慢。製茶過程中，葉組織細胞破壞的程度、茶葉條索或顆粒的鬆緊，也影響浸出速度。葉組織細胞破壞程度大，浸出速度快；鬆散型、片末型的茶

葉，浸出速度相對地快一些。

　　茶葉中化學成分的浸出量與沖泡方法密切相關。泡茶的技藝作為一種生活藝術，內容十分豐富，對茶葉色、香、味的影響非常顯著，將在第四節展開討論。

　　製備好的茶湯，在放置過程中它的理化性質，將發生一系列的變化。人們的感官可以十分清晰地感覺到這種變化的進程和狀況。至於隨著時間推移，茶具和茶葉、茶湯溫度的下降，其色、香、味（尤其是香氣、滋味）給予人們感官的刺激，有些很顯著，有些很微妙，有些很持久，有些很短暫，各不相同。

　　偉大的文學家、思想家魯迅，生長在茶鄉紹興，終生愛茶。在靜坐無為之時，用蓋碗喝好茶，以細膩銳敏的感覺，品嘗茶葉「色清而味甘，微香而小苦」的風味。認為「有好茶喝，會喝好茶是一種『清福』。不過要享這『清福』，首先必須有工夫，其次是練出來的特別的感覺。」有工夫、特別的感覺，確實是品茶必須有的條件。

　　茶湯放置幾小時後，綠茶湯色變黃變深，紅茶湯色變深暗渾濁，其中多酚類自動氧化縮聚，維生素 C 被氧化破壞，紅茶中的茶紅素、茶黃素繼續氧化聚合形成茶褐素，

並與氨基酸、咖啡鹼絡合形成「冷後渾」。

一、茶湯色澤物質

　　茶葉中的色素有葉綠素類、葉黃素、類胡蘿蔔素、花青素、兒茶素類氧化產物、黃酮素、焦糖色素、類黑色素、氧化型抗壞血酸等。按照其溶解性可分為脂溶性色素和水溶性色素兩大類。脂溶性色素主要有葉綠素及其降解產物、類胡蘿蔔素等；水溶性色素主要有花青素、花黃素、兒茶素氧化產物（茶黃素、茶紅素、茶褐素）及抗壞血酸和糖類等色素原物質。茶葉沖泡時，水溶性色素浸出，構成茶湯色澤，脂溶性色素殘留於葉組織，構成葉底顏色。

二、茶的芳香物質

　　唐・陸士修：「芳氣滿閑軒」，清・金田：「一種馨香滿面醺」，說的都是散發在空氣中的茶香滿屋、茶香撲鼻。在茶葉沖泡時，芳香物質揮發於空氣中，附著在茶杯上，溶解於茶湯中，殘留於葉組織裏。空氣清香，味中有香，葉底芳香，空杯留香。茶葉中人們嗅覺感知到的香味

物質，具有揮發性。已發現的有 600 多種之多，按化學性質分有碳氫化合物、醇、醛、酮、酯、內酯、酸、酚、含氧化合物、含氮化合物、含硫化合物等。依香氣類型分有：嫩葉清爽清香型的順-3-己烯-1-醇及其酯類；鈴蘭系清淡花香型的芳樟醇及其氧化物；玫瑰薔薇系溫和花香型的香葉醇，2-苯乙醇；茉莉梔子花系甜而濃厚花香型的β‾紫羅酮及其他紫羅酮系化合物，順茉莉酮，茉莉酮酸甲脂；果實乾果類香型的茉莉內酯及其他內脂類，茶螺酮；木香型的雪松醇、4-乙烯基苯酚，愈創木酚系化合物；倍半萜烯類；加熱香型的吡嗪類，吡咯類，呋喃類等。

三、茶湯滋味物質

茶湯滋味是澀、苦、甜、酸等味素的綜合效應。茶葉澀味物質主要有兒茶酚類、醛、鐵等，其中兒茶素類尤為重要。酯型兒茶素苦澀味較強，非酯型兒茶素爽口、澀味弱。酯型兒茶素含量較高，是影響茶葉滋味濃淡、品質優次的主要成分。

茶葉苦味物質主要有咖啡鹼、可可鹼、茶葉鹼、花青素類、茶皀苷、苦味氨基酸及部分黃烷醇類。茶湯苦味與

澀味相伴而生，是茶湯滋味中起主導作用的兩類物質。

　　茶葉甜味物質主要有游離態的單糖和低聚糖、帶甜味的游離的氨基酸、某些兒茶素生物合成的中間產物。甜味物質對苦澀味有調和效果，有掩蓋苦澀味的作用，可以促進茶葉滋味甘醇。

　　茶葉酸味物質主要有各種有機酸類（檸檬酸、蘋果酸、琥珀酸、抗壞血酸、沒食子酸等）、游離的酸性氨基酸、微酸性的茶多酚類化合物。酸味物質可調和苦澀味，有改善茶葉滋味的功效。在品嘗中人們並不能感覺到它的存在。茶湯如果酸性顯露，即是品質缺陷已相當嚴重了。

西湖龍井

第三節　影響茶湯品質的因素

本節從水、泡茶方法對茶湯品質的影響，做簡要敘述。

一、水中硫物質對茶湯品質的影響

現代科學試驗表明，各種水因所含礦物質不同，對泡出茶湯品質的影響也不同。

(1)氧化鐵。新鮮水中含有低價鐵 0.1mg/L時，造成茶湯色發暗，滋味變淡。高價氧化鐵對茶湯的影響比低價氧化鐵更大，0.1mg/L的含量，將導致茶湯品質明顯下降。水中鐵離子含量過高，泡茶茶湯黑褐色。

(2)鋁。茶湯中含量 0.1mg/L時，無明顯影響；當增高到 0.2mg/L時，茶湯苦味顯露。

(3)鈣。茶湯中含量達 2mg/L時，澀味明顯，當增高到 4mg/L時，滋味發苦。

(4)鎂。茶湯中含量達 2mg/L時，滋味變淡。

(5)鋁。茶湯中含量少於 0.4mg/L時，滋味淡薄並稍帶酸味。達到 1mg/L時，味澀且有毒。

(6)錳。茶湯中含有 0.1～0.2mg/L，會有輕微苦味，達到 0.3～0.4mg/L，滋味更苦。

(7)鉻。茶湯中含量 0.1～0.2mg/L，滋味稍有苦澀，超過 0.3mg/L，對品質影響很大。但鉻在天然水中很少發現。

(8)鎳。茶湯中含有 0.1mg/L，即有酸的金屬味，水中不會含有鎳，可能來源於茶具。

(9)銀。茶湯中含 0.3mg/L 即產生金屬味，但水中不會含有銀。

(10)鋅。茶湯中含 0.2mg/L，會產生難受的苦味。茶湯中鋅的來源可能是自來水管道。

(11)鹽類化合物。茶湯中加入 1～4mg/L 硫酸鹽時，茶味有些淡薄，但影響不大，增至 6mg/L 時，產生一些澀味，水源中普遍有硫酸鹽，含量有時可高達 100mg/L。茶湯中加入 16mg/L 氯化鈉，茶味略感淡薄。加入 16mg/L 亞碳酸鹽，似乎有提高滋味的效果，茶湯醇厚，口感尚好。

二、泡茶方法對茶湯質量的影響

茶水比例、泡茶用水、沖泡時間，通常稱爲泡茶方法三要素。

敘府龍芽

　　茶水比例直接影響茶湯濃度，茶湯濃淡對口感影響很大。在茶葉感官質量檢驗中，標準的茶水比例為1：50，因為一般茶葉按照這樣的投葉量，口感較好，且有利於判定香氣和滋味的優次，檢驗出質量的某些缺陷。同時，由於茶水比例標準一致，不同樣品間香氣、湯色、滋味的濃淡深淺具有可比性，對保證質量感官檢驗結果的正確性也是必要的。

　　日常生活中飲茶，可以參照上述茶水比例適當增減。綠茶的刺激性較強，一般宜淡化，茶水比例 1：70，甚至1：100。但細嫩的早春芽茶，茶湯的刺激性較弱，投葉量要適當增加一些，這就叫「細茶粗喝」。初學喝茶的人，對茶葉苦澀味反應靈敏，宜淡不宜濃；「老茶客」已適應了茶的口感，偏好濃茶已成積習。所以說，茶水比例因茶而異、因人而異。

　　烏龍茶沖泡的投葉量特別多，可謂「半壺茶葉一壺茶，快泡熱飲細品嘗。」烏龍茶用現時沸水沖泡60～100秒左右時間，分出茶湯，趁熱將一小杯香濃的茶慢慢送入口中。有人說烏龍茶耐泡，其實與投葉量多，沖泡時間短密切相關。據測定，安溪鐵觀音、武夷肉桂、武夷水仙的水浸

出物含量分別爲：40.10％、38.91％、38.62％，並不比其他茶類茶葉的水浸出物含量高（茶葉水浸出物含量30％～47％）。所謂「耐泡」是有條件的。尙好的烏龍茶按照標準的沖泡方法，泡3～4次，香味基本浸出，再泡下去，除了還能浸出一些色素外，已感覺不到香味了。至於有人說烏龍茶可沖泡16～17次，那可能是文學語言的浪漫，或品茶人的心靈感受。

　　泡茶用水對茶湯質量的影響很大。「茶者水之神，水者茶之體。非眞水莫顯其神，非精茶曷窺其體。」〔註一〕除了水質之外，煮水也很關鍵。一要活火（有火焰的炭火）烹活水，即供熱強度大，大火快煮；二要「候湯」，掌握好沸騰程度，初沸「太嫩」，沸騰「太老」，即水要加熱到接近100℃，又要防止溶於水中的二氧化碳揮發殆盡。由於隨著海拔升高，大氣壓下降，水達不到100℃就沸騰了，所以沸水溫度只能接近100℃。

筆者在審評室裏，按1：50的茶水比例，沖泡時間5分鐘，進行泡茶試驗，結果是高檔綠茶用85℃的已沸水泡香氣、滋味最好。所以說，有人提出高檔綠茶用80℃的水沖泡最好，有一定道理。但是，日常生活用茶，還是用現時沸水

沖泡為好。至於高檔綠茶,用杯碗沖泡,兌水後不要加蓋,以防止渥悶,還可聞到散發在空氣中的茶香;用茶壺沖泡應減少泡茶時間,及時將茶湯倒入杯碗品飲。沸水泡茶,香高味醇,趁熱品嘗,韻味無窮。尤其是鬆散形的茶葉,沸水沖泡,有利於茶葉快速吸水,茶汁浸出,茶沉杯底,方便飲用。存放在保溫瓶中的沸水,隨著時間的推移,溫度下降,用來泡茶是條件限制時的無奈選擇。至於「冷水泡茶慢慢濃」,可能是人生哲理的一種表述,在生活中,冷水泡茶,當屬罕見。

沖泡時間也影響茶湯濃度。在茶葉審評中標準時間為 5 分鐘。現時審評高檔綠茶也有縮短到 3 分鐘,這種湯色綠亮,香味鮮爽,與 5 分鐘比較起來,色香味略勝一籌。

據測定,一般茶葉泡第一次時,其水溶性物質可浸出 50 ％～55 ％;泡第二次,可浸出 30 ％左右;泡第三次,可浸出 10 ％左右;泡第四次,即所剩無幾了。所以說,茶葉一般只能沖泡 3 次。這裏說的是每次泡 5 分鐘,泡後將茶湯全部出盡。至於茶沖泡在杯碗中,邊飲邊加水,就說

〔註一〕明・張源:《茶錄》

　　不清幾泡了。現在常有人把「耐泡」作爲某些茶葉品質的特點，大力宣揚，其實是對茶葉消費者的誤導。緊條形、顆粒形的茶葉，可能比鬆散型、片末型的茶葉，沖泡時吸水速度慢一些、耐泡一些，其實各種茶葉的耐泡程度相差並不大。

陝西華山東峰

239

第四節　泡茶方法

中國是茶的故鄉，茶是中國飲食文化的特點之一，歷數千年不衰的飲茶習俗，流傳著多樣化的泡茶方法，有的仍保留了唐宋遺風，有的卻已推陳出新，成為現代生活文化的構成部分。

茶，在中國某些地區已經泛化為飲料的代名詞。如苦丁茶、蟲糞茶、寄生茶、銀杏茶、靈芝茶、菊花茶等單方飲料，與茶的原料已無關係。以茶為配料之一的保健茶等，屬多種原料混合的複方飲料；以茶為一味的「茶療方」（與保健茶不同，有規定的劑量），屬多味原料混合的複方中醫藥處方。僅《中國茶葉大辭典‧利用部》以「××茶」命名的療方，就有 148 品目。

作為日常生活用的茶飲料，多屬六大茶類及其再加工、深加工的純茶產品。泡茶時，除茶葉外，不添加任何食品、調味劑，可謂「原汁原味」的茶，通常也稱為清飲。這是中國式茶飲的主流。

茶葉與食物（如：芝麻、黃豆、炒米等）、調味品（如：鹽、糖、薑、蒜等）、乳品（如牛奶、羊奶等）混

合（摻和）在一起，製成各種風味的茶湯，是古代飲食文明的傳承，也是積習成爲禮俗之一斑，其豐富的文化內涵，源遠流長。

　　說到泡茶，不能不說泡茶的器具，這其中最重要的有茶杯、茶碗、茶壺等飲茶器皿，還有儲茶、煮水、泡茶用具等。泡茶器具的材料、造形、保濕性能、質地、色澤，直接影響茶湯的色香味。不同茶類、不同檔次的茶葉，不同的沖泡方法和品飲方式，對茶具的要求也不同。本叢書另有專書詳細敍述。作爲大衆化的茶具，最簡單的有儲茶筒、保溫瓶、茶杯（碗）就可以了。如果有一套煮水器具，當然更好一些。近些年形成的飲茶習俗——「隨身飲」（也算是筆者的創造吧！），可以說是一種茶文化的新時尚，上自中國黨政領導，下到工農大衆，許多人出門都隨身帶一杯茶，在旅行、開會、辦事過程中，隨時可飲茶解渴，旣保留了中國傳統的飲茶方式，又簡單、方便，衛生，還減少了主人「客來敬茶」備器的麻煩。近年來，各種質地、各種款式、各種檔次的便於隨身帶的茶杯琳琅滿目，層出不窮，就是大衆飲茶需要帶動廠商供給的結果。茶杯已成爲家居生活器皿中的又一大宗。「隨身飲」

是一種雅俗共賞的行爲茶文化，它一出現就得到各階層人群的認同，相互模仿，迅速普及。中國人飲茶的風氣，盛況空前。「隨身飲」與飲茶風行發生了良性互動。

下面分別介紹一些泡茶的技藝與習俗。

1.溫壺

4.沖泡

2.燙杯

5.分茶

3.置茶

一、清飲茶沖泡法

㈠玻璃杯泡茶

玻璃杯透明，用於泡茶能觀察到沖泡後杯內茶葉的動態，茶芽的起落浮沉，湯色的綠、紅及變化，適用於沖泡各類高檔茶。

玻璃杯的造型大體相同。但玻璃的質量、透明的程度、耐溫性能等差別很大。最好選用檔次較高，杯壁無花紋圖案，杯口稍大，深度適中，便於清洗的作茶杯。

泡茶前茶杯必須清洗乾淨，不留茶漬、污痕，光亮透明。泡茶可先投入適量的茶葉，加沸水少量浸潤茶葉，待2～3分鐘後再加水沖泡，這樣杯子上下湯汁均勻，第一口就能品嘗到香濃的茶味。如果是迎賓接客，可先備杯注水潤茶，賓客臨門，就可以馬上品嘗到不燙不涼的香茶。

先投茶後沖水稱「下投」，先沖水後投茶稱「上投」還有「中投」，即先加一半水，投茶後再加水沖滿。多數茶葉可「下投」，容重比水大的可「上投」。蘇州人喝碧螺春，習慣於「上投」。

目前全國各茶區都有芽茶生產，即選採單芽或用抽針法製成，芽茶嫩度好，外形勻齊肥壯重實，用玻璃杯沖

泡，可以觀察到杯中茶的動靜。沖泡時，先投茶，用沸水沖泡。初始芽浮水面，稍後芽頭豎於水面，尖朝上，蒂下垂，再開始三三兩兩徐徐下沉，直到全部豎立於杯底，似刀槍林立，如群筍破土，芽光水色，渾然一體，堆綠疊翠，妙趣橫生。在此期間，個別芽頭還有自下而上，浮至水面的現象。據說湖南的君山銀針，最多可達三次，故有「三起三落」之稱。其實許多肥壯的芽型茶，都可以觀察到這種現象。根據「輕者浮，重者沉」的科學原理，「三起三落」是由於茶芽吸水膨脹和重量增加不同步，芽頭比重瞬間變化而引起的。

如果將玻璃杯加一個可防茶水泄漏的蓋，就是一個「隨身飲」。用「隨身飲」泡茶，水溫要適當降低，或泡茶後不加蓋，放一段時間後，待水溫下降後，擰緊杯蓋，這樣可減少茶湯色變，也便於攜帶。

(二)蓋碗泡茶

這裏說的蓋碗，主要指三件一套（茶碗、碗托、碗蓋），敞口式的茶碗，口大便於注水和展示茶色和外形；端起碗托品嘗，熱茶也不燙手；反碟式的茶碗蓋，既可保溫儲香，又可撥茶弄水，方便趁熱品香嘗味。聞香的方法

是將碗蓋提起，放在鼻子下方嗅。嘗味的方法是斜置碗蓋，傾茶到碗邊，小口品啜。蓋碗還可當茶壺，用來泡茶，泡好可將茶湯潷出，分茶入碗，供眾人品嘗。在中國各地的品茶習俗中，蓋碗泡茶多屬社會上層的高雅消費，明清以降，蔚為大觀。

　　凡有蓋的茶碗（杯），都可稱蓋碗。泡茶的功效，大體相似，但在社交場合，玩耍起來，總覺得雅趣不及三件蓋碗。但目前在大眾場合，卻更普及。這可能是「以柄代托」，省去一器有關。

　　㈢茶壺泡茶

　　茶壺與茶碗、茶杯不同，多了一個泄水出湯的壺嘴。茶壺的壺身、壺嘴、壺把手造型多變，款式層出不窮，尤其是宜興紫砂壺製作精細，造型變化更多，已發展為壺藝文化。茶壺的容積變化也很大，小的容積不足 0.2 升，大的容積一般 1～2 升。英國川寧茶葉公司有一件陶瓷茶壺，壺高近 1 米，壺身周長約 2 米，可以一次投 2.3 千克茶葉，斟出 1200 杯茶水。壺身釉彩繪有中國人種茶、採茶、烤茶及海路輸出茶葉的圖畫，可能是清代作品。

　　小茶壺可泡茶，又可飲品，口對口的吮茶，也算一種

情趣。冬天一壺在手，品茶又暖手。也可用壺泡茶，另備茶杯品飲，這樣可以控制泡茶時間，掌握茶湯濃淡。可一人獨品，也可眾人分茶。

茶壺泡茶多屬中低檔次的茶葉，泡一壺，喝一天，冬天還可以把壺放在火桶裏保溫，讓小火慢慢煨茶，充分浸出茶汁。貧民出身的老舍，幼年家裏「用小沙壺沏的茶葉末兒，老放在爐口旁邊保暖，茶葉很濃，有時候也有點香。」

茶壺也可以泡高檔綠茶，不過要根據品茶人數，選用容積合適的茶壺，備齊茶具，先煮水潔器，用沸水現泡現飲。要掌握好泡浸時間，及時沏入茶杯（碗）。按需供茶，不喝不泡，不要讓細嫩的名茶長時間地浸泡在熱茶壺裏，損香變色。

二、烏龍茶沖泡法

烏龍茶沖泡法也屬「清飲」，由於它與紅、綠、花茶沖泡方法不同，所以單列出來。

烏龍茶是中國福建、廣東及台灣的特產，也是這裏大眾飲茶的偏好。尤其是閩南、潮汕地區，飲烏龍茶最為考

究，由於煮水、沖泡、品飲頗費時間，故稱爲「工夫茶」。

潮汕風爐、玉書碨、孟臣壺、若琛杯，號稱烏龍茶「烹茶四寶」，用以生火、煮水、泡茶、品飲。潮汕人對茶具最爲考究，即是平民百姓品茶也都是生火煮水開始，外出旅行，茶具隨身帶，少即幾件，多的有十多件。

泡茶用水，考究的要選用山泉，有一件專用的較大的水壺，用以儲水，燃料用硬木炭，考究的用橄欖核，現時多用電爐，水至二沸，即可沖泡。

泡茶前用沸水把茶壺、茶杯等淋洗一遍，以後泡一次淋一次，目的是潔器和暖器，是古代燴盞的傳承。然後把茶葉按粗細分開，碎末墊底，再蓋上粗條，中小葉形覆面，以防碎末堵塞壺嘴。先用沸水「洗茶」，茶葉浸洗後，立即將水倒掉，沖進第二次沸水，水量約九成即可，蓋上壺蓋，再用沸水淋壺身。

沖泡時間，先短後長。第一泡約 1 分鐘左右，到第四泡約 2 分半鐘。

斟茶時，將茶湯輪流注入排列好的茶杯，分幾輪將壺中湯水泄完，以使杯杯濃淡大體一致，稱「關公巡城」，

最後斟出的茶湯量少汁濃，每個杯裏都要分攤幾滴，稱「韓信點兵」。烏龍茶沖泡，湯少味濃，趁熱品啜，韻味十足，滿口生香。

第二次泡，仍要用沸水淋灑暖杯，泡茶、斟茶方法大體相同。整個沖泡進程，要和品啜快慢同步，泡好就斟，斟畢即飲。茶湯入口略有燙舌的感覺，稱「喝燒茶」。

台灣烏龍茶沖泡法，與閩、粵大體相同。只有泡好的茶湯先注入一個備好的大杯裏，再分勻到一個杯深徑小的茶杯裏，茶用完後，杯中留香，故名「聞香杯」。古時有「熱盞戀香」的故事。這樣就不用「巡城點兵」，簡化了手續，又增加了「聞香」的雅趣。

雲南麗江黑龍潭

附錄　中國泉水名錄

泉水名	地理位置	記　　　　　述
玉泉池	北京西山 （玉泉山）	玉泉因流泉汨汨，晶瑩似玉，故名。泉水自池底上翻，如沸湯滾騰，稱爲「玉泉趵突」
大庖井	北京故宮	曾爲故宮重要的飲水來源。黃諫嘗作京師泉品：郊原玉泉第一，京城文華殿東大庖井第二
一畝泉 馬眼泉	北京西山	朱國禎《品水》：「禁城中外海子，即古燕市積水潭也。源出西山一畝、馬眼諸泉……」
滿井 廣泉寺井	北京香山	清‧吳長元《宸垣識略》：「山頂玉皇廟，側有滿井，水可手掬。西山頂之井，廣泉寺與此爲二，甘冽似中冷。谷中淪茗，取汲二井。」
小湯山 溫泉	北京昌平	《大元一統志》：「溫泉在昌平縣……東南三十五里湯山下。」湯山有 11 處溫泉出露，分布在大湯山、小湯山、後山。以小湯山泉流量最大，溫度最高
白龍潭	北京密雲	在縣東北。三潭疊翠，山水秀麗，古跡有龍泉寺
佛峪口 溫泉	北京延慶	北魏‧酈道元《水經注》：「沮陽東北六十里有大翮小翮山，山屋東有溫湯水口。其山在縣西北二十里，峰舉四十里……右出溫湯，療治百病。泉所發之麓，俗謂之土亭山。泉水炎熱，倍甚諸湯，下足便爛，人體療疾者，要須別引消息用之……」
三疊泉	北京延慶	位於松山風景區松山山麓，宜烹茶
碧帶泉	北京延慶	位於松山風景區大海蛇山主峰之下。水質甘冽宜茶
白鶴泉	河北井陘	位於縣南蒼岩山風景名勝區
百　泉	河北邢台	位於市東南，因平地出泉無數而得名。泉區面積達 20 平方千米，形成「環邢皆泉」的天然勝跡
熱河泉*	河北承德	位於避暑山莊景區。泉水由地下湧出，流經「澄湖」、「如意湖」、「上湖」、「下湖」，從「銀都」南流出，沿長堤匯入武烈河。古稱「熱河」，1979 年定名「熱河泉」

注：泉水名有*號者本書正文中有記述。

（續）

泉水名	地理位置	記　述
伊遜河水	河北圍場	源頭在縣境北。清代皇族常在木蘭圍場，一邊眺望圍獵，一邊汲水烹茶。乾隆認為伊遜河水可與京師玉泉山玉泉水相媲美
難老泉 善利泉 魚　沼	山西太原	位於市南晉祠。唐·李白有「晉祠流水如碧玉」詩句。難老泉出露於聖母殿右側，善利泉在難老泉左，還有稱魚沼的名泉
娘子關泉	山西平定	位於晉冀關隘要塞。地下水在綿河右岸形成一系列侵蝕下降泉，大的有水簾洞泉、五龍泉、谷實泉、坡底泉、滾泉等，統稱娘子關泉群。湧水量以水簾洞泉最大
百谷泉	山西長子	位於縣西50步。有泉二所，一玄一白，甘冽異常
神堂泉	山西廣靈	位於縣南壺山
五台山泉	山西五台	明·李日華《紫桃軒又綴》卷三：「五台山冬季積雪，山泉凍合，冰珠玉溜，晶瑩逼人。然遇融釋時，亦可勺以煮茗。」
龍　泉	山西五台	位於台懷鎮以南5公里處的九龍岡山腰
般茗泉	山西五台	位於台懷鎮口。清康熙、乾隆數上五台山，烹茗飲水均從此泉汲取
流玉泉	山西孝義	位於縣西70里玉泉山
洪山源泉	山西介休	位於縣城東洪山山麓，泉水從18個泉眼中湧出匯集於泉前大小池中
龍子泉	山西臨汾	位於城西南15公里的平山山麓，又名平水、平陽水、晉水、蜂窩泉
霍　泉	山西洪洞	位於縣城東北17公里的霍（太）山山麓。酈道元《水經注》：「霍水出自霍太山，積水成潭，數十丈不見其深。」
淡泉 （甘泉）	山西運城	在河東鹽池（解池）之北。他水皆鹹，此水味獨甘冽，故又名甘泉，可汲而飲
阿爾山 溫泉	內蒙古 阿爾山	阿爾山，不是山名，是蒙語中「聖水」的意思，泉區長500米、寬40米，有48個泉眼，泉水汩汩而出，久旱不涸，是一處可浴可飲的「藥泉」
湯崗子 溫泉	遼寧鞍山	位於千山風景區。相傳李世民東征時，曾在此泉入浴。泉水可飲
興城溫泉	遼寧興城	位於城東南。共有12泉眼，以天井泉水質最優，澄明無味，有「聖水」之譽。泉水溫度高達70℃，可飲可浴
長白山 溫泉	吉林 長白山	長白山溫泉群，著名的有長白溫泉、梯雲溫泉、撫松溫泉、安圖藥水泉、長白山天池，還有天池西側的金線泉、玉漿泉等。有的可以療疾

（續）

泉水名	地理位置	記　　　　述
五大連池礦泉	黑龍江五大連池	五大連池火山群有 14 座火山，其中的藥泉山，火山泉眼衆多，著名的有北泉、南泉、南洗泉、翻花泉。南泉和北泉爲飲泉
洗心泉	上海松江	在縣西，東佘山招提寺、蘭若寺附近
八功德水*	江蘇南京	明·徐獻忠《水品全秩》：「八功德者，一清、二冷、三香、四柔、五甘、六淨、七不壇、八除痾。」相傳，在南京靈谷寺
雞鳴山泉	江蘇南京	
國學泉	江蘇南京	
城隍廟泉	江蘇南京	
玉兔泉	江蘇南京	在府學東廊前
鳳凰泉	江蘇南京	
倉　泉	江蘇南京	在驍騎衛
忠孝泉	江蘇南京	在冶城
龍　泉	江蘇南京	在祈澤寺
白乳泉	江蘇南京	在攝山棲霞寺。有「白乳泉試茶亭」石刻、白乳泉庵
品外泉*	江蘇南京	在攝山古佛庵左
珍珠泉*	江蘇南京	在攝山棲霞寺
龍王泉	江蘇南京	在牛首山
虎跑泉	江蘇南京	
太初泉	江蘇南京	
甘露泉	江蘇南京	在雨花台
茶　泉	江蘇南京	在永寧寺
玉華泉	江蘇南京	在淨明寺
梅花泉	江蘇南京	在崇化寺
八卦泉	江蘇南京	在方山
獅子泉	江蘇南京	在靜海寺
宮氏泉	江蘇南京	在上莊
叉　井	江蘇南京	在德恩寺
葛仙翁丹井	江蘇南京	在方山
龍女泉	江蘇南京	在衡陽寺。以上雞鳴山泉等爲金陵二十四泉
鐵庫井	江蘇南京	在謝公墩
百丈泉	江蘇南京	在鐵塔寺倉

（續）

泉水名	地理位置	記 述
金沙井	江蘇南京	在鐵作坊
武學井	江蘇南京	
石頭城下水	江蘇南京	在石頭城
蓮花井	江蘇南京	在清涼寺對山
焦婆井	江蘇南京	在鳳台山外
倉井(鹿苑寺井)	江蘇南京	在留守右衛。加上鐵庫井等可稱爲金陵三十二泉
一勺泉 梅花水 雨花泉	江蘇南京	鍾山一勺泉，嘉善寺梅花水，永寧庵雨花泉，水中之精品
鍾山水	江蘇南京	李德裕《浮槎山水記》云：鍾山水與浮槎之水其味同也
卓錫泉*	江蘇江浦	在定山觀音岩下定山寺內，清朝該縣劉岩作有《定山泉水記》
惠泉・(第二泉)(陸子泉)(惠山泉)	江蘇無錫	在惠山。唐大曆（766~779年）末年無錫令敬澄開鑿，因西域僧人惠照曾居住附近而得名。泉分上、中、下三池，以上池最佳，甘香重滑，極宜煮茶。唐時品定爲天下第二泉，宋徽宗時爲宮廷貢泉
移喜泉	江蘇無錫	《梅花草堂筆談》：「移喜泉。朱方黯宅有泉喜，每齋中惠泉竭，輒取之……」
眞珠泉*(卓錫泉)(珍珠泉)	江蘇宜興	山亭之鄉，有泉名卓錫。昔稠錫禪師駐杖於此，石罅之中，甘醴漾然以出，謂之珍珠泉，亦曰眞珠。厥後龍子見於泉源，蛇神獻其茶種，取種蒔之，芳遍山麓，陽羨茶、泉，由茲推南岳矣。唐時，貢茶泉亦上供……
於潛泉	江蘇宜興	於潛泉在宜興湖㳇鎮稅場後，竇穴闊二尺許，狀如井。其源嘗伏，味甘冽，唐修貢茶時，此泉亦上供
小山泉*	江蘇邳縣	吳鉞《小山泉記略》做了記述
高氏父子泉*	江蘇武進	在陽湖安豐鄉南芳茂山大林庵
喜客泉	江蘇金壇	在蘇南茅山東北。明・徐獻忠《水品全秩》：「喜客泉，人鼓掌即湧沸，津津散珠。」
虎丘石泉*(觀音泉)(陸羽泉)	江蘇蘇州	在虎丘。唐・劉伯芻評爲天下第三泉。明・王鏊作有《虎丘復第三泉記》

（續）

泉水名	地理位置	記　　　　述
憨憨泉	江蘇蘇州	在虎丘。相傳爲得道僧憨憨和尚者卓錫所出。《吳縣志》有「植錫杖之故所，化靈源之尚存」句。宋·郭麟孫《遊虎丘》：「試茗汲憨泉。」
海眼泉	江蘇蘇州	在洞庭東山半圻之頂。有二穴，如人目，冬夏涓涓，深不可測
柳毅泉	江蘇蘇州	在洞庭東山郁家湖口。水可俯探，潦旱無盈涸，風搖亦不濁
靈源泉	江蘇蘇州	在洞庭東山碧螺峰下。相傳患目者濯之輒癒
青白泉	江蘇蘇州	在洞庭東山法海寺遺址。二泉，一青一白
悟道泉*	江蘇蘇州	在洞庭東山翠峰山居。以上海眼等爲洞庭東山五泉
無礙泉	江蘇蘇州	在洞庭西山縹緲峰下水月寺東。本爲無名泉，遂以郡守李彌大之號無礙名泉，李彌大作有《無礙泉序》
毛公泉	江蘇蘇州	在洞庭西山毛公壇下。即毛公煉丹井也
石版泉	江蘇蘇州	在洞庭西山天王寺北
石井泉	江蘇蘇州	在洞庭西山嚴重家山下古樟東南
鹿飲泉	江蘇蘇州	在洞庭西山上方塢。水味甘冽，止盈一鐺，隨汲隨至
惠　泉	江蘇蘇州	在洞庭西山法華寺旁
軍坑泉	江蘇蘇州	在洞庭西山綱坑之西
烏砂泉	江蘇蘇州	在洞庭西山龍山之下。穴深丈餘，泉甘白，盛瓷甌中，微積烏沙，故名
黃公泉	江蘇蘇州	在洞庭西山綺里西徐勝塢。漢·夏黃所隱處也
華山泉	江蘇蘇州	在洞庭西山華山寺前。以上無礙泉等爲洞庭西山十泉
靈　泉 蒙　泉 鑒　泉	江蘇蘇州	華山泉源有三：靈泉、蒙泉、鑒泉也
隱　泉	江蘇蘇州	在西山包山寺
仙泉 （澄照泉）	江蘇蘇州	在陽山澄照寺。錢氏時，有泉出於寺中，因名仙泉，後改曰澄照泉
七寶泉	江蘇蘇州	在光福鄧尉山妙高峰下。明·謝晉作《七寶泉》：鄧尉山中七寶泉，味如沆瀣色如天

（續）

泉水名	地理位置	記　　述
白雲泉	江蘇蘇州	在太平山。爲乳泉。白居易、范仲淹守蘇時皆詩詠之。宋·陳純臣《荐白雲泉書》對白雲泉頌揚備至：「有山曰天平，山之中有泉曰白雲。山高而深，泉潔而清。倘逍遙中人，覽寂寞外景，忽焉而來，灑然忘懷。碾北苑之一旗，煮井州之新火。可以醉陸羽之心，激盧仝之思。然後知康谷之靈，惠山之美，不足多尚。」
龍口泉	江蘇蘇州	在天平山。明·徐有貞有「一口清泉湛湛流，岩前開度幾春秋」之句
飛　泉	江蘇蘇州	在橫山。山有五大塢，又名五塢山。宋皇祐五年(1053)平江軍節度推官馬雲三遊此山，求其林澗之美，峰巒之秀，雲景之麗，泉石之怪，因其物象，各以美名，名五塢。其《飛泉塢》：「高崖落飛泉，深源味泠冽。雲津留玉乳，石髓澄金屑。淙淙危磴響，滴滴蒼蘚缺。濺沫灑明珠，滿澗融寒雪。岩夫就漱飲，姬子臨浣潔。不獨瘳痼疾，自可清內熱。」
堯峰泉	江蘇蘇州	在堯峰山之巔，泉因山名。泉色似玉，味極甘冽
堯峰井*	江蘇蘇州	在橫山堯峰院。宋·蔣堂作有《堯峰新井歌並序》
寶雲井	江蘇蘇州	在橫山堯峰院。院有十景，其一即寶雲井。宋·釋懷深有《山居十詠·寶雲井》詩
吳王井	江蘇蘇州	在靈岩山頂。相傳爲春秋吳王時開鑿。味極甘冽，宜茶
銅　泉	江蘇蘇州	在光福銅坑山，因產銅而得名。其泉清冽可飲
六涇泉	江蘇蘇州	在六涇橋下。汲之烹茶，其味清冽，不減虎丘、吳淞諸泉
冽　泉	江蘇常熟	在虞山白雲樓禪院。泉從石洞中溢出，味甘冽，故名冽泉
玉蟹泉	江蘇常熟	在頂山之西，秦坡澗之上。以之淪茗，味甘且腴，甲於虞山諸泉
第六泉* (吳淞江水)	江蘇昆山	在吳淞江中，相傳南近千畝潭，北近蔣家圩，一云在墨竹渠左近
玉涓泉	江蘇如皋	在市中禪寺內。水味清冽，玉色涓涓，故名
幻公井	江蘇南通	在通州城南十里狼山
玻璃泉*	江蘇盱眙	在縣西秀岩下，文廟後。郭起元有《玻璃泉記》
江北 第一泉	江蘇儀徵	在廟西馬神廟旁。有井亭，額曰江北第一泉
慧日泉	江蘇儀徵	在天寧寺藏經樓下。蘇東坡自儋召還，道出眞州，愛楞伽庵地，留寫光明經。井隔院牆，暇日酌水品之，喜其清甘，題曰慧日泉。漁洋山人《江深閣》有「自令五載眞州客，初試東坡慧日泉」之句

254

（續）

泉水名	地理位置	記　　　　　述
古東園塘	江蘇儀徵	在宋東園舊址之南，北隔一河，即舊建歐陽碑記處。俗名古董塘
鹿跑泉	江蘇儀徵	在靈岩山法義院。可烹茶
聖　井	江蘇靖江	在長安寺舊址之北
第五泉* （大明寺井）	江蘇揚州	在揚州大明寺前。大明寺有塔院西廊井和下院蜀井二水，徐所標爲塔院西廊井，兩井昔固並峙，乃一顯一晦，獨湮沒於塵土數百年，考古之士大夫亦無能舉其舊名
蜀　井	江蘇揚州	在城西北蜀岡上禪智寺，其泉通蜀，故名。又云：水味甘冽如蜀江
桃花泉 （桃花井）	江蘇揚州	在揚州城內原清代鹽政署中，爲煮茶之佳泉
青龍井*	江蘇揚州	清李斗《揚州畫舫錄》有記載
廣陵濤 二泉*		
丁家灣井*		
亭　井*		
四眼井*		
中泠泉* （揚子南零）	江蘇鎮江	中泠泉在瓜洲城南大江中金山北
白鶴泉	江蘇丹陽	位於縣東30里繡球山頂。味甘而冽，烹茗佳
觀音寺水* （玉乳泉）	江蘇丹陽	張又新《煎茶水記》：「丹陽觀音寺水第十一。」宋·張世南有作《三疊泉、中泠泉和乳玉泉》其中之玉乳泉，即丹陽之觀音寺水
玉　泉*	浙江杭州	在錢塘九里松北淨空院。宋·吳自牧《井泉》對杭州玉泉等33品目有記述
眞珠泉	浙江杭州	在大慈崇教院，爲張循王眞珠園內也
靈　泉	浙江杭州	在壽星寺前，有亭；而廣福寺亦有之
金沙泉	浙江杭州	在仁和永和鄉，東坡詩有「細泉幽咽走金泉」之句
杯　泉	浙江杭州	於壽里寺
臥犀泉	浙江杭州	
蕭公泉	浙江杭州	在靈隱寺後
歲寒泉	浙江杭州	在龍井山崇因院
法華泉	浙江杭州	在南山滿覺寺

（續）

泉水名	地理位置	記　述
參寥泉*	浙江杭州	元祐(1086~1094 年)年間，此僧住上智果寺，寺有泉，東坡以僧之名爲泉名
穎川泉	浙江杭州	在南高峰
觀音泉	浙江杭州	觀音泉有三，法通、傳燈、眞如三寺也
噴月泉	浙江杭州	在南山晴竹園廣福寺
定光泉	浙江杭州	在西山長耳僧法相院西定光庵側
白沙泉*	浙江杭州	在靈隱寺西普賢院方丈之西
周公泉（北牐泉）	浙江湖州	在湖州市下閘
甘　泉	浙江杭州	在城北童家巷南
惠　泉	浙江杭州	在錢塘長壽鄉大遮山惠泉寺
冰谷泉	浙江杭州	在臨平山寂光庵側
寒泉（荇菊泉）	浙江杭州	在錢塘門外嘉澤廟
生綠泉	浙江杭州	在南山福聖院
六一泉	浙江杭州	在西湖孤山後岩，四聖太乙道館園內。宋元祐六年(1091)，蘇軾任杭州知州時，僧惠勤講堂初建，掘地得泉，蘇軾稱其「白而甘，當往一酌」。此二人皆出六一居士歐陽修門下，泉出之際適逢其去世，軾遂以「六一」名泉，並爲之作銘。後歲久湮廢。明成化間浚發之。現泉池面積 2 平方米，上蓋半亭一座
僕夫泉	浙江杭州	在孤山四聖太乙道館園內
大悲泉	浙江杭州	在上天竺
茯苓泉	浙江杭州	在靈隱寺西無垢院
虎跑泉	浙江杭州	在大慈山
持正泉	浙江杭州	在六和開化寺
湧泉*	浙江杭州	在霍山行宮西清心院前山坡下
天澤泉	浙江杭州	在曲院小隱寺前，有亭覆之
安平泉*	浙江杭州	在仁和安仁西鄉安隱院
瑞石泉	浙江杭州	在城內料糧院北瑞石山下
青衣泉	浙江杭州	在太廟後三茅觀園內
武安泉*	浙江杭州	在皇城司營

（續）

泉水名	地理位置	記　　　述
西湖水	浙江杭州	武林西湖水，取貯五石大缸，澄澱六七日，有風雨則覆，晴則露，使受日月星之氣，用以烹茶，甘淳有味，不遜慧麓。以其溪谷奔注，涵浸凝渟，非復一水，取精多而味自足耳
蓮花泉	浙江杭州	在飛來峰頂，石岩無土，清可啜茶
烹茗井	浙江杭州	在靈隱山。白少傅汲此烹茗，故名
龍泓*(西湖龍井泉)	浙江杭州	武林諸泉，惟龍泓入品，而茶亦惟龍泓山為最
冷泉	浙江杭州	在靈隱山。泉山有亭，名冷泉亭，唐代其名已顯。「冷泉」二字為白居易書，「亭」字為蘇軾續書。林丹山詩云：「一泓清可沁詩脾，冷暖年來只自知。」蘇軾有《送唐林夫》詩。趙師秀有《冷泉夜坐》詩，陸游有《冷泉放閘》詩，白居易有《冷泉亭記》
雙井	浙江杭州	在南山淨慈禪寺。宋紹定四年（1231）僧法薰以錫杖扣殿前地，出泉二派，甃為雙井。丞相鄭清之為《記》，並作《雙井》詩：「水神何時生六翮，飛出雙泉江練白。」
一匀泉	浙江杭州	在湧金門外寶石山崇壽院右壁，太僕丞張瑛名之。有詩云：「絕頂盤峰秀，蛟龍擁地蓮。……吐翻流乳滑，嵌泄濺珠圓。魚躍金梭見，虹垂寶帶懸。洗甌僧瀹茗，供佛客警錢。」
沁雪泉	浙江杭州	在石佛山。泉出石中，甘寒宜茗
閱古泉	浙江杭州	宋權相韓侂冑賜第於杭州寶蓮山下，建閱古堂，引水入池，名閱古泉。乃引寶蓮山青衣泉水之人工泉池。陸游作有《閱古泉記》
夢泉	浙江杭州	在上天竺。宋崇寧元年(1102)，主僧玉法師夢泉發於西坡，鑿之果得，故名
佛眼泉	浙江蕭山	縣西四十里山石上。深不盈尺，圍不逾杯
北干泉	浙江蕭山	
嚴陵灘水	浙江桐廬	在嚴州府釣台下，泉甚甘。唐・張又新《煮茶水記》：桐廬嚴陵灘水第十九。舊時江岸有天下十九泉亭
玉泉	浙江桐廬	在城北烏龍山麓
雲護泉	浙江桐廬	在羅迦山雲護庵外
東坡泉(洼泉)	浙江臨安	在雙溪西數十步，石竅中出，坡公始尋溪源，得之，以瀹茗。……開禧二年(1206)，令章伯奮作(荐菊)小亭其左，取東坡詩一盞寒泉荐秋菊之義

（續）

泉水名	地理位置	記　　　述
丁東泉	浙江臨安	在縣西五十里鷲峰山。洞中泉水丁東，味甘宜茶
石柱泉	浙江臨安	在縣西石柱山。故名。味冽而清，宜於烹茶
神　泉	浙江臨安	在神仙嶺下，源出深澗中，味甘冽，烹茶可療疾，雖旱不竭
偃松泉	浙江餘杭	在徑山之陽。泉上有偃松，故名。色乳味甘，宜烹茶
丹泉	浙江餘杭	在天柱山。元‧張光弼有「更酌丹泉飲一杯」之句
玉龍溪飛瀑	浙江淳安	在秋源。玉龍溪自龍口而下，水流湍急，形成四級飛瀑：龍門瀑、水簾瀑、翡翠瀑、藏龍瀑
白蛇潤瀑布	浙江淳安	在秋源。係白蛇澗自上而下形成的，凡五級：劍池瀑、玉筍瀑、水簾瀑、白蛇瀑、三龍戲珠瀑
淳安鐵井	浙江淳安	原在淳安縣城西。宋紹聖(1094~1098年)進士汪常開掘。政和七年(1117)鑄鐵井圈護欄。縣城遷排嶺後，鐵井圈也移至排嶺施家塘邊新井上
玉　泉	浙江鎮海	在縣東北三十里廣福院內。味甘色白，烹茶為勝
龍　泉	浙江餘姚	在城西龍泉山，相傳宋高宗曾登山品水。山腰龍泉終年不竭，澄清一碧，龍泉山因龍泉得名
清　泉	浙江慈溪	在城西北五十里定水禪寺。泉甘冽，宜煮茗
彭姥嶺泉	浙江象山	在獅子山上。山半彭姥嶺，側有泉水，味甘
它　泉	浙江鄞縣	鄞泉以它山為上，不減錫山二泉。李鄴嗣《鄮東竹枝詞》：「天井山茶味自長，它泉烹酌淡而香，並論太白誰優劣，一任閒人肆抑揚。」
虎跑泉	浙江鄞縣	在靈山。舒嬾堂天童虎跑泉詩：「靈山不與江心比，誰為茶仙補水經。」
龍湫泉	浙江樂清	在北雁蕩山。清‧陳朝鄙曾用龍湫泉水沏雁山茶，有詩云：「雁山峰頂露芽鮮，合與龍湫水共煎，相國當年饒雅興，願從此處種茶田。」上有懸瀑下有深潭叫「龍湫」猶言龍潭
清　泉	浙江樂清	在市西雁蕩山玉甑峰上的玉虹洞內，冬暖夏涼，有甘美之味
龍鼻泉	浙江樂清	在雁岩山之東谷。有岡似龍，鼻有竅，泉從中湧出，故名
老松泉	浙江永嘉	在縣東華蓋山。昔人於老松下得泉，故名
珠泉池	浙江瑞安	在縣東北仙岩山聖壽寺方丈東北隅。池形長方，深約數尺，澗間平鋪，澄澈見底，頻起泡珠，故名為珠泉。掬以烹茗，味甚甘冽

258

（續）

泉水名	地理位置	記　　述
烹茶井	浙江平陽	在縣西南八十里松山，泉清美。吳越錢弘俶嘗以中書令永嘉，移鎮閩中，與僧愿齊汲此泉淪茗
幽瀾泉*	浙江嘉善	在縣東武水北景德寺中
綠香泉	浙江嘉興	弘治中（1488~1505年），嘉興鄒汝平歸東邱，掘古井，得泉甘冽，乞名人爲圖及詩文題詠其事，凡十九人。明·朱宗儒作《綠香泉卷》。著錄於清·姚際恒《好古堂書畫記》：「山水初不經意，草草而成，絕類沈石田。前於鵬書『綠香泉』三字。」
玉泉池	浙江平湖	在大乘寺。其泉汪洋澄澈，煮茶無滓。故名
靈泉井	浙江海寧	在縣東六十里黃灣眞如寺側……陳逸撰記云：「邑之東六十里，山曰菩提，水曰靈泉……泉在寺旁，飲之，與吾家庶子泉頗相伯仲……此邑地半海鹵，而有斯泉，惜乎陸羽、張又新輩未嘗一顧，不列於《茶經》水品。……庶子泉在二浙之沖，瓶罌之行，不遠萬里，好事者謂茶得泉，如人得仙丹，精神頓異。」
庶子泉		
白水泉	浙江海寧	在西山白水庵。旁有泉，渟潔、色白、味淡，點茶最佳。泉昔在室中，後室毀，露於山麓，較疇昔之美，遠不逮矣
赤壁泉（半月泉）	浙江海寧	在東山小赤壁下。有寒泉亭……一名半月泉。赤壁泉者，從色也；名半月泉者，象形也
雪寶泉	浙江海鹽	在縣南三十里鷹窠頂山雲岫庵前。由山麓至庵有九曲徑、初憩亭、三休亭、獅頭岩、合掌岩。庵前有泉，深丈許，旱潦不加盈涸，味甘冽，名雪寶泉
毛公醴泉井	浙江德清	在縣西北七里招賢山麓，泉始出平原，其色如乳，宋知縣毛滂取以烹茶，味甘冽，因疏鑿爲井，故東堂詩有「烹茶玉醴輕」之句
半月泉	浙江德清	在縣東北百寮山。晉咸和（326~334年）間梵僧名曇者，過其地，指山石曰是中有泉，乃卓庵其處，鑿石罅如半月，果得泉，清涼甘美，故名。蘇軾詩云：「請得一日假，來遊半日泉，何人施大手，劈破水中天。」
金沙泉（金砂泉）（瑞應泉）（湧金泉）	浙江長興	在顧渚山。金沙泉有寺，寺有碑，載當時杭、湖、常三州太守貢茶唱和詩。唐時，用此水造紫筍茶進貢，有司具儀祭之，始得水，事訖，即涸。宋末，屢浚治，泉不出。是時，帝遣官致祭，一夕水溢，可溉田千畝。所司以聞，賜名爲瑞應泉。此泉，本朝久涸，近明日岕茶盛行，此泉復溢出

259

（續）

泉水名	地理位置	記　述
磣山泉	浙江紹興	在磣山。山形如磣，故名。泉即以山名也。陸游《湖山》九首之二：「湖上多甘井，磣泉尤得名。何時枕白石，靜聽轆轆聲（自注：磣山泉）。」
禊泉*	浙江紹興	見明末張岱《陶庵夢憶》卷三
陶溪泉	浙江紹興	見明末張岱《陶庵夢憶》卷三
陽和泉* （玉帶泉）	浙江紹興	見明末張岱《陶庵夢憶》卷三
清白泉 （臥龍山泉） （范公泉）	浙江紹興	在臥龍山。「越城八山，蜿蜒奇秀者，臥龍山也……范公《清白堂記》云：山岩之下，獲廢井，視其泉清而白色，味之甚甘，以建溪、日鑄、臥龍、雲門之品試之，云：甘液華滋，悅人靈襟。」
惠　泉	浙江紹興	在太平山。二泉如帶，大旱不涸。宋·晏殊詩：「稽山新茗綠如煙，靜挈都籃煮惠泉，未向人前殺風景，更持醪醑醉花前。」
鄭公泉	浙江紹興	在縣東南……泉有二脈，滴瀝出石罅，味極甘，宜茶
苦竹泉	浙江紹興	在泰望山側，……泓潔宜茶
老婆嶺泉	浙江上虞	在縣北老婆嶺
葛仙翁 井泉 瀑布泉 五龍潭 簟山三潭 石門潭 響岩潭 動石潭 三懸潭 紫岩潭 棗　潭 亞父潭 雪潭泉 偃公泉 龍藏大井 明覺大井 竹山大井 謝岩潭 獅子岩 大井	浙江嵊州	剡山十八泉品見嘉定八年（1215）高似孫《剡錄》。剡為漢時縣名，《剡錄》為宋代地方志。剡縣即今浙江嵊州。剡山之奇深重覆，皆聚乎西。其西曰太白山，小白山，峻及崔嵬，吐雲含景，瀑泉怒飛，清波崖谷，稱瀑布嶺，嶺中產仙茗。茶非水不可，水得茶方神。盧天驥《玉虹亭試茶》：「才見飛泉眼則明，玉虹垂地半天聲，何時簫鼓無公事，洗缽重來汲淺清。」又「航湖未逐鴟夷子，得水今同桑苧翁，試遣茶甌作花乳，從教兩腋起清風。」剡山品：葛仙翁井泉，瀑布泉縣西太白山，五龍潭縣西北，簟山三潭縣東四明山，石門潭縣西，響岩潭縣西，動石潭縣北，三懸潭縣西南之北，紫岩潭縣西，棗潭縣西北，亞父潭縣西，雪潭泉上乘寺，偃公泉，龍藏大井，明覺大井，竹山大井，謝岩潭，獅子岩大井

（續）

泉水名	地理位置	記　　　　述
眞如山泉	浙江嵊州	在縣西五十里。其水烹茶，味極香美，茶葉浮於杯面
會稽山瀑布泉	浙江諸暨	在市東太白峰，瀑布怒飛，清被岩谷，懸下三十丈，稱瀑布嶺，產仙茗
餘姚瀑布泉	浙江餘姚	瀑布嶺茶，因山有瀑布水而名。黃宗羲《製茶》詩有「猶試新分瀑布泉」之句
天池泉	浙江蘭溪	在洞岩山飛來峰下。清鑒毫髮。元代于右石詩：「萬疊嵐光冷滴衣，清泉白石鎖煙扉。」
玉壺湖	浙江金華	在長山之巔，上有雙罍，曰玉壺，曰金盆，中有湖。湖水清瑩無滓，甘冽勝於他水
梅花泉	浙江浦江	在東明山。有老梅橫蹲其上，「水之澄泓淨潔，共此鐵幹銀葩」爲雙絕云。汲取者絡繹不絕，頗爲此地之勝
須女泉	浙江江山	在縣北三里。發源西山之麓，深不及丈，形如半月。甘冽宜茗。逆流溉田百餘畝，唐因之名縣曰須江。
金通泉	浙江縉雲	浮杯亭在縣東七十里今竹莊旁，有金通泉，從溪流岩罅中出，煮茶味最佳
煉丹泉	浙江松陽	在上方山。沈晦詩云：「猶余一勺丹泉井，洗盡人間名利心。」
馬蹄泉	浙江松陽	在東橫山。唐·戴叔倫詩：「偶入橫山寺，溪流景最幽。露涵松翠滴，風湧浪茶浮。老衲供茶碗，斜陽送客舟。自緣歸思促，不得更遲留。」
松岩潭三	浙江臨海	在縣西北七十里。上潭險絕無徑，中潭宜煎茶，每禱則淪茗焉
黑龍潭三	浙江臨海	在縣北一百二十里。其水三色
滴滴泉	浙江黃岩	在瑞岩山。泉水緩滴，澄泓甘潔宜茶
天台山瀑布	浙江天台	在縣西四十里。張又新《煮茶水記》：天台山西南峰千丈瀑布水第十七
廉　泉	安徽合肥	在包河公園包公祠左側。井亭上有「廉泉」二字
浮槎山泉*	安徽肥東	在縣東四十里與巢縣接壤的浮槎山頂，甘露寺前有泉池二口，中間有小埂分隔，西池爲清泉屬肥東，東池爲濁泉，地界巢縣。宋·歐陽修作有《浮槎山水記》
地藏泉	安徽九華山（青陽縣）	在神光嶺側。相傳唐貞元十三年（797），金地藏肉身由南台遷往神光嶺建塔時，揭石得泉
龍女泉	安徽九華山	在東岩西下。相傳金地藏居東岩時，龍女指石，揭之得泉
美女泉	安徽九華山	在回香閣南。因泉西南有仙姑尖，相傳爲美女所化，故名

（續）

泉水名	地理位置	記　　述
金沙泉	安徽九華山	有二：一在上禪堂西，有石池，岩石上刻「金沙泉」三字，相傳爲李白洗墨處；一在無相寺舊址南，明‧王守仁遊無相寺有「金沙不布地，傾沙瀉流黃」詩句
千尺泉	安徽九華山	在龍池西北，泉水自赭雲峰飛瀉而下，落差千尺
龍虎泉	安徽九華山	在摩空嶺北峭壁下。清康熙年間甘露僧刻「龍虎泉」三字於石壁
甘　泉	安徽九華山	在抵園寺至百歲宮途中。舊有甘泉書院，爲明代理學家湛若水南遊講學處。遺址後湛若水手書「甘泉」二字石刻
湧　泉	安徽九華山	在二天門古湧泉亭南側。今被盤山公路填塞，但泉水滲流如故
閔公泉	安徽九華山	在虎形峰東麓。今爲東崖賓館拓建爲備用水池
龍王泉（龍王井）	安徽九華山	在九華街。泉水溢流地表，清冽甘甜，居民多飲用此井泉水。1978 年立「龍王泉」石碑於井側
太白泉（太白井）	安徽九華山	在太白書堂古銀杏樹下。1979 年九華山管理處以方石砌井圍，以條石築護欄
天池泉	安徽九華山	在天池庵後。泉自石壁湧出，味甘美，旱澇流量不變
芙蓉泉	安徽九華山	在芙蓉峰西北。其泉高九華街百米餘
定心泉（洗心泉）	安徽九華山	在大嶺頭下，平田岡側。古有洗心亭，今廢。民諺：「北有定心石，南有定心泉。兩處不定心，拜佛心不誠。」
聖泉（無底泉）	安徽九華山	在魁山古聖泉寺後。寺久廢，泉仍溢流不息。古稱無底泉。清‧陳其名有詩云：「久安愚客謝塵緣，何幸春山覓聖泉。靈液遠通岩下竇，清光倒漾水中天。」
白龜泉（靈源）	安徽九華山	在山西麓龜山古崇壽寺北，又名靈源。相傳古寺開工之日，白龜爬行廟基，謂：「白龜擺脫泥塗辱，步入金蓮佛道場。」故山與泉皆以「龜」名
天花泉	安徽九華山	在天花逢文殊殿側。泉深 1 米，水漫井洞，常年不竭
三角泉	安徽九華山	有二：一在山西麓曹山古延壽寺東；一在山東古淨信寺（今名老庵）前
碧玉泉	安徽九華山	在少微峰北，青草灣內。泉水瀉崖，澄碧如玉，故名。唐進士費冠卿辭詔不仕，隱居於此，汲泉烹茗，故有「蘊玉含暉一水間，碧光炯炯照人寒。卻疑洗出荆山璞，若有瑕疵試指手。」

（續）

泉水名	地理位置	記　　　　　述
沙彌泉	安徽九華山	在沙彌峰。舊時沙彌庵僧人砌石爲井。今庵廢井存，四季常流
舒姑泉	安徽九華山	在翠蓋峰西下，今豬窠里內。舊傳美麗的舒姑化成金鯉，遊於子泉潭之中
瓠瓠泉	安徽九華山	在西洪嶺古龍安院前。泉分雙流，瓠瓠有聲，故名
六　　泉	安徽九華山	在六泉口東岸。池長 3 米，寬 2 米，深不逾 0.5 米。瑩澈見底，中有泉眼 6 孔，流沙噴湧，如吐金花
虎跑泉 (虎趵泉)	安徽九華山	在西洪嶺東北古道旁。傳說古代香客口渴難忍，伏虎禪師令虎趵泉
天泉 (酒泉)	安徽九華山	在中蓮花峰東北泉瀦峰頂。舊說爲仙人造酒泉
七布泉	安徽九華山	在山東麓九子岩北古福海寺西。夏秋瀑注，轟流數百米，分崖壁七曲七折而下，每瀑高十餘米，飛珠瀉玉，灑落層崖。釋希坦作《七布泉詩》
溫　　泉	安徽九華山	在翠峰東面石壁上。久雨不增，亢旱不息，凝寒不凍，故名
巴字泉	安徽九華山	在山東麓淨居寺東。細泉千股合爲瀑，縈回三折，躍出石門，形如「巴」字。
湯口溫泉	安徽黃山	史書記載：「黃山舊名黟山，東峰下有朱砂泉，可點茗。」湯口溫泉爲「朱砂泉」的誤傳已久。科學考察表明：黃山湯口溫泉、溪水、岩石、土壤中，都不含朱砂（硫化汞）
法眼泉	安徽黃山	在慈光寺後，附近有千僧灶、披雲橋等古跡
錫杖泉	安徽黃山	在雲谷寺前，又名靈錫泉。舊傳南朝宋時一東國僧用錫杖搗石，即泉湧出，故名
天眼泉	安徽黃山	在獅子峰。泉小，細流滴瀝，久旱不涸，水味甘美
瀑布泉	安徽黃山	在外雲峰下。舊傳軒轅黃帝曾汲泉煉丹
澡瓶泉	安徽黃山	在石門峰半壁。有石如瓶，水出其中
聖水泉	安徽黃山	在蓮花峰腰。微有泉脈，安公疏泉成池。朱白民取經勝蓮義，題以勝水
千秋泉	安徽黃山	水清澈，泡茶品飲，有清腦提神之功
鳴弦泉*	安徽黃山	在鳴弦橋

（續）

泉水名	地理位置	記　　述
三疊泉	安徽黃山	在鳴弦泉附近。泉水沿石壁流經三級陡坎，似三泉重疊，故名
落星泉	安徽黃山	從停雪石入谷，鳴弦澗上，水自懸崖直下，沖擊五道石坎，水珠四濺，如隕星落地，故名
洗杯泉	安徽黃山	在醉石旁。傳說李太白曾在此飲酒，於泉中洗杯
丹　泉	安徽黃山	在煉丹峰仙人橋旁。舊志記載傳聞，說此泉水無定形，無定色，亦無定名
秋　泉	安徽黃山	在石筍矼左墾台上，有兩小池，蓄水約二擔。明人余書開於立秋日發現此泉，故名
三味泉	安徽黃山	在天海。水清味美
白乳泉* （白龜泉）	安徽懷遠	在城南。因其甘白似乳而得名。味甘冽醇厚，煮茶烹茗，尤為可人
聖泉*	安徽蕭縣	在鳳山，溫長發作有《聖泉亭記》
六一泉 （玻璃泉）	安徽滁縣	在縣西南瑯琊山醉翁亭旁。湧甘如醍醐，瑩如玻璃，又名玻璃泉
紫微泉	安徽滁州市	在縣西南瑯琊山豐樂亭下。一名幽谷泉。歐陽修詩曰：「滁陽幽谷抱山斜，我鑿清泉子種花。」
庶子泉	安徽滁州市	在瑯琊山。大曆（766~779年）中，李幼卿以太子庶子出知滁州，與釋法琛建寶應寺於瑯琊山中。泉因其官職而名。王元之、盛度、李虛己有詩，李陽冰以篆書勒銘於摩崖石刻
龍池水 （第十泉）	安徽六安	在六安東四十里龍池山。唐·張又新《煎茶水記》：盧州龍池山嶺水第十
咄泉 （珍珠泉）	安徽壽縣	在壽縣城北五里。泉與地平，每聞人聲，水輒湧出如珠，又名珍珠泉
湯　泉	安徽舒城	在縣西南七里，眞如山下，冬夏常熱，有湯井可烹茶
塞基山泉	安徽金寨	在六安州西百三十里。山極高峻，產茶，香色異常品，有泉出石竇。甚甘
郭母古井	安徽郎溪	在建平縣西南三十里。俗傳仙人以藥投井，水變爲醴者，即此
沸　泉	安徽郎溪	在縣東十里。水味甘美，冬溫夏涼
白雲潭	安徽涇縣	縣北白雲山產美茶（白雲茶），下有白雲潭

（續）

泉水名	地理位置	記　　　述
桃花潭	安徽涇縣	在縣城西南的陳村和萬村之間。潭水清冷皎潔，煙波無際。唐·李白應涇川豪士汪倫之邀到此遊歷，並留下膾炙人口的《贈汪倫》絕句
紫微泉	安徽巢湖	有縣西南王喬山紫微洞內。冬夏不竭。有唐·杜子春等7人貞元二十一年（805）摩崖石刻。《食物本草》卷二云：「阮令嘗取紫微水以淪茗，作詩云：紫翠山圍小洞天，洞中石下有寒泉。他年誰補《圖經》缺，合在康王谷水前。」
笑　泉	安徽巢湖	係天然泉眼，水清甘冽。舊志載：人默無泉聲，人笑泉大湧。又名呂仙泉，傳爲呂洞賓拔劍擊地，泉湧
笑　泉	安徽無爲	遊人喧嘩，泉水湧沸，似笑聲
錫杖泉*	安徽含山	在太湖山普明禪師塔寺西，戴重《太湖山遊記》中有記述
白龍潭	安徽含山	在縣西南二十里南十三都之蒼山。山勢峻拔，上有泉，曰白龍潭，方廣不一二丈，水深僅及骬，而淙淙石縛間，來去莫測也。潭旁產茶，香味獨異，即以潭水淪之，乳花凝白，蘭氣襲芬，眞佳品也
香泉 （香淋泉） （平疴泉） （太子泉）	安徽和縣	在城北覆釜山下。泉水四季常溫，可治皮膚病和關節炎。南梁昭明太子蕭統淋泉治癒疥癬，故名太子泉。北宋元祐五年（1090）知縣王大過修建湯池，並建浴院和龍祠
將軍井	安徽績溪	位於城西裕豐倉右。始掘於隋末，後廢。明嘉靖二年（1523），知縣李幫直見民苦汲，搜獲舊井，重建以便民。今井尚存
方家井	安徽旌德	位於隱龍村。稱「玉井千家」，掘於明代。清·施潤章《方氏義井》詩有「山潤長疑雨，千家舊井存」之句
鹿飲泉	安徽旌德	位於縣西二十步，汲以烹茗，味極香美。舊傳，有白鹿飲此，故名
玉井水	安徽旌德	位於縣西五里正山。其水清冷澄澈，宜於烹淪
八眼井	安徽歙縣	位於城內新南路八眼巷。鑿於宋初，初名殷公井。井呈圓形，井口直徑丈餘。井欄四墩八眼，石墩拼成「田」形，井眼呈「∴」形，每邊三眼。石墩下有石梁承托，井口中央正方形石板鋪蓋，可放吊桶。井水清冽甘潔，從未乾涸過
白水泉	安徽歙縣	在縣南1公里。水色如練，流入興唐寺。唐·李白詩云：「天台國清寺，天下稱四絕，我來興唐遊，於中更無別……檻外一條溪，幾回流歲月？」水味甘馨，異於他處，最宜烹茗

（續）

泉水名	地理位置	記　　　　　述
新安江水	安徽徽州	在徽州境內。宋・楊萬里詩云：「金陵江水只鹹腥，敢望新安江水清。皺底玻璃還解動，瑩然鹻潊卻消醒。泉從山谷無泥氣，玉漱花汀作珮聲。水記茶經都未識，謫仙句裏萬年名。」詩末自注：「太白云，借問新安江，見底何如此，又云，何謝新安江，千尋見底清。」
滴水泉	安徽休寧	在齊雲山石橋岩東。泉水自欄景岩中溢出，時歇時流，點點滴滴，故名。古人有詩云：「丹井源無底，瑤漿滴上台。昔時天帝鑿，今復世人開。脈收銀河細，聲飛玉滴來。穿崖分外詔，長得濯靈台。」
飛雨泉	安徽休寧	在齊雲山紫霄崖巔。飛泉下注，風吹斜灑入太乙池，濺石跳珠，四時無休。梅鼎祚有詩云：「懸崖晴雨飛，橫空清吹發，方池湛虛明，恍惚對秋月。」
龍涎泉	安徽休寧	在齊雲山石橋岩大龍宮石室內。室內山石皆紫色，獨有一青石狀若龍形盤旋蜿蜒，頭部垂容尺餘，水從龍口涓涓流下，故名。明代旅行家徐霞客曾遊此泉，以爲頗類北雁蕩山龍鼻水
珠簾泉	安徽休寧	在齊雲山南仙洞府雨君洞上。一股清流由突兀的危崖飛灑列注，在雨君洞口形成一道雨簾，點滴接連，發出拋金擊玉般的清幽悅耳音響。明代徐霞客讚曰：「珠簾飛灑，奇爲第一。」
龍井潭瀑布	安徽休寧	在馮村六股尖。爲新安江源頭第一瀑。落差300餘米，分數層從山頂跌宕而下，似白龍出澗，如雷鳴幽谷，甚爲壯觀。瀑下碧潭如鏡，灌木成陰
雙泉井	安徽休寧	位於徽光鄉霞塘村。掘建於明萬曆三十八年(1610)。有兩個井口。護欄上刻有「雙泉」二大字，「萬曆庚戌仲冬吉日」、「咸川延陵吳氏□」十五小字。相傳，是徽光人金德瑛嫁妹的嫁妝
雙口井	安徽休寧	位於縣城前街南口，開鑿於明崇禎十五年(1642)，井圈刻有「崇禎壬午歲孟冬日衆修」十字。爲縣重點文物保護單位
玄武林井	安徽休寧	位於藍田鄉小溪村北，掘建於明萬曆年間（1573~1620年），井在二山的塢口，土名玄武林，故名

（續）

泉水名	地理位置	記　　述
胡公井	安徽黟縣	位於縣城內儒學前，掘建於明正德年間（1506~1521 年）。邑人胡拱辰爲孔廟祭祀，需取潔水，遂鑿此井，故名。今仍供居民飲用
吳家古井	安徽黟縣	位於縣城泮鄰街。井圈上刻「吳家古井」四字。井口爲三眼，又名三眼井
雙塘山泉	安徽石台	在縣西百五十里。以泉淪茗，數日不變
雙蝰泉	安徽天柱山（潛山）	在天池峰東側石洞中。相傳，明慈禪師住山 40 年，唯苦汲水甚遠。明·劉若實遊此，內心惻然，偶至庵後，見石罅澤潤，掘石尺餘，躍出兩蝰，泉水汩湧
飛來泉	安徽天柱山	源出飛來峰西麓，經南關口，入飛來澗，匯青龍澗，下瓊陽川
鐵心泉	安徽天柱山	在天柱峰北鐵心石旁，源於石花崖下，直下烏龍潭
幽澗泉	安徽天柱山	在馬祖庵北，源於天書峰下，繞霹靂石，穿蓮子洞，出馬祖庵，穿滴翠橋，下燕子沖，入黑虎河
九曲泉	安徽天柱山	在茶莊南九曲嶺下。深溪百轉，泉流高懸，飛珠泄玉，蔚然壯觀
梁公泉	安徽天柱山	在天祚宮旁，源於雞冠石嶺東側
龍井泉（飛龍泉）	安徽天柱山	源於仙人崗東側，入三井潭
山谷泉*	安徽天柱山	在馬祖寺西山谷間
摩圍泉	安徽天柱山	在三祖寺大雄寶殿後的達摩崖下。舊志稱宋·黃庭堅最愛飲此泉水，自號摩圍老人
卓錫泉	安徽天柱山	在三祖寺東卓錫峰下。相傳梁武帝時，金陵高僧寶志與白鶴道人鬥法。錫杖卓此，泉輒湧出。今甃成井，旱汲不竭
白鶴泉	安徽天柱山	在三祖寺東眞源宮遺址前。因年久失修，泉被淹沒。1945 年大旱，於宮前涸塘中覓擴水源，掘丈餘見殘井，清泉輒湧，色味俱佳，取之不盡。重修井牆，並撰《白鶴泉記》存三祖寺。今泉、井具淤
丹霞泉	安徽天柱山	在眞源宮後舒王閣下，秋冬多涸。保大中道士寥子沖禱於祠，泉流溢。今廢
玉照泉	安徽天柱山	宋·黃庭堅《玉照泉》詩原注：「玉照泉與潛山玉照峰對峙，舅氏李公擇始坎石碑而名之。」今無考

（續）

泉水名	地理位置	記　　述
飛龍泉	安徽潛山	在萬壽宮內。泉如瀑布，味甚甘冽宜茶
聰明泉*	安徽宿松	在鯉魚山南麓
羅漢泉	安徽宿松	在羅漢蕩。水自山溜滴滴石堋中，烹茶注盞，薰蒸有雲霧氣
杏花村古井	安徽貴池	在城西。古時，橫貫十里，遍植杏樹，稱「十里杏花村」。唐會昌四年（844），詩人杜牧由黃州遷官池州刺史，清明時節遊杏花村，酒後吟誦《清明》詩云：「清明時節雨紛紛，路上行人欲斷魂，借問酒家何處有，牧童遙指杏花村。」舊時，有「十里杏花十里酒肆」，古井爲釀酒之泉
神移泉	福建福州	在東山之麓。相傳，唐僧守正庵居，去泉頗遠。一夕，泉忽移於其側。明僧唯岳詩云：「岩頭瀑布瀉寒煙，舟底澄清浸月圓。性水眞空同法泉，神從何處更移泉。」
靈源洞泉	福建福州	在鼓山。明·徐𤊾《靈源洞汲泉煮茗，摩崖觀蔡君謨題刻，乃慶曆丙戌（1046年）仲秋八日，予至亦以是日，溯自蔡君日，計五百八十餘年矣》：「呼童攜茗具，古澗汲寒泉，活火烹林際，團焦坐石邊，長空無過鳥，疏樹有涼蟬，細讀名賢跡，苔侵六百年。」
苦　泉	福建福州	在北郊。蔡襄守福州日。試茶必於北郊龍腰取水烹茗，無沙石氣，手書苦泉二字，立泉側
義　井	福建福州	在社稷壇東里許。有義井二字，大盈尺，相傳爲蔡襄所書
虎乳泉 泉窟觀瀑 瑞　泉 丸　泉 一線泉 二相泉	福建泉州	在清源山風景區。泉州，因山多清泉得名。清源山，因源頭水清得名。虎乳泉在「第一洞天」附近，泉水從石磯隙縫中流出，注入一尺見方的石池中。相傳，曾有乳汁不足的母虎每天帶著虎仔到此飲水，以泉水替代乳汁，故泉名「虎乳」。清源山泉眼不下百孔。知名的還有彌陀岩的「泉窟觀瀑」；妙覺岩興福院的瑞泉；南台岩山門外的丸泉；高土峰右側的一線泉；上洞下洞之間的二相泉等
洗缽泉	福建永春	位於葛嶺山麓，這裏是方廣岩風景區，有「閩山福地」之譽。泉流如練，以洗缽泉最著名
白龍井	福建永春	在方廣岩路口。泉色白，味清冽而甘，試茶爲第一
梅峰井	福建莆田	在縣西北梅山光孝寺。其水甘冽
九仙泉	福建仙遊	在何嶺。相傳爲昔九仙飛升之處。宋人有詩云：「何嶺巍山欲接天，清泉直瀉白雲邊。桃花不點尋常路，從此依稀度九曲。」

（續）

泉水名	地理位置	記　　述
雷劈泉	福建仙遊	在縣東北八十里尋陽山之巔。相傳，泉源因岩石障塞不通。一夕，雷劈成罅，泉流始達，味甘而清，故名
彌峰岩泉	福建仙遊	彌峰岩泉水烹茶最佳，能使茶色白而香，氣清越
九鯉湖水*	福建仙遊	在縣東北興泰里。明·王世懋作有《九里湖記略》
呂峰泉	福建沙縣	在呂峰山頂，故名。泉極清澈，甘冽宜烹茗
寶華泉	福建將樂	在天階山寶華洞內，故名。明督學王世懋有「芙蓉片片滴璚漿」之句，泉出石穴，寒而味冽
甘露泉	福建泰寧	在甘露岩。梁淮詩云：「久聞勝地到無由，今日追隨雪滿頭。石髓香生甘露乳，岩櫳影落梵王口。人愁石徑蒼苔滑，鳥語山嵐碧樹稠，一縷爐煙飛不到，共談清話到茶甌。」
碎玉泉	福建泰寧	在縣東寶蓋岩
清源泉	福建晉江	在清源山，故名。紫澤洞上下洞之間的泉水，甘潔無比，不下惠山泉
國姓泉	福建晉江	位於白沙村。清順治三年（1646）鄭成功開鑿。朝野上下都稱鄭成功為國姓爺，故名
蟹眼泉*	福建金門	在太武山巔。盧若騰作有《浯州四泉記》
將軍泉*	福建金門	在兜鍪山麓石壁間
龍井泉*	福建金門	在龍湖村北
華岩泉*	福建金門	在華岩庵
三叉河水 惠民泉 龍腰石泉 餘　泉	福建龍海	水以三叉河為上，惠民泉次之，龍腰石泉又次之，餘泉又次之
聖　泉	福建安溪	在駟馬山左聖泉岩。茶名於清水（岩），大名於聖泉
帝昺井	福建漳浦	在古雷山下。相傳帝昺南奔到此，汲井烹茶，棄茶井邊，久而成樹，今是地多茶，土人稱曰皇帝茶。另太武山也有皇帝井皇帝茶
東庵井	福建漳浦	在東門外印石山椒，其泉清甘，烹茗為佳
虎　泉	福建漳浦	在虎山南麓，味甘厚而有餘香，以器盛之，經年不變，烹茶最勝
大溈泉	福建邵武	在熙春、西塔兩山之間。昔有僧大溈卓錫於此，清泉湧出，故名。水味甘冽

（續）

泉水名	地理位置	記述
陸羽泉	福建建甌	宋初楊億以爲僞托。楊億《建溪十詠・陸羽井》：「陸羽不在此，標名慕昔賢。金瓶垂素綆，石甃湛寒泉。」
醴甘泉	福建建甌	在蓋仙山。宋・汪藻有「一派靈源浚已長，色濃如醴味甘香」之句，故名
白鶴泉	福建建甌	在市東白鶴山，泉以山名
鳳凰泉* （龍焙泉） （御泉）	福建建甌	在鳳凰山下，茶堂前，宋咸平（998~1003 年）間，丁謂監茶事於堂，前引二泉，爲龍鳳池，中爲（紅雲）島，四面植海棠，晴光掩映，如紅雲浮其上，今池廢而島猶隱隱可識。鳳凰泉，茶焙中，泉甚清潔，上供茶用此濯之
龍井石泉 （通仙井）	福建武夷山	御茶場，在武夷二曲之西，即宋希賀堂址，元時創設。大德七年（1303），奉御高久住以其地狹陋，乃相前岡得龍井石泉一泓，甚清冽，闢基建殿於內，以儲新貢
語兒泉	福建武夷山	在二曲溪南虎嘯岩附近，因泉水之聲如小兒牙牙學語而得名。其味甘冽，宜發茶香
定 泉	福建寧德	在縣西白鶴山。水深二尺，旱澇不增減。宋・高頤有「此泉源流本曹溪，名之以定實亦宜」之句
珍珠泉 七龍泉 九曲泉	福建福鼎	在太姥山
海眼泉	福建霞浦	在南洪山石洞口。泉出石竅，清澈一泓。洞內有篆書石刻，出於天成，今人不識。宋・韓伯修詩云：「壁立東南第一峰，問名知道葛仙翁。丹砂灶逼雲頭近，玉井泉流海眼通。六字籀文天篆刻，數間洞室石岪嶁。我來整屐層巓上，無數群峰立下風。」
觀後井	福建福安	在城內北眞慶觀後，明崇禎（1628~1644 年）間鑿，泉香味甘，爲諸井冠，邑人烹茶，多汲於此
桂岩井	福建福安	在坦洋，產茶甚美，由山麓登桂岩，香聞數里，岩下有井泉，清且冽
鹿 井	江西南昌	在府城西南七十里久駐村。井在溪中，天旱溪涸，井乃見。曾有群鹿飲其中，故名

（續）

泉水名	地理位置	記　　　　述
洪崖井	江西南昌	洪崖井，在西山翠岩，應聖宮之間。距府城 20 公里。洪崖，一名伏龍山，乃洪崖先生煉藥處。有洞居水中，宸濠嘗厝斗見底。有五井，各方廣四尺許。洞側瀑布泉，狀如玉簾，歐陽修品爲第八泉
瀑布泉	江西南昌	
聖　井	江西進賢	在縣南麻姑山麻姑觀之東
谷簾泉*	江西廬山	在康王谷，⋯⋯有水簾飛泉被岩而下者，二三十派，其高不計，其廣七十餘丈。張又新《煎茶水記》云：廬山康王谷水簾水第一
玉簾泉	江西廬山	出石境峰下。相傳迷失草間，闢之者，歸宗（寺）僧蠡雲也。旁建小閣曰「觀泉」
招隱泉 （玉淵泉） （陸羽泉） （第六泉）	江西廬山	棲賢橋側有招隱泉，其下有石橋潭，水出石龍首中，瀉下三峽澗，匯爲巨潭。張又新《煎茶水記》云：廬山招賢寺下方橋潭水第六
雲液泉	江西廬山	在谷簾泉側，山多雲母，其液也，洪纖如指，清洌甘寒，遠出谷簾之上
一滴泉	江西廬山	在觀音岩南有馬尾水崖一滴泉
三疊泉* （三級泉） （水簾泉）	江西廬山	在九疊谷內。宋·張世南《三疊泉、中泠泉和玉乳泉》中有記述
聰明泉	江西廬山	位於東林寺內。以東林寺高僧慧遠稱讚荆州刺史殷仲堪「君之才辨，如此泉湧」而得名。泉池下有碑刻「聰明泉」和皮日休聰明泉詩
玉壺泉	江西彭澤	在縣南 40 里石壁山下玉壺洞，故名
黃漿泉	江西彭澤	在縣東南 40 里黃漿山，故名。宋代黃鵬舉詩云：「清泉澈底瑩無泥，喚作黃漿恐未宜，若見洞仙還寄語，佳名當喚碧玻璃。」
瀑布泉	江西星子	在縣西十五里匡廬山開先寺側。桑喬山作有《瀑布泉疏》
神　泉	江西九江	在南二十五里錦繡峰下
雙　井	江西修水	有二：一在寧州西南三里。黃庭堅所居之南溪心有二井，土人汲以造茶，絕勝他處。庭堅有送雙井茶與蘇軾詩。又州南 30 步，掘二井以制火災，亦名雙井
菖蒲潭	江西武寧	在縣東四十里。相傳靖公品茶於此

271

（續）

泉水名	地理位置	記　述
醴　泉	江西新餘	在縣西三十里芝陽新店上。宋崇寧間，太史黃庭堅到此，飲而甘之，曰：自雙井以來數十年，皆不及此清冽，惜張又新、陸鴻漸未及知也。因題其旁石柱曰醴泉
獅子井	江西贛州	在府治前通衢左右
廉　泉	江西贛州	在光孝寺。相傳，古代贛州府有一太守廉潔奉公而揚名。一夜，雷電交加後，有清泉從地湧出，好事者名曰「廉泉」
靈泉井	江西贛州	在府治東坊江東廟前。烹茶味佳，兼可癒疾
焦溪水	江西南康	在縣西三十五里。源出鍋坑，流至浮石，入章江。蘇軾詩：「蕉溪閒試雨前茶。」
龜泉井	江西大餘	在縣西寶界寺內。掘井及泉，下有石龜，泉從龜雙目中出
猶石嶂泉	江西上猶	明萬曆邑人因嚴建寺岩中，泉水甘潔，四時不涸，瀹茗，茗更佳，拭目，目倍明云
白雲泉	江西崇義	在縣西門外白雲山下。清冽可瀹茗
九龍泉（龍泉）	江西安遠	在縣東南龍泉山。清·涂方略詩：「龍泉水烹龍嶂茶，何其此際斷津涯。更深月上難成寐，古寺鐘聲帶漏撾。」九龍嶂山茶與九龍泉為安遠之雙絕
龍　潭	江西龍南	在坊內堡，離城八里許，松梓山下有泉名龍潭味甘冽，土人恒秤泉，較他水更重
桃花絕品	江西興國	在厚嶺山。崖谷峻深，山北有峰，名桃花尖，石泉甘冽，里人用以造茶，稱桃花絕品
陸公泉	江西瑞金	在市西西南東明觀前。宋代瑞縣縣令陸蘊，與弟藻同遊此，烹泉瀹茗。邑人遂以陸公名泉
嘯溪庵井	江西石城	在城南六十餘里嘯溪庵。庵門一井如鏡，澄澈味香甘，鄉人造酒、烹茗，多往取之
宜春泉	江西宜春	在縣治側。故名
磐石泉	江西宜春	在袁江江心。有石如坪，大可5尺，平坦可憩，遊者至此，酌水，用以烹茗為樂
孝感泉*	江西豐城	在縣南八十里道人山
虎跑泉	江西宜豐	在四十都黃蘗寺。舊傳，有虎跑地出泉，故名
茗香泉*	江西樟樹市	在桂竹峽。清·劉瑞芬作有《茗香泉記》

（續）

泉水名	地理位置	記　　　　述
陸羽泉* （陸子泉） （燕支井） （胭脂井）	江西上饒	在城西北三里廣教僧舍。有茶叢生數畝相傳唐・陸羽所種，因號茶山。泉發砌下，甚乳而甘，亦以陸子名
宮　井 （義井）	江西上饒	在府城闤闠坊。又名義井。宋嘉泰（1201~1204 年）間義門鄭安壽修，明萬曆癸巳（1593 年）翁元勛等再浚九井，在高泉院內，四時不竭。今只存佛殿前一井，寺僧架轆轤其上，取以烹茗
一滴泉	江西上饒	在城西南南岩石穴中，朱熹詩云：「南岩兜率鏡，形勝自天生。崖前雨檻下，山雲後殿生。泉堪清病目，并可濯塵纓。五級峰頂立，何須步玉京。」
化雨泉	江西上饒	在府城鍾靈講院內，泉味甘冽
萬壽泉	江西弋陽	在縣城北稍東。唐・陸羽嘗之，以爲信州第三泉
市　湖	江西餘干	在縣治前。中有越水，風日清明，如鏡如練，不與衆水相混。唐・陸羽取以烹茶，謂味似鏡湖水也
烏龍井	江西德興	在縣東興寶坊。其水澄泓，四時不竭
丹　井	江西德興	在縣東妙元觀。相傳葛仙翁煉丹處
廉　泉	江西婺源	在紫陽東門外舊城牆下。南宋紹興二十年（1150），朱熹與門人漫遊至此，小憩暢飲後，感泉水涼冽，甘醇可口，揮筆題名「廉泉」，並立碑於旁
廖公泉	江西婺源	在城西查公山。北宋初，縣令廖平和棄官後隱居於此的南唐宣歙觀察使查文徵，修德講學之餘，常臨泉烹茶論道，後人遂在泉上方刻石名爲「廖公泉」
洗心泉	江西婺源	在縣西南福山書院前。爲異僧卓錫寓居此地時鑿岩石而開。相傳，飲後愚者變聰敏，渾者可清醒，惡者能從善。北宋崇寧（1102~1106 年）胡侃有詩云：「岩根石溜自涓涓，一見塵勞頓灑然，惟有開山老尊宿，無心可洗亦無泉。」
彰公山懸瀑	江西婺源	在縣北邊境彰公山。溪流從海拔 800 米的峭壁瀉下，形成落差 200 米的懸瀑，宛如白龍破雲而出，又似萬珠凌空傾瀉，跌落深潭，捲騰迷霧，身臨其境，飄然欲仙
龍泉井	江西婺源	位於城西南中雲村後門塘
虹　井*	江西婺源	位於縣城南門朱熹故居內。朱熹出世時，井中紫氣如雲。故立「虹井」碑。現僅存遺址

（續）

泉水名	地理位置	記　　述
府治泉	江西吉安	泉自舊府治垣壁中石隙流出。其源來自安福（按：瀘水自西向東，流經安福縣、吉安縣，匯入贛江），味極甘美，宜於烹瀹，為郡中第一泉
雷公井*	江西吉安	在東固山
東坡井*	江西泰和	在府治南
六八泉* （玉溪泉） （九龍潭）	江西泰和	在縣西五十里傳擔山。山極高峻，非攀援不可度。西南有石筍峰，尤峭拔，下有九龍潭，又名玉溪泉，凡四十八竅，至岩前合為一，因名六八泉，產茶，味極香美
西龍泉	江西遂川	在縣西十五里官坑。泉自山嶺流下，烹茶味佳
幞頭山泉 （流水 幞頭）	江西遂川	在幞頭山。山形如幞頭，有時赤光照人，有上中下三洞，洞中水流清泚，俗云流水幞頭。好烹茶，啜味長
蜜溪潭	江西萬安	在鵝公嶂。潭流清冽甘美，鄉人取以瀹茗
聰明泉	江西永新	在義山。宋·劉沆詩云：「義山之下有靈泉，泉號聰明自古傳。四百年中三相出，不才何幸繼前賢。」
安息泉	江西井岡山市	在州東北十里安息堡後，山澗中流出，盛夏汲以煎茶，其味越宿不變
醒　泉*	江西臨川	在正覺寺。李卓吾作《正覺寺醒泉銘》
冷　泉 （月泉）	江西臨川	在青蓮山南二里許。山麓有石，闊可丈餘，坎內出泉，冬夏不竭，一名月泉，取以烹茶，清美異常
石獅泉	江西臨川	石獅山，在城南八十里。孤石雄峙，中通兩孔如睛，爪牙伸縮，儼若獅踞，石磴險僅容足，既登，坦平如掌。石泉清冽，涓涓不絕。烹茶時，間有雲鶴幽鳥徘徊下翔，揮之不去
日來泉 （崇仁泉）	江西崇仁	在崇仁山，故名。宋·吳曾詩云：「有泉曰日來，但覺聲涓涓，縈紆若蛇走，往往山腹田。」
冷水井	江西南豐	在七都冷水坑。水最甘冽，其冷如冰，汲以釀酒烹茶，勝於他泉
月寶泉	江西金溪	在翠雲山。有岩洞正圓如月，泉出其中，味特甘美。南宋·陸九韶有詩云：「玉兔爰作泉，飲之化為石。規圓立山趾，萬古終不息。」
躍馬泉	江西金溪	翠雲山在縣南一都，距城四里，兩山對峙，一徑洞開，曰翠雲關，中有躍馬泉、鳴玉泉、試茗泉
鳴玉泉		
試茗泉		

（續）

泉水名	地理位置	記　　述
庵泉井	江西廣昌	在川壇側。水冷而甘，尤宜煮茗
趵突泉*	山東濟南	濟南舊城區一帶，泉眼眾多，湧流不竭，水質明淨甘冽，極為奇特。金代有人立「名泉碑」，列名泉七十有二，濟南遂有「泉城」之譽。可劃分為趵突泉、黑虎泉、珍珠泉、五龍潭四大泉群。趵突泉在市西門橋南，為古濼水發源地，一名瀑泉，一名檻泉，宋代始稱趵突泉。水質清醇甘冽，為七十二泉之冠，用以烹茗，尤發茶香。滿井泉、金線泉、臥牛泉、皇華泉、柳絮泉、漱玉泉、老金線泉、尚志泉、螺絲泉、淺井泉、馬跑泉、洗缽泉、白雲泉、望水泉、東高泉、對康泉、飲虎泉、道村泉、白龍灣泉、圍屛泉、登州泉、花牆子泉、杜康泉、青龍泉、混沙泉、灰池泉、北漱玉泉、趵突泉等28泉品及5處無名泉共同組成趵突泉群
黑虎泉	山東濟南	在黑虎泉東路，泉由三石虎頭沟湧噴出，如虎長嘯，故名。琵琶泉、金虎泉、匯波泉、溪中泉、瑪瑙泉、九女泉、白石泉、南珍珠泉、任泉、苗家泉、胤嗣泉、對波泉和黑虎泉等13泉品及1處無名泉共同組成黑虎泉群
珍珠泉	山東濟南	在泉城路北。泉從地下上騰，散如珍珠錯落，故名。溪亭泉、楚泉、散水泉、南芙蓉泉、朱砂泉、濯纓泉、太乙泉、小王府池、騰蛟泉和珍珠泉等10泉品及20處無名泉共同組成珍珠泉群
五龍潭	山東濟南	在舊城西門外，由五處泉水匯集成潭，故名。古溫泉、月牙泉、懸清泉、醴泉、江家池、靜水泉、回馬泉、洗心泉、北洗缽泉、東流泉、西密脂泉、五龍泉、天鏡泉、東密脂泉、漏泉、裕宏泉、顯明池，七十三泉和五龍潭等19泉品和3處無名泉，共同組成五龍潭泉群
白石泉	山東濟南	在舊城東南隅。為濟南七十二泉之一。泉水之上原有金山小剎。清·黃景仁《泉上》所寫為白石泉
杜康泉	山東濟南	在城外。《遺山集》卷三十四：「杜康泉今湮沒，土人有指其處，泉在舜祠西廡下，云杜康曾以此泉釀酒。……以之瀹茗，不減陸羽所第諸水云。」
神水泉	山東青島	在嶗山太清宮三清殿前。相傳是太上老君誕生之日，由九龍噴吐的聖潔神水，故名
金液泉	山東青島	在嶗山華樓峰碧落岩。舊傳，為道家煉仙丹之液，積年久疾，一飲而癒

275

（續）

泉水名	地理位置	記　　述
天液泉	山東青島	在嶗山翠屏岩。相傳，是天上神仙送給人間的玉液瓊漿
百脈泉	山東壽光	
孝婦泉	山東壽光	在顏源鎮
柳　泉	山東淄博	在淄川區蒲家莊東山谷中，綠樹成蔭，泉流谷底，蒲松齡曾在此設茶待客，搜集《聊齋志異》的創作素材，並自號「柳泉居士」
靈　泉	山東淄博	位於博山區鳳凰山南麓西神頭村的顏文姜祠內
范公泉	山東青州	在龍興僧舍西南洋溪中。當地人思念范文正公之德，故名
熏治泉	山東臨朐	位於冶源鎮
逢山泉	山東臨朐	在縣西逢山岩竇間，泉以山名
雩　泉	山東諸城	在市南常山之崖。相傳，蘇軾爲登州守，因縣大旱爲禱，驗而泉出，遂作亭其上，命名爲雩泉
泗水泉	山東泗水	在城東五十里的陪尾山麓。《讀史方輿紀要》稱爲「山東諸泉之冠」，以「名泉七十二，大泉十八，小泉多如牛毛」稱著，有「泗水泉林」之譽。清康乾時，爲泉林最輝煌的時期。泉林附近有行宮和多處園林建築
盜　泉	山東泗水	《尸子》：「『孔子』過於盜泉，渴矣而不飲，惡其名也。」後以「不飲盜泉」比喻爲人正直廉潔
玉女泉（聖水池）	山東泰山	在岳頂之上，水甘美，四時不竭
白鶴泉	山東泰山	在升元觀後，水冽而美
王母池（瑤池）	山東泰山	在泰山之下，水極清，味甘美
白龍池	山東泰山	在岳西南，其出爲漆河
天神泉	山東泰山	懸流如練
醴　泉	山東泰山	天書觀旁
樓兒井	山東高唐	在縣城內西南隅。水極清甘，夏月久貯不敗
臥龍泉	山東莒縣	位於城西浮來山
黃河水		明・許次紓《茶疏》：「今時品水，必首惠泉。甘鮮膏腴，至足貴也。往日渡黃河，始憂其濁，舟人以法澄過，飲而甘之，尤宜煮茶，不下惠泉。黃河之水，來自天上，濁者土色也，澄之旣淨，香味自發。」

276

（續）

泉水名	地理位置	記　　　　述
甘露泉 浮丘靈泉	河南偃師	在縣東南，瑩澈如練，飲之若飴。又緱山浮丘冢建祠於庭下，出一泉，澄澈甘美，病者飲之即癒，名浮丘靈泉
滴乳泉	河南林州市	在天平山。山勢平坦，泉水沿石而下，若滴乳狀，故名
瑩玉泉	河南林州市	在縣西南玉泉山。泉潔如玉，味甘如飴，烹茗甚宜
珍珠泉	河南安陽	位於城西20里的水冶鎮西。泉有8眼，又稱「珍珠泉群」。有3個主泉眼，三泉周圍有九條土嶺，宛如九龍相依，有「九龍三泉」之稱，遂名臥龍泉。泉池邊有二古柏樹幹在地面上四尺處合抱，猶如一低矮門洞。以珍珠泉群與柏樹門洞爲特徵，與附近的自然、人文景觀，構成安陽八景之首—「柏門珠沼」
小南海泉	河南安陽	位於縣西南五十里。山泉匯爲一湖，以「海」稱之
玉　泉 （玉川井）	河南濟源	在縣東一里，瀧水北。唐盧仝（號玉川子）曾在此汲泉煮茶
百　泉	河南輝縣	位於城西北蘇門山麓。泉區泉眼衆多，著名的有珍珠泉、搬立泉、湧金泉、漬玉泉……故稱「百泉」。泉水下注衛水，故又稱「衛源」。1976年建百泉碑廊，展示歷代碑刻350多塊
甘苦泉	河南焦作	在太行山南麓。有一對並列的泉眼，相距僅尺，流出的泉水，一甜一苦
香水泉	河南睢縣	在縣南。泉水不僅清冽甘美，還有馥郁醇厚的槐花香，人稱槐香水
淮水源	河南泌陽	張又新《煎茶水記》：「唐州柏岩縣淮水源第九。」
三仙矼	河南信陽	在城西南五十里仙石畈。張培金有詩：「兩山之中夾平石，石山流泉水色碧，連生三竅圓而堅，口大如甕深百尺，桃花紅映千矼春，第一烹茶味更醇，可惜品題無陸羽，年年只好待遊人。」
卓刀泉	湖北武昌	在武昌東南伏虎山麓卓刀泉廟前院。相傳東漢末年關羽曾率兵紮營於此，以刀卓地，清泉湧出。故以「卓刀」之名。泉水深約1米，呈淡碧色，多溫夏冽，味甘如醴。廟因泉而建，由泉得名
烏龍泉	湖北武昌	在縣南七十里

（續）

泉水名	地理位置	記　　述
黃龍山泉	湖北武昌	在縣南一百四十五里。秀箏盤紆，泉石甚美，山巔常棲雲霧，可占晴雨。產茶，名雲霧茶
九峰山泉	湖北武昌	在縣東五十里。山環如城，列逢九。楚藩命茶、鹽二商出金建寺，洪武（1368~1398 年）末敕建正覺禪林額，松柏蒼蔚，清泉冷冷，出於井，烹本山茶，不啻惠山泉味
除夕泉	湖北武昌	在縣南九十里湖東新市鋪左峽山口中。水甚清妙，淪茗有異香
茗山泉	湖北大冶	在梅山之南十里，有二峰，是爲大茗、小茗，絕巘挿天，清泉澄澈，宜淪茗
菩薩泉* 涵息泉 滴滴泉 活水泉	湖北鄂州	在市西五里西山，古稱「樊山」。西山多泉，如涵息，滴滴、活水、菩薩等，以菩薩泉最著名
惠　泉	湖北荊門	宋・勾龍緯《題惠泉寄知軍郎中》：「當時竟陵翁，老死卻不歷。品第十九泉，遺此泉可惜。此良惠此土，唯日流不息。作詩頌惠泉，勉哉君子德。」
麻姑仙洞泉	湖北麻城	洞在仙居山之腹，山半爲靜月寺，由寺左坡陀而升，過一亭過上，始至洞，懸石支架中空，如屋底，一池時有神魚游泳其中，泉水清冽，靈乳時滴，用以淪茗，不減惠山
白龍泉 黑龍井	湖北麻城	位於城東南龜峰山風景名勝區
陸羽泉* （第三泉）	湖北浠水	在舊治東1公里鳳棲山。唐・張又新《煎茶水記》：「蘄州蘭溪石下水第三。」
玉女泉 （溫泉）	湖北應城	在市境京山下。俗稱湯池
咸寧溫泉	湖北咸寧	在溫泉鎮。水溫50℃左右，水質透明，無色無味，可浴可飲
桃花泉* （桃花絕品）	湖北咸寧	在縣東南六十里桃花尖山。清・章列侯有《桃花磧記》
蜜　泉	湖北嘉魚	在縣南，其水甘如蜜，故名
黃鷹峰古井	湖北崇陽	在茱萸山南黃鷹峰。順治間（1644~1661 年），僧開古井

（續）

泉水名	地理位置	記　　述
萬石灣水	湖北石首	在楚望山麓。萬石峭立，水流湍急，故名。邑人王季清、曾退如偕友人袁中郎遊其處，汲水煮茶，其味雋永，云不減三峽
苦竹泉*	湖北松滋	在縣南苦竹寺
文學泉*（陸子井）（三眼井）	湖北天門	在城北門外
西江水*	湖北天門	西江水在縣境西，襄江一派，從城下過，通雲社泉，約數十道云。唐・陸羽《六羨歌》有「千羨萬羨西江水，曾向竟陵城下來」之句
陸游泉（三游洞潭水）	湖北宜昌	在西陵峽中西陵山腰。泉池呈正方形，邊長5尺，泉水清澈如鏡，甘醇涼爽，素有「神水」之譽。陸游於乾道六年(1170)遊三游洞，汲泉煎茶，留有「汲取滿瓶牛乳白……不是名泉不合嘗」詩句，故名
蛤蟆泉*	湖北宜昌	在縣西五十里扇子峽。蛤蟆泉，在蛤蟆培，石大數丈，形如蛤蟆。宋・黃庭堅《黔南道中記》、陸游《入蜀記》均有記載
玉　泉	湖北當陽	在縣西三十里玉泉山。玉泉寺東石鐘峽下有乳窟，水邊茗草羅生，葉如碧玉，名仙人掌茶。李白有「茗生此中石，玉泉流不歇」詩句。玉泉山、玉泉寺，以泉名爲山名寺名。玉泉與仙人掌茶，雙絕也
珍珠潭	湖北興山	位於昭君故里附近的回水沱。相傳，昭君依戀鄉土，臨潭滌妝，將頭上戴的顆顆珍珠撒拋潭中，故名。清人喬守中有「明妃留勝跡，此地滌新妝」詩句
楠木井	湖北興山	位於寶坪村。井旁有楠木古樹，故名。相傳，爲昭君當年汲水處，又名「昭君寶井」
照面井*	湖北秭歸	位於屈原故里香爐坪東側的伏虎山西麓
香　溪（昭君溪）	湖北秭歸	陸游《入蜀記》（乾道六年七月）：「十五日，……過白狗峽，泊舟興山口，肩輿遊玉虛洞，去江岸五里許，隔一溪，所謂香溪也。源出昭君村，水味美，錄於《水品》，色碧如黛。」
玉洞靈泉	湖北秭歸	歸州八景……玉洞靈泉，州東二十里。唐天寶五年（746），獵者得之。石壁峭空，洞門宏敞，鐘乳下滴，三伏時凜若九秋。唐・張又新《煎茶水記》云：歸州玉虛洞下香溪水第十四

（續）

泉水名	地理位置	記　　述
三峽水		三峽，西起奉節縣白帝城，東止宜昌南津關。《食物本草》：「三峽水，味美宜享，而上峽者為第一，中峽、下峽俱次之。昔人以為上峽水茗浮盎面；下峽水茗沉盎底；中峽水不浮不沉，界乎其中，試之果然。」
鶴峰七井	湖北鶴峰	容美貢茗，遍地生殖，惟署後幾株所產最佳。署前有七井，相去半里許，汲一井而諸井皆動，其水清列，甘美異常
潮　泉	湖北神農架	位於茅湖山。潮泉每天早、中、晚三次湧落，每次持續半小時。相傳，為明末清初農民起義將領李來烹發現
白鶴泉	湖南長沙	在岳麓山古麓山寺後。泉出岩石中，僅一勺許，最甘列，冬夏不竭。嘗有白鶴飛止其上，故名
白沙井	湖南長沙	在天心閣下白沙街東隅，歷史悠久，被譽為長沙第一井。井廣僅尺許，最甘列，汲之不竭
白茅尖山泉	湖南瀏陽	縣西九十里，界醴陵，其上一窩，有第一峰三字碑，中斷，下數十丈有庵，庵後，泉甚甘列，產茶亦異他山
茶　溪	湖南醴陵	在縣西四十里茶坑黛柏沖，石壁峭立，上有飛白書「茶溪」二字，徑數尺
醴泉*	湖南醴陵	縣北有陵，陵上有井，湧泉如醴，因以名縣
醍醐泉	湖南醴陵	在縣西五里味甚香
碧　泉	湖南湘潭	距（湘）潭西七十里，有泉曰碧
眞應泉	湖南湘潭	清・許淪《題眞應泉》：「陸翁何曾盡品題，烹茶合在畫橋西（泉在燕子橋西），波心夜月清如許，隱映成根水一堤。」
卓錫泉	湖南衡山	在福嚴寺。宋・宋祁《二泉記》：「……因名二泉，曰卓錫曰虎跑……凡淪者、烹者、飪者、茗者取焉，香以甘故也。」
虎跑泉	湖南衡山	
峰　泉	湖南衡山	在衡山。岳頂茶特豐，穀雨前焙之，煮以峰泉，甘香不減顧渚（紫筍）
鴛鴦泉	湖南洞口	在桐山鄉。二泉並列，間距近丈，溫泉 40°C，冷泉不到20°C
灘湖井	湖南岳陽	在縣南灘湖寺側。《風土記》井水煎白鶴山茶，氣成白鶴飛舞

（續）

泉水名	地理位置	記　　述
柳毅井	湖南岳陽	明‧譚元春《汲君山柳毅井水試茶於岳陽樓下》：「湖中山一點，山上復清泉。泉熟湖光定，甌香明月天。臨湖不飲湖，愛汲柳家井。茶照上樓人，君山破湖影。不風亦不雲，靜瓷擎月色。巴丘夜望深，終古涵消息。」
崔婆井	湖南常德	在城西三十里。相傳，宋時有道士張虛白常飲酒，姥崔氏不責以償，經年無厭，乃問所欲。答以江水遠，不便於汲，道士遂指舍旁隙地堪爲掘井，不數尺，得泉甘冽，異於常水
萊公泉	湖南常德	在縣北六十里甘泉寺中。泉味清美，最宜瀹茗，林麓四抱，境亦幽勝
圓　泉	湖南郴州	在州南十五里。唐‧張又新《煎茶水記》云：郴州圓泉水第十八。郴陽八景之一曰圓泉香雪。圓泉在州西南永慶寺即又名浮休泉；圓泉在州南二十里會勝寺即又名蒙泉。備考。另：光緒二十一年（1895）廣西《馬平（即今柳江）縣志》云：小龍潭，在立魚巖下，陸鴻漸《茶經》名爲圓泉。按：圓泉當在郴州
浮休泉		
蒙　泉		
四井泉	湖南郴州	在五雲觀帥家灣東門。五雲觀在城北龍潭之下
陸羽泉	湖南郴州	宋‧張舜民《郴州》詩：「枯井蘇仙宅，茶經陸羽泉。」
香　泉	湖南郴州	宋‧阮閱《郴江百詠‧香泉》：「僧舍靈源靜不流，只供齋缽與茶甌。」
愈　泉	湖南郴州	在城中。泉水清冷甘美，有患疾者，飲之立癒，故名
碧雲泉	湖南桂陽	在州治圃中。水極甘冽，宜茗
潮　泉	湖南桂陽	位於城南荷葉鄉塘化境內。潮泉水，可烹茶
玉液靈泉	湖南臨武	在舜峰麓黃門莊，懸溜峭壁，行人憩其下，暑渴便之，煮茗益佳
九曲池水	湖南汝城	連珠巖即靈洞山，在縣東5公里。內有巖洞，九曲池水清味甘，可以濯纓、瀹茗
甘　泉	湖南桂東	在新坊覆鐘山下，離城17.5公里。泉自石中溢出，多溫夏寒，四時不涸，色清潔，汲以煮茗，味最甘
珠簾泉	湖南桂東	珠簾泉，味甘，釀酒、烹茗有異香
金　泉	湖南寧遠	金泉庵在縣南10公里永樂山下，有水名金泉，清潔而味甘……徐旭旦記曰：寺枕永樂山之麓，山有泉，由暗潤達香積廚下，其水清冽，其味甘。雖方廣不滿五尺，而流沙耀金，靜影池碧，寺以故得名……又金泉試茗，爲八景之一

（續）

泉水名	地理位置	記　　　述
聖人山泉	湖南漵浦	聖人山，縣北 60 公里。宜陽江水出焉……水泉，味峻厲，使陸羽品之，未知堪入《茶經》否也？
龍　井	湖南芷江	龍井在州城外，泉味甘美，煮茗尤佳
茶水井	湖南芷江	茶水井在縣東 60 公里，水味甘，烹茗極香美
大四方井	湖南芷江	大四方井，在城內東北隅督學試院東轅門。泉極清，淪茗香味不改
菊花井	湖南芷江	在縣南 9 公里，泉清冽，可以淪茗
間歇泉	湖南張家界	在溫塘鄉蝦溪邊。突噴時，泉池水上漲 1 米，3 分鐘後回落
桂英山溪水	湖南龍山	桂英山在縣東北 25 公里，多桂樹，山下一溪環抱，水甘冽，居民取以烹茶
九龍泉（安期井）濂泉玉虹池虎跑泉	廣東廣州	在市北白雲山。山多有汩汩泉水，有名的：九龍泉、濂泉、玉虹池、虎跑泉……白雲寺前九龍泉井，有「九龍泉井」壁刻。《番禺記》：「初，安期生隱此乏水，忽有九童子見，須臾泉湧。」
雞湯泉	廣東廣州	市北郊鐘落潭東北側的旗嶺山下。泉水清鮮，民間稱爲神水、聖水、雞湯水。經化驗證明：雞湯泉爲世界稀有的標準淡味礦泉水，水質透明、無色、無嗅、無味，理化、衛生指標優良
清泉（越王井）（九眼井）	廣東廣州	在越秀山下，廣東省科學館內，是市內現存最古老的井泉，清泉街由泉得名。相傳開鑿於南越王趙佗年代，又名越王井。五代時爲南漢王室占有，專供宮廷內飲水。宋時，對居民開放，汲者絡繹不絕。井欄鑿有九孔，可九人同汲，又叫九眼井
貪　泉*（石門水）	廣東廣州	在廣州西北二十里石門山
從化溫泉	廣東從化	位於市西北。清代縣志有「其水溫熱」的記載。1931 年嶺南大學洗玉清撰文介紹溫泉後，才開發利用。水溫 30～40℃，品質優良，可浴可飲
芒芒髻山泉	廣東龍門	芒芒髻山，在左潭山，巔有岩，岩有泉，隆冬不涸。產茶甚佳，名化飯茶

（續）

泉水名	地理位置	記　　　　述
學士泉（雞爬井）	廣東番禺	天順中，學士黃諫謫廣州，品其水爲南嶺第一……學士泉烹茶，味最美，經晝夜色且不變，宜居第一。原名雞爬井，後更名
越王井	廣東番禺	在天井岡下。井深百餘尺，相傳爲南越王趙佗所鑿，故名。諸井鹹鹵，唯此井甘泉，可以煮茶
越台井（玉龍井）	廣東番禺	在山西歌舞岡。相傳爲漢‧趙佗所鑿。有趙佗登山飲酒，投杯於井，浮出石門，舟人得之的故事。宋代番禺令丁伯桂伐石開九竅，以覆其上
丫髻山泉	廣東佛岡	在城西四十八里丫髻山，泉以山名。有石壁峭立，竇中出泉，性清冷，盛夏汲以烹茶，可解炎熱。其旁諸山產茶，味清
卓錫泉	廣東南雄	在大庾嶺東北。相傳六祖以杖點石而泉出，味甚甘冽。宋‧張士遜詩云：「靈蹤遺幾載，卓錫在高岑。妙法歸何地，清泉流至今。」
卓錫泉	廣東樂昌	在市西45公里蔚嶺，稱蔚嶺泉。山高入雲，泉在其巔，世傳六祖從黃梅歸，卓錫而泉出，味極甘冽
蕨嶺山泉	廣東英德	在蕨嶺山麓。泉水由山坑湧出，此水沸時，加以茶葉，仍無色味，亦水性奇也
八　泉	廣東翁源	在縣東百五十里翁山之頂。泉有八穴：曰湧、甘、溫、香、震、龍、玉、乳，皆爲美泉，甘冽異常，宜於烹茗
黃楊山泉	廣東珠海	在香州黃梁都黃楊山。兩水夾流，瀑布百丈，下爲龍潭，淵深莫測。山出茶，以本山泉烹之尤佳
拓石泉（卓錫泉）	廣東潮陽	在縣西二十五里靈山。相傳，唐僧大顛結庵於此，以杖扣石而出泉，亦卓錫泉也。味甘冽異於他水
靈匯甘泉	廣東普寧	泉甘而冽……就泉煮茗，最爲清勝
西樵山泉	廣東南海	西樵山在市西南，面積14平方千米，有72峰，36洞、28瀑、207泉之勝，有「泉山」之稱
螺頂山井泉	廣東新會	螺頂山，右出爲蛇頭嶺……山麓有西竺庵，庵左有井泉，最宜茶
茶庵井	廣東新會	寶鴨山，有茶庵井，水最宜茶
甘　泉	廣東陽江	有甘泉，在舊縣治南，淪茶釀酒，滋味異常
萊公泉	廣東雷州市	在縣西館中。寇萊公〔寇準（961～1023）〕以司戶謫官民居此，喜飲此泉而得名

（續）

泉水名	地理位置	記　　述
思乾井	廣東茂名	在市東 0.5 公里。潘真人煉丹之水，味甚香美，煎茶試之，與諸水異，高力士曾取其水充貢
琉璃泉	廣東化州	琉璃山，在州西大路旁。明州守趙士錦建庵其山，名琉璃庵，有泉名琉璃泉，出名茶
曾氏忠老泉*	廣東梅縣	
鱷湖（鱷潭）	廣東惠陽	鱷湖，在豐山前。湖小而深，亦曰鱷潭，漲決通湖，惟此不涸，水最宜茶
龍塘泉	廣東惠陽	在郡城南沙子步。水最宜茶
錫杖泉*	廣東博羅	在縣西北 25 公里羅浮山小石樓下
蓮花庵泉	廣東海豐	在蓮花峰頂
靈源泉	廣西武鳴	爲一處典型的大型岩溶暗河泉群。泉水匯瀦成一個長 300 餘米，寬 50～200 米不等的靈源湖。爲煮茗、飲用的優質水源
渭　泉	廣西武鳴	在黃骨村西南，烹茶最甘，久不變味，可供一村之汲
小龍潭	廣西柳江	在立魚岩下
安息泉	廣西桂林	在州東北十里安息堡，盛夏汲泉煎茶，其味越宿不變
滴玉泉	廣西桂林	在龍隱岩。宋·方信孺有「春波皰微綠，斗柄涵空明，乳泉助茗碗，中有冰雪清」之句
喊水泉	廣西興安	在白石鄉蔣家屯村外，有三個泉口，流量 2 分鐘大，3 分鐘小，鳴鑼、叫喊不能改變「2 大 3 小」的節奏
冰　井	廣西梧州	在廣西梧州第二中學內，源出大雲山中，晶瑩甘冽。若汲之烹茶，則精茗蘊香，借此而發。井東有唐代容管經略使元結所作的《冰井銘》：「火山無火，冰井無冰。唯此清泉，甘寒可汲。鑄金磨石，篆刻此銘。置之泉上，彰厥後生。」
社留名山泉	廣西賓陽	在州南八十里。山半有石穴，水泉噴出，懸崖飛瀑，爲社留江之源，產茶甚佳，村人利之
子午山泉	廣西上林	子午山在里民墟南，狀如銀錠，山麓山泉九派，旱不竭，潦不溢，烹茶，其味最佳
承裕泉	廣西靈川	縣北二十里唐家鋪。色如碧玉，甘冽異常。昔爲唐承裕宅。五代時，唐承裕自中原避地於此，後人仕於宋，泉因人名
社公井	廣西荔浦	在官潭上石壁腳，其泉從石罅流出，冬溫夏清，烹茶，味鮮美

（續）

泉水名	地理位置	記　　　述
佛岩泉	廣西恭城	佛岩在縣北九十里，岩右有石筍一條，其下筍頭微出清泉，山僧以器盛之，烹茗極佳，宋進士田開讀書處
注玉泉	廣西藤縣	在縣西南。泉色如玉，味極甘美。元・余觀詩云：「雲南昆山液，月浸藍田英，臨風咽沉�追，滿腹珠璣鳴。」
桂山泉	廣西藤縣	在縣二里。色瑩潔而味甘寒。古詩云：「明蟾窺玉螫，老兔遺香酥，化爲銀河水，一口炎海枯。」
石　泉	廣西昭平	在寧化里黃姚南。水從石縫中流出，清冽可烹茗，埠人皆取汲於此。乾隆（1736~1795）間，街民分其泉爲內外二池
犀　泉	廣西富川	泉池深 3.4 米，長 10 米，寬 2.4 米。人們在泉邊呼叫，泉水即應聲而湧
西山泉（乳泉）	廣西桂平	西山一名思靈山，有乳泉，泉清冽如杭州龍井，而甘美過之，時有汁噴出，白如乳，故名乳泉，架竹引泉，沿崖種樹，可口可茗……西山茶，出西山棋盤石乳泉井右觀音岩下，低株散植，綠葉鋪葖，根吸石髓，葉映朝暾，故味甘腴而氣芳芬，炎天暑溽，避地禪房，取乳泉水煮之，撲去俗塵三斗，杭湖龍井未能逮也
石牛嶺井泉	廣西平南	石牛嶺下有井泉，清冽，烹茶最佳
靈液泉	廣西容縣	大容山。縣西北二十五里，東面有靈液泉，下下砢溪，即九十九澗之一，泉水甘冽異常，數百人飲之不竭，岩名靈液，以此岩在山第二層鉛寶洼內，深約二丈，復倍之。邑人覃武保之云：吾縣兩名山，大容、都嶠，南北對峙，而大容龍爲嶺表群山之祖，以對都嶠者，其泉尤烈，洹寒不冰，用以烹茶，極甘烈
不明泉	廣西陸川	在城東北十里東震山麓修竹庵旁。其水烹茶最佳
綠珠井	廣西博白	在雙甬山。相傳梁氏女綠珠生於此，泉以人名。明代時，井尙清冽，汲飲者顏色秀美，其後亦麗容
大龍潭	廣西靖西	位於縣城東北 1.5 公里的石山腳下
鵝　泉	廣西靖西	位於縣城南小鵝山麓。泉水湧出匯成巨潭，流入越南境內。有詩云：「疊疊峰巒來此岡，滔滔潭水甚汪洋。一方咸賴鵝泉澤，灌潤郁疆及外邦。」
卓錫泉（和靖泉）	海南瓊山	在縣東北潭龍嶺下。宋時有名衲和靖卓錫於此，甘泉忽自流出，故名和靖。蘇軾有：「稍喜海南州，自古無戰場，飛泉瀉萬仞，無肉亦奚傷」之句

（續）

泉水名	地理位置	記　　　述
惠通泉*	海南瓊山	在城東五十里。味極甘冽宜茶。蘇軾作有《瓊州惠通泉記》
雙　泉	海南瓊山	在縣北。蘇軾謂其泉相距不遠而味異，名之曰「洄酌」（薄酒之意）
玉龍泉	海南瓊山	在縣西南二十里。水自石竇流出，寒冽異常，其味甘潔，噴湧之勢如飛珠灑玉，大旱不減
新村井	海南澄邁	在城東。泉清冽，煎茶有粟泉氣味
澹庵泉*	海南臨高	
乳　泉	海南儋州	在儋州城南。蘇軾作有《乳泉賦》。乳泉井在東南朝天宮，即舊天慶觀
相　泉	海南儋州	在州西十五里，瀕海，潮長則鹽，退則清甘。《輿地紀勝》：「趙丞相謫吉陽，過儋耳十五里，盛暑渴甚，鑿井數尺，得泉以濟。」
魚爺井	海南文昌	在縣西五十里。水極清冽，相傳泉與海相通，中有一大魚，其頭白，俗呼魚爲魚爺，即出
西山包泉	重慶萬州	西山包泉，水味甘腴，偏宜煮茗。明・徐獻忠《水品全秩》：「宋元符（1098~1100 年）間，太守方澤爲銘，以其品與惠山泉相上下。轉運張績詩：「更挹岩泉分茗碗，舊遊彷彿記孤山。」
甘和泉	重慶開縣	在縣西北里許，盛山蓮台之旁，味甘色白，宜茗
蟠友洞泉（蟠龍泉）	重慶梁平	噴霧崖在縣東三十里白兔亭後。《勝覽》云：蟠龍洞之泉，下注垂崖，約二百餘丈，噴薄如霧，石壁間刻噴霧崖三字。宋・張商英留題云：「水味甘腴偏宜煮，茗非陸羽莫能辨。」范大成以爲天下瀑布第一，有飛練亭與之相對。嘉慶十二年（1807），邑令符永培手書「蜀嶺雄風」四大字，鑴於石壁
寇公井	重慶奉節	在縣西三里相公溪邊。變諸水，惟此烹茶最佳
孔子泉	重慶巫山	在縣東北三百步。宋・王十朋詩：「巫山孔子泉，可飲仍可祈。泉旁凡人家，聰慧多奇兒。」
潮　泉（靈水）	重慶武隆	志書云：「其泉如沸，日三潮，每至高丈餘。」早潮上午 8~9 點，中潮 12~13 點，晚潮 17~18 點，來潮時，猶密鑼緊鼓，接著泉水噴湧，50 分鐘後，水息音消。泉側有壁刻「三潮靈水」
項家井	重慶彭水	在縣城東山。泉水清冽，煮茗絕佳

泉水名	地理位置	記　　　　述
丹泉井*	重慶彭水	在鳳凰山開元寺
喊水泉	重慶酉陽	位於小坎鄉鋪視槽溝山麓。平時泉池乾涸，對著泉眼大喊幾聲，泉水汩汩流出
薛濤井* （玉女津）	四川成都	位於望江樓公園崇麗閣正南浣箋亭畔
南山泉*	四川金堂	在縣南五十里雲頂山。蘭陵錢治嘗作有《南山泉記》。宋·蒲國寶作有《金堂南山泉銘》
文君井	四川邛崍	在州南街左琴台側。相傳，即文君當壚處
煎茶溪	四川都江堰市	宋成都府一百零八景之一：煎茶溪，種茶岩。以茶得名
香　泉	四川敘永	位於縣城東北。山腰有泉，取以烹茗，味極甘芳，故名
百匯龍潭	四川江油	在縣西二十里獸目山。上下凡三潭，其水常流。山產獸目茶甚佳
茶川水	四川安縣	在縣東北。因兩岸產茶而得名
蘇　泉	四川三台	在舊縣東山之腰，泉水清冽甘美。東坡曾煮茶於此，故名
含羞泉 （縮水洞）	四川廣元	位於陳家鄉山谷中。泉水自溶洞溢出，日出水千噸。每遇聲響，水流隱止，稍後又顯露，有怪泉之稱。又名縮水洞
報國靈泉*	四川劍閣	在柳池鎮安國院
靈　泉	四川遂寧	縣東十里，數峰壁立，有泉自岩滴下，成冗深尺餘，紺碧甘美，流注不竭，因名靈泉
沈　水	四川射洪	沈水，即今射洪東南涪江東岸的支流——楊桃溪。宋·張孝祥以貢茶、沈水爲楊齊伯壽，並作有「炎州沈水勝龍涎」詩句
茗　泉*	四川隆昌	玉屏山，縣東南三十里，通志作正覺山。崇岡峻嶺，綿亙數十里，爲邑南屏。明代縣人郭孝懿有《正覺寺茗泉記》
煎茶溪	四川仁壽	煎茶溪泉中溪獨美，以煎茶，浮起碗面二三分不溢
玉液泉 （聖水） （神水）	四川峨眉山	在四川峨眉山聖水閣，明稱神水庵，因閣前有玉液泉而享盛譽。泉出石下，終年不竭，清澈晶瑩，甘爽可口
老翁泉*	四川眉山	在蟆頤山東 10 公里

（續）

泉水名	地理位置	記　　述
聖　　泉	四川犍為	小安樂窩（即聖泉漱玉），城西里許翠屏山麓。竹木蓊蔚，古寺清幽。聖泉出自半山，四時不涸，瑩潔清冽異常，時人常為瀹茗之會云
玉坎泉	四川青神	在中岩。黃庭堅嘗銘之，有「蜀中之泉，莫與比甘」之句
嘉魚泉（流杯池）	四川長寧	在馬鞍山下。《輿地紀勝》云：有小魚，四時如一，游泳其間，其泉夏冷冬溫，汲以釀酒烹茶，味極甘美。前輩於上巳日流觴於此，又名流杯池
金魚井	四川高縣	在縣西北一百二十里七星山下。水冷芳冽。蘇東坡曾遊於此……寓居郡城，嗜茶，嘗遣人遍汲泉水試之，極稱此水為佳
龍　　泉	四川興文	龍洞在上羅者三，在下羅者二，灌溉田畝，多資其利，惟上羅場一洞，在深谷中，其味清冷，煮茶最香
龍王井	四川興文	在建武城內北街。相傳源出玉屏山麓，昔人砌石引泉，伏流入城，水極甘冽，烹茗釀酒，絕佳
甘露井	四川名山	在蒙頂上清峰。井水，雨不盈，旱不涸，後人蓋之以石，遊者揭石取水烹茶，則有異香。上清峰還產甘露茶
玉液泉	四川名山	棲霞寺在百丈場後山，所祀神為孔子、老子、釋迦，張落魄修道之所也。宋姜延禧觀，明初易名，後遭兵燹。清康熙（1662~1722年）時僧海德重修，殿宇宏整，花木幽秀，附近玉液泉，烹茶芳冽，夙號明勝
紫霞井	四川名山	紫霞山在城南。山左有紫府飛霞洞，中有石龍，屈曲靈妙。自宋建梓潼觀，頗極閎敞。前有紫霞井，甘冽宜茶
神　　泉	四川丹巴	位於紅旗鄉邊爾村。泉水自一小斷層中湧出，伴隨著串串氣泡。水無色透明，頗似汽水，和麵蒸饅頭不用發酵
聖　　泉	貴州貴陽	位於西郊黔靈山。又名靈泉、漏勺泉、百盈泉，水自石罅迸出，一晝夜之間百盈百縮，有如潮汐。水味甘冽宜茶
白茶水	貴州務川	白茶水，在州東一百七十里，因產白茶而得名
平靈台泉	貴州湄潭	平靈台，縣北四十里，在馬螳箐，懸崖四面，攀陟甚難，頂上方廣十里，茶樹千叢，清泉醇秀
潮　　泉	貴州修文	位於縣城西北的觀音山南麓岩洞中。又名三潮水。夏秋時，每日早、中、晚發潮泉三次。泉水清澈，為宜茶好水

（續）

泉水名	地理位置	記　　　　述
喜客泉	貴州平壩	在城西南 5 公里。副使焦希程《記》略云：「平壩之西，有泉湧焉，湛然甘冽，可鑒可酌，冬溫而夏清，客至語笑，明珠翠玉，累累而沸，風恬日霽，晶瑩射目，客語在左則左應，在右則右應，眾寡亦如此。否則，已殆如酬酢，因名之曰喜客泉。」
百刻泉	貴州平壩	在城西 2.5 公里。水自石罅迸出，匯而爲池。每晝夜進退盈縮者百次，故名百刻
天　池	貴州都勻	在凱陽山頂。其山險峻，周圍四壁陡絕，獨一徑尺許，僅可側身而陟，池水清冷可茗
滾水井	貴州惠水	在城南六里，水出山麓，味清而最涼，以之烹茶，異於他水
石岩井	雲南昆明	在圓通寺內石岩下。以之烹茶，其味香美，非他泉可及
碧玉泉	雲南安寧	位於昆明市西 39 公里的安寧境內。每晝夜湧水量千餘噸，爲弱碳酸鹽型溫礦泉水，水溫 40～45℃，可浴可飲。有「天下第一湯」之稱
潮　泉	雲南安寧	在曹溪寺北。每隔三四小時噴湧一次，有「三潮聖水」之稱
鄧家龍潭	雲南沾益	在西門城腳。泉甘美，可烹茶
孫家井	雲南沾益	在南門外。泉湧不息，清冽味甘，烹茶家多取汲於此
馬龍溫泉	雲南馬龍	在州南四十里。水清味甘，可以沃茶
磨盤山泉	雲南羅平	磨盤山。在州北里許，俯視太液湖，上建玉皇閣，下沸清流、味甘美，堪似茶泉，特乏賞鑒耳
石馬井	雲南楚雄	城外石馬井水，無異惠泉
姚州古泉	雲南大姚	在城西四里古泉寺之左，其水甘冽，烹茗極佳
大王廟甘泉（羊郡甘泉）	雲南大姚	大王廟甘泉有上下二泉，味皆甘，上泉今架木見流關內，注之石缸，汲飲稱便；其下一泉，湧出石罅，味更清冽，煮茶爲向來司署取汲之。提舉郭存莊鑿甃深廣，建亭其上，以障塵濁，匾曰羊郡甘泉。
聖　泉	雲南大姚	聖泉寺井舊志：名大王寺，在寶關門外，山麓有二井，水味甘冽，上井美於烹茶，下井利作豆腐。相傳井脈來自賓居大王廟，故以名寺
淵　泉	雲南建水	淵泉近大井，水味清美，烹茶甚佳，俗呼小井
流　泉	雲南建水	瀘江北五里曰流泉，在北山寺左，味甚甘，春秋墓祭者，必汲以煮茗。寺舊稱北岡華刹

（續）

泉水名	地理位置	記　　　　述
蝴蝶泉	雲南大理	在點蒼山雲弄峰下，泉以蝴蝶奇觀得名。泉池約二三丈見方，水質清澈，淡美宜茶
一碗泉	雲南鶴慶	在城東南七十里大成坡頂。相傳，南詔蒙氏過此，拔劍插地，泉隨湧出。深僅尺許，大旱不涸，味極甘美
法明井	雲南保山	在法明寺，有二，一在棲雲樓，一在歸休庵。煮茶無翳
黑龍潭	雲南麗江	位於城北象鼻山麓。有流泉數十股，匯成巨潭，每晝夜出水量 20 萬噸，為西南湧泉之最
白　泉	雲南中甸	因泉水中溶解了大量碳酸鈣，當從岩心泛起，碳酸在流經的平坎和山坡沉澱，天長日久，便形成了一層鋪雪蓋銀的奇特坎坡景觀
塔各加泉	西藏昂仁	在縣西。泉口直徑約 40 厘米，泉眼的水柱一起一落，經過幾次重複後，突然一聲巨響，一股直徑達 2 米的水柱射向空中，高達 20 米餘。水柱頂熱氣翻滾，化成熱泉雨，從空中灑下。瞬息間，又恢復平靜。是一口無規律的間歇泉
冰　泉	西藏藏北	在藏北高原，是一種冰狀固態泉，不能流動。冰泉水礦化度低於 1 克／升，是優良的淡水
昊天觀井	陝西西安	在昊天觀常經庫後。唐人《玉泉子》云：與惠山泉脈相通，與惠山泉水同味
冰　井	陝西藍田	在玉案山。他水流入輒成冰，經夏不消。長安不藏冰，但於此地求取。冰井味甘，主解熱毒，宜於烹茶
華山玉井 華山玉泉	陝西華山	華山玉女峰、蓮花峰、落雁峰之間的山谷中有鎮岳宮，宮前玉井深 30 米，周圍半之。北麓山口又有玉泉院，相傳院中玉泉與玉井潛通，二水均汲清冽甘醇，宜烹茗清賞
靈　泉	陝西鳳翔	在縣東北十五里。水味甘冽。蘇軾詩云：「金沙泉湧雪濤香，灑作醍醐大地涼。解妬九天河影白，遙傳百谷海聲長。僧來及月歸靈石，人到導源宿上方，更續《茶經》校奇品，山瓢留待羽仙嘗。」
潤德泉	陝西岐山	在縣西北七八里周公廟，廟後百許步有泉依山湧冽，澄瑩甘潔
三　泉	陝西勉縣	在大安軍東門外瀕江石上。有泉如小車輪，品列鼎峙，故名三泉
石　泉	陝西石泉	在縣南 50 步。其水清冽，四時不竭，縣因泉名

<div align="right">（續）</div>

泉水名	地理位置	記　　　述
漢江中零水	陝西安康	在石泉—旬陽一帶。張又新《煎茶水記》：「漢江金州上游中零水第十三。」
武關西洛水	陝西商州	張又新《煎水茶記》：「商州武關西洛水第十五。」
天柱泉	陝西山陽	在縣南八十里。其山壁立萬仞，形如天柱，泉當絕頂，清冽可飲
甘露泉	甘肅蘭州	位於市南五泉山。山有五泉，相傳是霍去病西征途中缺水「抽鞭出泉」。甘露是五泉中出露位置最高的泉，以「天降甘露」得名
掬月泉	甘肅蘭州	位於五泉山文昌宮東側。仲秋之夜，月上東山，得月影於泉池，似掬明月於玉盤，故名
惠　泉	甘肅蘭州	位於五泉山西龍口下谷底。水量爲五泉之首，除飲用外，還可漑田，「養民之惠」，故名惠泉
摸石泉	甘肅蘭州	位於五泉山曠觀樓下摸子洞中，故名
蒙　泉	甘肅蘭州	位於五泉山公園二道門東路。爲五泉中流量最小的泉，水質清冽，味甘醇
甘　泉	甘肅皋蘭	在縣南三十里，地名峨嵋灣，水甘，可烹茶
紅泥泉	甘肅皋蘭	在紅泥岩下，谷深樹密，盛夏入之，寒氣襲人，岩半祠宇巍峨，泉出其旁，清冽潺湲，色白而骨重……釀酒烹茗，風味殊絕。舊縣地有秦維岳《紅泥泉》詩：「蘭郡多泉水，茲泉味莫加，調羹宜作醴，消暑可烹茶。」
玉液泉	甘肅楡中	位於興隆山風景名勝區
甘　泉*（天水）	甘肅天水	在甘泉鎮。《秦川志》：「甘泉寺，東南七十里，佛殿中有泉湧出。」「泉在廡前檐下，名曰春曉泉，東流入永川，其水極盛，……作寺覆其上，號甘泉寺。」水味甘純，宜烹茶。有「天水」之譽
飲軍泉（跑馬泉）	甘肅天水	在城東四十里。相傳，唐・尉遲敬德與番將金牙戰，士卒疲渴，敬德馬忽跑，泉水湧出，三軍飲足，至今不竭。宋・游師雄飲之，賞其清冽，因與葉康直詩云：「清泉一派古祠邊，昨日親烹小鳳團，卻恨竟陵無品目，煩君精鑒爲嘗看。」古祠，即鄂國公祠，敬德封鄂國公
酒　泉*	甘肅酒泉	在東關酒泉公園。相傳，霍去病倒酒於古金泉，泉水化酒水，故名。原有三竅，今僅存一泉眼，清澈宜淪茗。清宣統辛亥三月，立「西漢酒泉勝跡」大碑刻於泉池

好水泡好茶

（續）

泉水名	地理位置	記　　述
月牙泉	甘肅敦煌	在鳴沙山北麓，水面形似月牙，故名。後漢時期就有泉水的記載，千百年來，流沙堆積，泉水不涸，具有沙漠明珠的神韻。泉水清冽甘美，宜瀹茗
玉漿泉	甘肅隴西	在城西烏鼠山。相傳，周武帝時，豆盧勣為渭州刺史，有惠政，華夷悅服，馬跡所殘，忽飛泉湧出，民以玉漿稱之
潮　泉	甘肅宕昌	在角弓河畔。其出露範圍約 5000 平方米，為一多泉眼的潮泉群。水質屬重碳酸鈣型水。為難得的優質礦泉水，宜烹茗
玉繩泉	甘肅成縣	在縣東南 3.5 公里，萬丈潭之左。宋·喻涉有「萬丈潭邊萬丈山，山根一竇落飛泉」之句。泉甘宜茗
豐水泉	甘肅西和	在縣南百里仇池山。四面拱立峭絕，險固自然，絕頂平地方二十里，泉可煮茶。杜甫詩云：「萬古仇地穴，潛通小有天。神魚人不見，福地語空傳。近接西南境，長懷九十泉。何時一茅屋，送老白雲邊。」
戛玉泉	甘肅合水	在縣西南七十里。水味甘冽。石崖上刻有唐代詩句：「山脈逗飛泉，泓澄傍岩石。亂垂寒寒篠，碎灑珍珠滴。清波涵萬象，明鏡瀉天色。有時乘月來，賞脈還自適。」
扎陵湖鄂陵湖	青海瑪多	是黃河源頭兩個最大的高原淡水湖泊。古稱「柏海」。清·齊召南《水道提綱》有「鄂陵在東，言水清也；札陵在西，其水色白也」的記載。兩湖相距 20 公里，湖區海拔 4300 米，為黃河之源泉。「黃河之水天上來」，名副其實
天　池	新疆阜康	在市境內天山東段博格達峰下的半山腰。古稱瑤池。湖區海拔 1980 米，水清冽純淨，有「天飲」之譽。天池之名，取自「天鏡」、「神池」
博斯騰湖	新疆焉耆	在天山山脈南麓的焉耆盆地。古稱「敦薨浦」、「焉耆近海」、「西海」。面積 1019 平方千米，是中國最大的內陸淡水湖。湖水澄鮮，冰清玉潔
千淚泉	新疆拜城	在克孜爾千佛洞附近的一條山坳中。泉水從懸岩峭壁上落下，琤琤有聲，水質清澈甘冽，是理想的烹茶之水
報震泉	新　疆	在沙漠中。每當地震前集，會發出短笛聲似的鳴叫，幾里之外，都能聽見

參考書目

(1)吳覺農，中國地方志茶葉歷史資料選輯・北京：農業出版社，
1990

(2)徐海榮・中國茶事大典・北京：華夏出版社，2000

(3)朱世英・中國茶文化辭典・合肥：安徽文藝出版社，1992

(4)陳彬藩・中國茶文化經典・北京：光明日報出版社，1999

(5)張科・說泉・杭州：浙江攝影出版社，1996

(6)黃仰松，吳必虎・中國名泉・上海：文匯出版社，1998

(7)王幼輝・水，永恒的主題・石家莊：河北科學技術出版社，
1999

泉水名	地理位置	記　　　　　述
乳　井	台灣彰化	在劍潭山也佳莊，四周巨石，有泉竅，鑿之深□如乳，甘可淪茗
陽明山溫泉	台灣台北	泉水從七星岩中湧出，屬乳白色和暗綠色兩□泉，質似米漿，呈弱鹼性。水質清潔，水量□竭，可飲可浴
四重溪溫泉	台灣屏東	位於恒春鎮以北約 13 公里的群山之中。水清□味，水溫 45～60°C之間，可飲可浴
關子嶺溫泉	台灣台南	位於白河鎮東。爲台灣南部第一溫泉，又稱「□岩隙湧泉時同噴烈焰，水不淹火，火不下水，□泉分清、濁兩穴。濁泉約 80°C，可以浴療；□水質清純，味甘可飲
日月潭*	台灣南投	台灣最大的高山天然湖泊。面積 7.7 平方千米□泉水潺潺，湖面澄碧。潭北半部形似日輪，□月，故名

後記

　　爲了弘揚中國茶文化，促進茶業的發展，中華全國供銷總社于觀亭先生和中國農業出版社穆祥桐先生共同策劃組織，由中國農業出版社出版一套《中國茶文化叢書》。邀請我承擔《名泉名水泡好茶》一書的編著，我愉快地承諾了。

　　編著茶書是茶文化建設的一項重要工程。茶文化的傳承，除了透過制度、禮俗和行爲示範的有形和無形方式代代相傳外，茶書是最重要最可靠的載體。我認爲茶文化建設是中國文化建設整體中不可或缺的部分，茶只是載體。茶文化作品必須有濃郁的文化氛圍和崇高的人文精神。

　　我是終生聚徒習教的茶人，茶葉科技知識有一些積累，近些年也進行過一些茶文化研究，小試割雞之刀，並留下些微雪泥鴻爪。但是，畢竟功底薄弱，一動筆就感到挈瓶之知難以應付，只得老老實實，邊學邊寫，起了不少早，摸了不少黑，實感力不從心。幸有摯友安徽大學中文

系朱世英先生的協助，才得以較順利地完成書稿。

由於文化學和古漢語知識水平低下，文獻資料短缺，缺點錯誤在所難免，敬請讀者和專家斧正。

詹羅九

安徽合肥回甘書屋

國家圖書館出版品預行編目資料

名泉名水泡好茶／詹羅九、朱世英著
－－第一版－－ 台北市：知青頻道出版；
紅螞蟻圖書發行，2009.01
面　　公分
ISBN 978-986-6643-54-5 (平裝)

1.茶藝　2.文化　3.泉水　4.中國
974.8　　　　　　　　　　97021315

名泉名水泡好茶

作　　者／詹羅九、朱世英
美術構成／林美琪
校　　對／周英嬌、楊安妮
發 行 人／賴秀珍
榮譽總監／張錦基
總 編 輯／何南輝
出　　版／知青頻道出版有限公司
發　　行／紅螞蟻圖書有限公司
地　　址／台北市內湖區舊宗路二段121巷28號4F
網　　站／www.e-redant.com
郵撥帳號／1604621-1　紅螞蟻圖書有限公司
電　　話／(02)2795-3656 (代表號)
傳　　眞／(02)2795-4100
登 記 證／局版北市業字第796號
數位閱聽／www.onlinebook.com
港澳總經銷／和平圖書有限公司
地　　址／香港柴灣嘉業街12號百樂門大廈17F
電　　話／(852)2804-6687
新馬總經銷／諾文文化事業私人有限公司
新 加 坡／TEL:(65)6462-6141　FAX:(65)6469-4043
馬來西亞／TEL:(603)9179-6333　FAX:(603)9179-6060
法律顧問／許晏賓律師
印 刷 廠／鴻運彩色印刷有限公司
出版日期／2009年 1 月　第一版第一刷

定價 280 元　港幣 93 元

ISBN 978-986-6643-54-5　　　　　　Printed in Taiwan